附教學影音！

COMPLETE FINGERSTYLE
指彈吉他
訓練大全
GUITAR TRAINING

·掃碼即看·

盧家宏 編著

作者介紹
ABOUT THE AUTHOR

盧家宏

知名吉他演奏家、烏克麗麗演奏家、編曲家、流行音樂人

為當今華人流行音樂圈最具代表性、最活躍樂手之一，經常為眾多歌手演出擔任伴奏與專輯編曲。近年來參與大型演唱會擔任樂手已達數百場以上，也參與各流行音樂、廣告、電影電視配樂、專輯編曲錄音數百首以上。

精於指彈木吉他（Fingerstyle）、電吉他、古典吉他、烏克麗麗，並對斑鳩、曼陀鈴、流行鋼琴、電貝士、爵士鼓、口琴和MIDI編曲亦有涉獵。創作偏向於另類與新世紀風格，編曲手法獨樹一格。

2011年由李宗盛的李吉他為盧家宏製作吉他全創作獨奏專輯《大海嘯》，並且憑此入圍2012年第23屆流行音樂金曲獎「演奏類－最佳專輯獎」，並獲2012華語金曲獎「年度最佳獨奏專輯」，為華人吉他界最具創意之專輯之一，於兩岸三地均獲得肯定。

【演出/教學經歷】

▶ 曾於三金典禮演奏：金曲獎（2013年個人開場Solo）、金馬獎（2007年為蕭敬騰伴奏）、金鐘獎（2010年為馬修連恩伴奏）。

▶ 曾親自指導周杰倫演奏〈免費教學錄影帶〉間奏Solo，並為該曲錄製間奏，該曲亦榮獲當年金曲獎「最佳編曲人獎」。

▶ 經常應邀於吳宗憲主持之「綜藝大熱門」節目演奏，並且經常與眾多歌手藝人合作。

▶ 在大型演唱會使用「反手彈」指彈技巧、Attack Mute演奏，將指彈伴奏技巧運用於實體演唱會中。2012～2018年舉辦超過一百場個人售票演奏會，場場爆滿。

▶ 擔任2019年台北市文化局街頭藝人評審委員。

▶ 曾擔任縱貫線、羅大佑、李宗盛、張惠妹、田馥甄、楊宗緯、劉若英、范瑋琪、蔡健雅、田馥甄、品冠、梁靜茹…等眾多藝人巡迴演唱會吉他手。

▶ 曾應邀至東吳大學音樂系「樂器學」講授「Fingerstyle Guitar」課程（2007-2009）、臺灣師範大學、世新大學、中華大學、東海大學講授「流行音樂編曲」課程（2014-2019）。並每年固定經常擔任全台灣各大學音樂比賽評審。

【出版圖書】

於1999年開始出版吉他教材書籍，出版吉他教學帶近三十冊，至今是華人地區指彈吉他演奏譜出版最多的吉他手。於中國大陸出版發行的《魅力民謠吉他》系列（1～10）亦相當深入吉他界、深受學生喜愛，為指彈吉他界最暢銷最知名之吉他演奏教材。另外，盧家宏所出版〈小叮噹〉之曲譜已被大陸指彈吉他界列為考級曲目之一。

- 《彈指之間》教學DVD示範演奏
- 1999《異想世界》編曲演奏（已併入新版《風之國度》）
- 1999 Portraits of Strings發表創作曲〈末世紀〉
- 2002《吉樂狂想曲》（日韓吉他演奏曲集，附CD+VCD）
- 2004《乒乓之戀》（理查克萊德曼吉他演奏曲集，附CD+VCD）
- 2005《吉他新樂章》（歐美指彈吉他演奏曲集，附CD+VCD）
- 2007《指彈吉他訓練大全》（附DVD）
- 2008《七番町之琴愛日記：吉他樂譜全集》之〈1945〉吉他編曲
- 2011《大海嘯》（盧家宏創作曲集，附DVD）
- 2012《烏克麗麗名曲30選》（附DVD）
- 2000－2016《六弦百貨店》精選系列之指彈吉他曲譜（附VCD／DVD）
- 2020 指彈吉他電子樂譜25首（於麥書文化官網上架販售）

【參與作品】（僅列舉部分作品，詳細請見個人網站）

編曲錄音

- 吳宗憲〈天堂有多遠〉吉他編曲錄音
- 羅大佑〈伴侶〉吉他錄音
- 郭采潔、徐佳瑩、季欣霈〈Always In Love〉吉他編曲
- 品冠〈還好有你〉吉他錄音
- 艾怡良〈如煙〉吉他編曲
- 王大文〈雲霄飛車〉吉他、班鳩、烏克麗麗、曼陀鈴編曲
- 張信哲〈決定〉班鳩、烏克麗麗錄音
- 于文文〈悄悄話〉吉他、曼陀鈴、班鳩編曲
- 陶晶瑩〈讓愛情維持心跳〉吉他編曲
- 溫嵐〈過路人〉吉他編曲錄音
- Olivia〈愛夠了〉編曲
- 劉若英〈表面的和平〉烏克麗麗錄音
- 王心凌〈變成陌生人〉吉他錄音
- 李千那〈忽然明白〉吉他編曲錄音
- 田馥甄〈還是要幸福〉、〈要說什麼〉、〈離島〉、〈超級瑪麗〉，演唱會專輯〈舞孃〉、〈將愛〉吉他編曲錄音
- 周杰倫專輯《跨時代》之〈免費教學錄影帶〉、〈好久不見〉吉他錄音
- 徐佳瑩〈懼高症〉吉他錄音

電影電視配樂

- 電影《同學麥娜斯》配樂（吉他＋班鳩＋曼陀鈴）－入圍2020金馬獎最佳電影原創音樂
- 電影《太平輪：驚濤摯愛》配樂吉他錄音－羅大佑〈穿越漩渦〉
- 電影《天台的月光》原聲帶吉他演奏版編曲
- 電影《騷人》吉他配樂〈時光〉－盧家宏創作
- 電影《寶米恰恰》原聲帶吉他配樂、烏克麗麗錄音
- 電影《第一次》主題曲〈都要微笑好嗎〉、插曲〈安排〉吉他錄音
- 電視劇《華麗的挑戰》原聲帶〈華麗的獨秀(S.O.L.O.)〉、插曲〈等你〉吉他錄音
- 電影《什麼鳥日子》主題曲〈鳥日子〉編曲
- 電視劇《我可能不會愛你》原聲帶〈我不會喜歡你〉編曲
- 電視劇《1949瑰寶》吉他配樂3首

創作曲目

- 動力火車〈我很好騙〉（與阿沁老師共同創作）
- 邱澤〈我不是你的王子〉
- Lara 梁心頤〈竹籬笆〉

序
INTRODUCTION

　　自1999年發表木吉他獨奏版之「小叮噹」與「超級瑪莉」、2000年在六弦百貨店之「現學現賣」專欄發表木吉他獨奏作品以來，便不斷收到許多海內外華人琴友們的反應，希望能出版一本涵蓋初學至進階者的完整演奏教材，並針對編曲手法和演奏心得加以剖析和解說。感念於民間中文版之木吉他演奏系統教材的不足，筆者從數年前即開始醞釀、並著手規劃撰寫此類教材，終於在2007年完成。本書可說是融合筆者畢生所學之技巧與心得，衷心期盼對想要學習木吉他演奏的琴友們有所助益。

　　木吉他演奏，英文稱為「Fingerstyle Guitar」，華人吉他界將其俗稱為「指彈吉他」。通俗的「木吉他演奏」，指的是鋼弦木吉他演奏，然而實務上，使用古典吉他、甚至爵士吉他演奏Fingerstyle Guitar 的情形，也不在少數。本書也是在2007年出版時，吉他界最早將「指彈吉他」名稱放入正式吉他教材的第一本書。

　　事實上，從開始動筆撰寫此書之後，筆者才發現此類教材編寫的困難度與複雜性很高。因為指彈的知識和曲風實在太廣了，且每位演奏家的手法、姿勢和習慣也都有所不同。在指彈的世界裡，只要音樂好聽，就是對的，並沒有絕對的姿勢或手法，例如世界知名指彈演奏家— Phil Keaggy，右手即使斷了中指，技巧依舊高超，演奏起來優美動聽，像這類沒有固定遵循的指彈規則，都加深筆者撰寫教材的困難性。

本書各章節特色安排如下：

| 第一章 | 基本練習，針對完全沒有基礎的初學者，做基本的單音練習。 |

第一章　基本練習，針對完全沒有基礎的初學者，做基本的單音練習。

第二章　開始練習分解和弦。筆者特別在前三章內，針對許多基本動作和練習，用許多對話式的文字做最詳盡的講解，目的是希望初學者能夠在練習時，不要漏掉許多小細節、動作與觀念。

第三章　加入了根音，讓初學者開始對指彈吉他曲有最基本雛形的認識。

第四章　為了加強演奏音階速度、力道與位置的Picking練習。

第五章　合併前四章內容，建立起初學者對完整演奏曲形成的認知。

第六章　為木吉他常用技巧，特別針對一些較稀有的技巧作深入的解說與示範。

第七章　將所有基本動作做更綜合的發揮，程度以初級到中級為主，也比較接近一般吉他演奏曲實際內容，仍然以簡短的幾個小節為練習，比較容易完成，並且建立信心。

第八章　加入更多的即興與轉調變化，也是筆者個人的演奏「基本款」編曲手法忠實呈現。

| 第九章 | 特別將「打板和敲擊」另外獨立一個章節，就代表打板和敲擊是非常重要的內容。指彈吉他手必學、必練，乃筆者獨家心法，保證本人精心創作獨門吉他敲擊樂句，請大家一定要善加練習，在敲擊領域一定會有收穫。 |

| 第十章 | 鄉村藍調風格，也是非常重要的「傳統指彈」風格，Bass悶音融合藍調音階，使用Shuffle節奏，大拇指Bass交替，一定要學會。 |

| 第十一章 | 爵士曲風部分，是筆者多年研究Jazz的心得和秘技，將一般的流行曲以Jazz Chord-Melody方式彈出，相信也是市面上一般中文吉他編曲書籍所見不到的。 |

| 第十二章 | 愛爾蘭風格，也是很多New Age音樂和調弦法吉他演奏的基礎。 |

| 第十三章 | 將常用的調弦法分門別類，將各種和弦、音階整理出來，對於要使用調弦法作曲編曲的朋友，是相當好用的工具書。 |

| 第十四章 | 將琴友與網友常問的問題，匯整作為一篇章節，希望有助於釐清大家的觀念。 |

　　此外，作為一本全方位的教材，筆者希望除了兼顧指彈的廣度與深度外，並同時保持客觀的態度。故在本書中，除了提供筆者慣用的手法外，讀者也能學習到其他演奏家的手法與技巧。

　　本書有個最大的特色，就是將同一首歌曲，用各種不同調性、變奏呈現，例如在書中的〈小蜜蜂〉和〈Yesterday〉，可看到有各種不同的版本，目的是希望各位能夠真正學會活用編曲。每一章，若要深入探究與編寫，幾乎都可各自再單獨成為一本完整的教材，例如爵士編曲的部分，根本不是短短10幾頁就能夠寫盡的。如Picking練習的部分，單就本書提供的練習份量，也是不夠的，如果您希望精進，必須要再蒐集更多的電吉他教材和樂句來練習才行。

　　一個音樂家的養成並不容易，想在樂器彈奏中有所成就，花費時間苦練是必經的過程。綜觀全世界的指彈演奏家，等到五十歲才真正達到有全球知名度的亦不在少數。這些演奏家們幾乎都是從非常小的時候就接觸音樂，並投入了畢生精力，累積了三、四十年的功力才真正大紅大紫。因此，想要成為一名演奏家，永遠是沒有捷徑的，無時無刻督促自己「練！練！練！」才是練琴的正確態度。

　　本書只提供一個指彈學習的開端和方向，往後的技巧精進，仍需要靠各位努力地蒐集資料再進修。練習指彈吉他是沒有範圍的，不管是任何曲風或技巧，都應該盡力去涉獵，筆者鼓勵大家多接觸電吉他與古典吉他的演奏。期盼讀者能先具備一點點民謠吉他彈唱的基礎、或會玩一點點電吉他、或具備彈奏古典吉他技巧者尤佳，如此一來，再跨入指彈吉他領域時，相信會更得心應

手。此外，筆者也期盼讀者在學習指彈技巧的同時，能抽空閱讀基本民謠吉他的補充教材，加強自身的樂理知識，相信對吉他學習過程中有所助益。對於吉他界的教師們，您也可以參照本書之範例於上課時教學使用，相信可幫助您節省許多找教材的時間；本書對指彈吉他有一定程度者，也可當作平常自我練習用之教材。

綜觀 Fingerstyle 吉他音樂在全球各地發展蓬勃，每天都有許多傑出的演奏者努力創作、發明新的技巧和曲風。本書只能針對筆者所知道的範圍加以剖析，盡量做到齊全，而更多更新的演奏心得和方法，會陸續蒐集在再版時一併加入。目前國內音樂研究所並沒有開設指彈吉他的系列課程，但完成了此書，也同時完成我心目中的「指彈吉他研究所」之學術論文，了結多年來的一樁心願。筆者才疏學淺，對於此書相關的意見，也歡迎各位先進們能夠來信不吝指正。因為一本具備高度利用價值的吉他教科書，非常需要仰賴指導老師和喜歡閱讀此書朋友們惠賜寶貴的意見，才能在未來不斷的增補修訂中，更為盡善盡美。

時間過得很快，十幾年一下子就過去了，筆者仍然用心投入於吉他工作上，這些年來忙於各種大小演唱會、演奏會、編曲錄音，出版了創作專輯並且巡演，實戰經驗與功力進步不少，也忙

【2021新版序】

於家庭、帶小孩，一直相當忙碌。最近終於有時間，將此書改版，我們將各界意見採納，去蕪存菁，將此書更系統化，相信改版內容一定會比之前更加完整，更適合各種程度的吉他手們練習。這次也特別加強基礎練習的範例，希望大家能夠將基礎練好。若有任何問題或建議，都歡迎隨時跟我們聯繫，可以到我的網站或出版社網站留言，我們都會盡快回覆，謝謝！

盧家宏吉他教室：www.guitarlu.net
盧家宏吉他教室FB：www.facebook.com/guitarlu.net
盧家宏吉他頻道：www.youtube.com/user/lujiahong

Email：allen_loo@hotmail.com
FB粉專：www.facebook.com/lujiahong1
微博：www.weibo.com/lujiahong

目錄 CONTENTS

本公司鑒於數位學習的靈活使用趨勢，提供讀者更輕鬆便利之學習體驗，欲觀看教學示範影片，請參照以下使用方法：

彈奏示範影片以QR Code連結影音串流平台（麥書文化官方YouTube頻道）學習者可利用行動裝置掃描書中QR Code，即可立即觀看所對應之彈奏示範。另可掃描右方QR Code，連結至示範影片之播放清單。

一、和弦圖

和弦圖由左至右，左邊是表示吉他的第六弦（最粗），右邊則表示吉他的第一弦（最細）。

第一弦、第二弦的黑點代表按壓第一弦及第二弦的第1格，黑點中的白色數字1則是代表要用左手的食指（1）同時按弦。

黑點中的白色數字3表示用左手無名指（3）按弦，黑點中的白色數字4表示用左手小指（4）按弦。

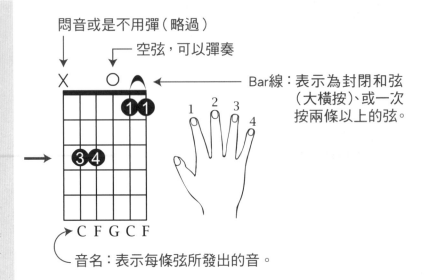

悶音或是不用彈（略過）

空弦，可以彈奏

Bar線：表示為封閉和弦（大橫按）、或一次按兩條以上的弦。

音名：表示每條弦所發出的音。

二、五線譜、簡譜、音名、指板位置圖

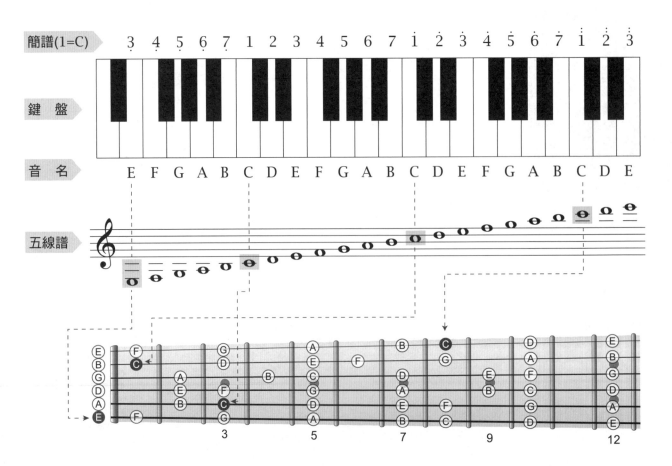

三、休止符名稱、簡譜、六線譜記法對照表

音符名稱	簡譜	六線譜	拍長
全音符	X − − −	X − − −	4拍
二分音符	X −	X −	2拍
四分音符	X	X	1拍
八分音符	X̲	X	1/2拍
十六分音符	X̳	X	1/4拍
三十二分音符	X̿	X	1/8拍

休止符名稱	簡譜	六線譜
全休止符	0 0 0 0	
二分休止符	0 0	
四分休止符	0	
八分休止符	0̲	
十六分休止符	0̳	
三十二分休止符	0̿	

四、附點音符及休止符，簡譜、六線譜記法對照表

附點音符名稱	簡譜	六線譜
附點四分音符	X·	X.
附點八分音符	X·	X.
附點十六分音符	X·	X.
附點三十二分音符	X·	X.

附點休止符名稱	簡譜	六線譜
附點四分休止符	0·	
附點八分休止符	0·	
附點十六分休止符	0·	
附點三十二分休止符	0·	

五、六線譜數字閱讀方法

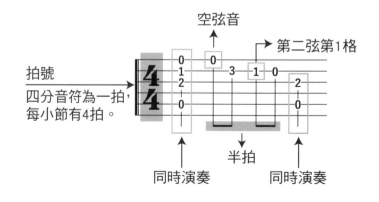

六、各大調常用和弦表

常用和弦表							
C調	C	Dm	Em	F	G	Am	G7
D調	D	Em	#Fm	G	A	Bm	A7
E調	E	#Fm	#Gm	A	B	#Cm	B7
F調	F	Gm	Am	♭B	C	Dm	C7
G調	G	Am	Bm	C	D	Em	D7
A調	A	Bm	#Cm	D	E	#Fm	E7
B調	B	#Cm	#Dm	E	#F	#Gm	#F7

第一章 基本練習
chapter 1

對於完全沒學過吉他的初學者而言，訓練強而有力的左、右手指力是很重要的。

每個人彈奏吉他的左右手姿勢都略有不同，全世界有諸多彈法，到底哪一種正確其實是見仁見智，並沒有哪一種有絕對的對錯。在此，提出筆者的姿勢做為參考，筆者彈奏單音的方式，是結合電吉他和古典吉他的優點：右手的姿勢在i、m交替時，右手掌要靠在弦上（圖一），不要使手「浮在空中」，是為了將其他不該發出聲音的弦悶掉，一來有利於右手掌固定位置，不會飄來飄去，二來是有著力點，使右手容易施力。

本章的範例是著重單音練習，採取古典吉他手法，第一：食指i、中指m交錯彈奏（圖二），第二：中指m、食指i交錯彈奏（圖二），第三：拇指p、食指i交錯彈奏（圖三）。第四：右手大拇指p、食指i拿Pick，下上撥奏（圖四）。第五：右手大拇指帶指套，下上撥奏（圖五）。

■ 圖一

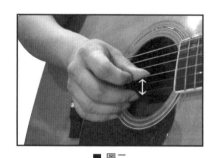

■ 圖二

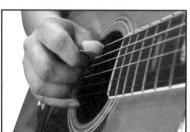

■ 圖三

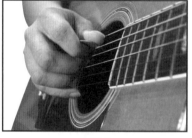

■ 圖四

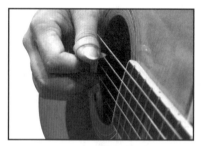

■ 圖五

請挑選一個適合自己拇指大小的指套，只要戴起來舒服、能夠長時間彈奏而不感覺痛苦或不舒服的指套，就是好指套。

把單音彈好是所有演奏的基礎，請「用力」彈奏，許多的吉他手右手彈奏力道太小，以致於彈不出木吉他的力道和音色，所以要記得右手彈奏時要「用力」一點。

【範例1-1】訓練你的右手食指i、中指m，交叉彈同一根弦、同一個音，記住拍子要穩定，音量要平均，換弦時要流暢。練完後，以同樣的練習範例使用大拇指p、食指i交叉彈奏，用Pick與指套的下上撥弦練習也都要順暢。

範例1-1

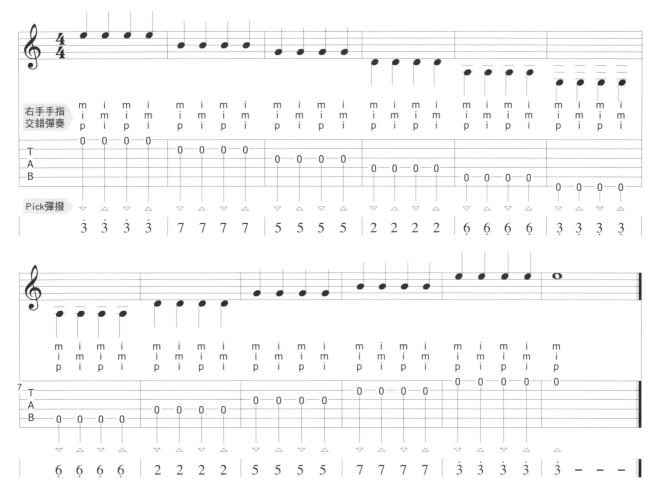

當你彈奏本範例時，你可能會遭遇的問題是：不能持續地兩根手指交錯彈奏，可能有時你會不小心地只用一根手指彈奏。此時一定要強迫自己專注地做兩根手指的切換練習，因為這是演奏最重要的基礎。使用Pick和指套撥奏時，方向請務必做到「下上下上」，不可「下下下下」或是「上上上上」。

除此之外，也請練習右手「止弦」。請注意「止弦」（圖六）和「勾弦」（圖七）的不同。

一開始先從很慢的速度開始，務必要求每個音清楚。如果動作過大，容易彈到別弦，造成雜音。最好能對著節拍器的節拍聲彈奏，以訓練良好的拍準。從拍速60開始，一拍彈一下，對初學者是不錯的選擇。等到熟練後，再增加速度，如果可以，當然速度是越快越好，但前提就是聲音要「乾淨、清楚」。

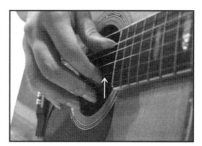

■ 圖六

右手彈奏時動作不宜過大，過大的動作對於彈奏無益，請做到動作小、音量大，所以應該將指力集中在「指尖」。請想像一下這種感覺 …。

在本書前面幾章的範例練習，和古典吉他的學習過程有些重複，特別是爬音階的過程，也許你會覺得有些枯燥，請忍耐一下，只要按照本書的範例有耐心地一個一個練下去，一定可以將演奏曲學會。本章所有範例除了pi、 mi、im交替，也請自行加入ma、am交替練習，這樣訓練會更加全方位。

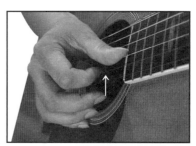

■ 圖七

開始練習左手「爬格子」，記住！左手變換手指時，每一個音都要和右手手指i、m「同時」變換，才能使每個音乾淨。請注意左手小指特別容易沒力氣，需要多多訓練。並且，請注意左手每根手指都應該按到琴衍底部，才能省力，並且使音色清楚。

範例**1-2**

　　當你練習完某根弦彈奏，切換到下一根弦時，有時候原本持續i、m或m、i或下上的順序也會亂掉，注意如果手指切換的順序一開始是i、m，之後也要一直i、m、i、m，同理若一開始是m、i，之後也要一直m、i、m、i，pi、「下上」亦同。指板第一格即是用食指按，第二格用中指按，第三格用無名指按，第四格用小指按。左手切勿任意變換順序。。

範例**1-3**　　這個範例是「左手手指4321倒回來」爬格子，感覺會和1234的順序不太一樣，請注意「去、回」兩個方向的彈奏順序都要熟悉。

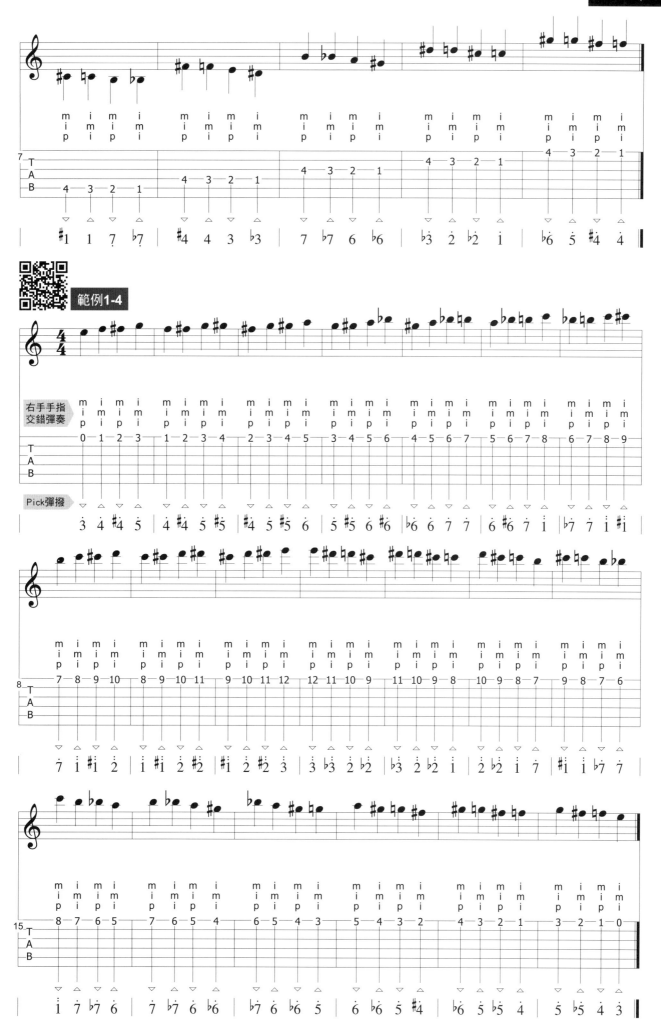

範例1-4

範例1-5 同理，在第二、三、四、五、六弦都要練「上行」爬格子。

第二弦：

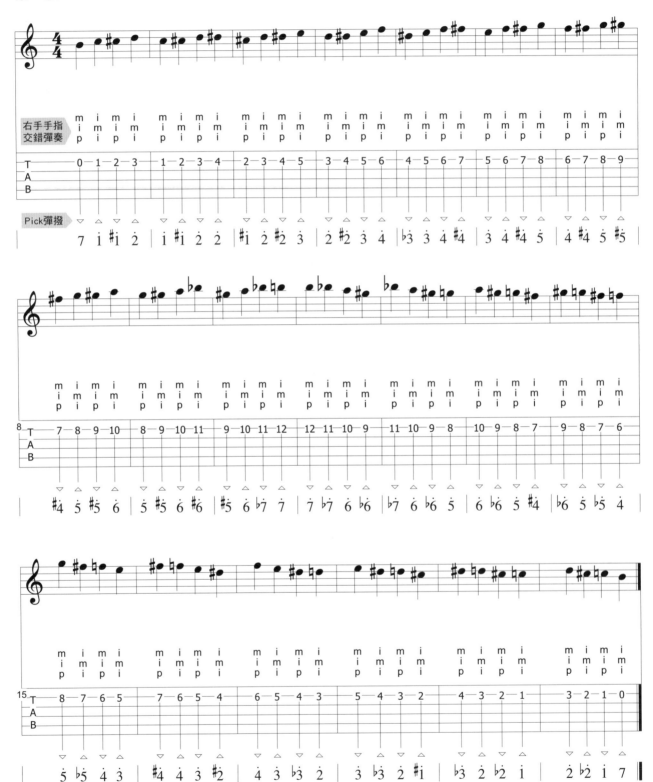

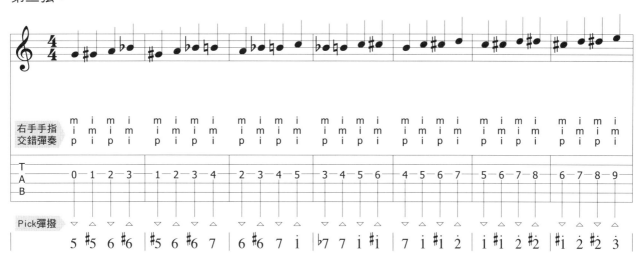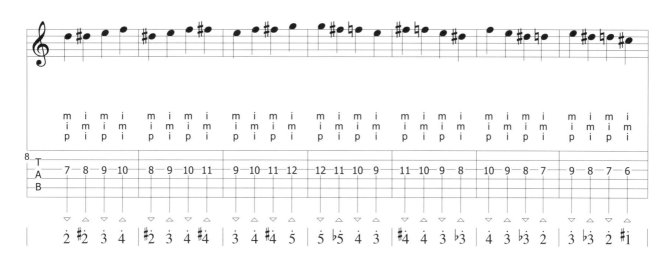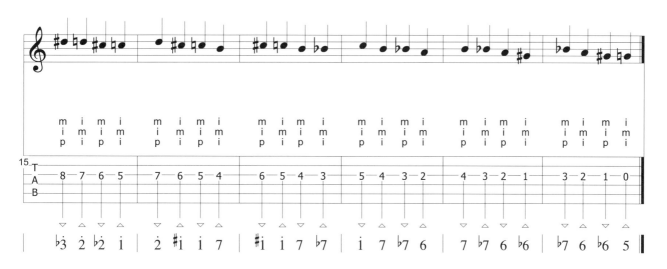

範例**1-6**

第三弦：

範例1-7

第四弦：

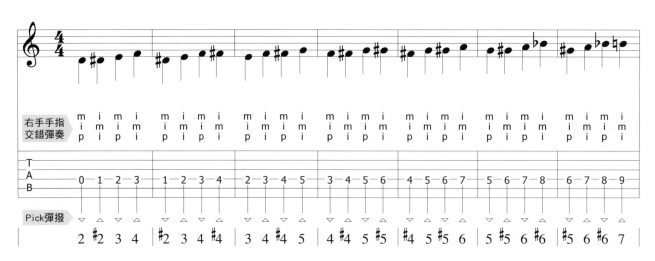

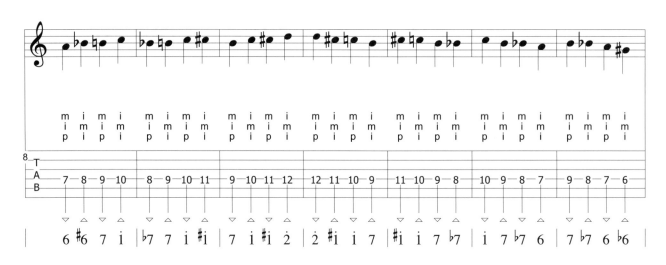

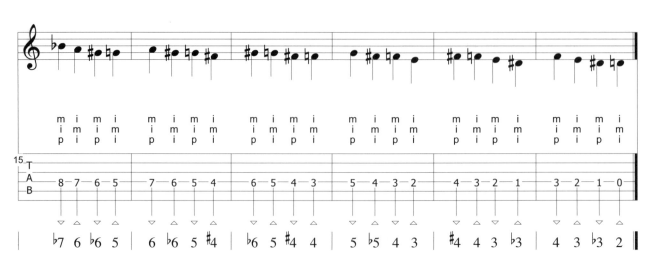

範例**1-8**

第五弦：

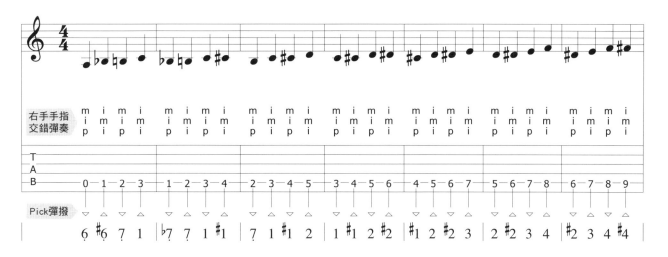

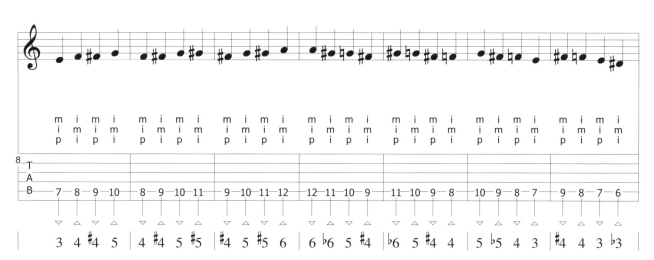

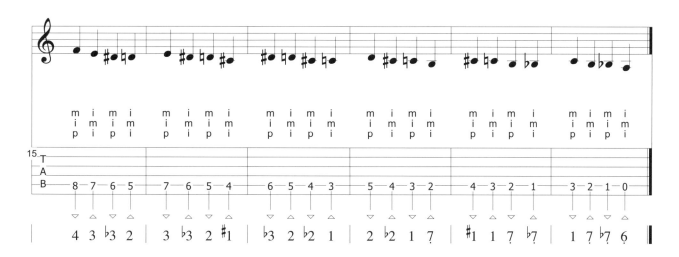

範例1-9

第六弦：

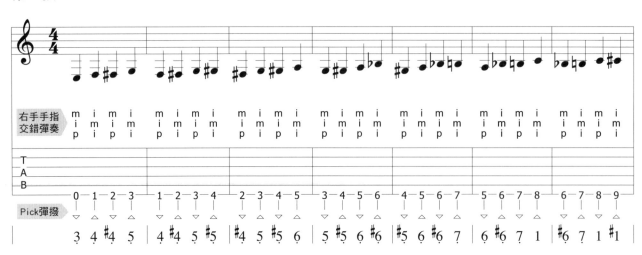

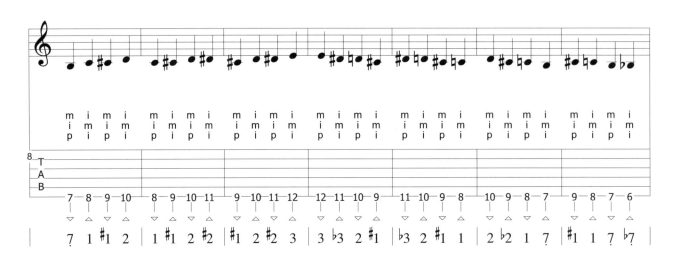

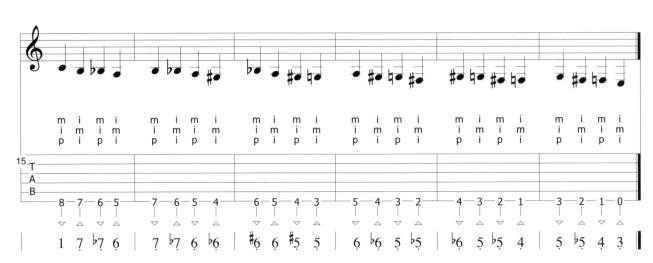

20

範例1-10 這個例子只練五個音C、D、E、F、G，非常適合初學者入門第一堂課練習。

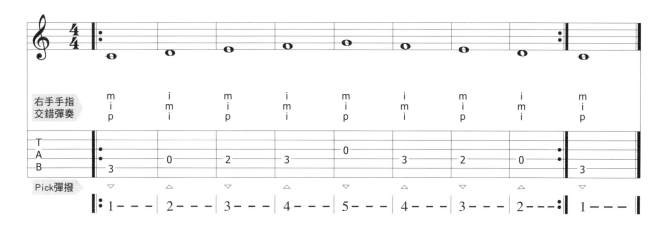

許多人在【範例1-1】時可以很輕鬆地做i、m的切換，但在【範例1-10】時卻會不由自主地在右手用同一根手指彈奏！無法順利地做右手兩根手指的切換。請注意練習時，仍要堅持用右手兩根手指im、mi、pi的切換。請緊盯著六線譜上方的mi、im、pi文字列，這會輔助你手指不容易切換錯誤。

範例1-11 原本的五個音C、D、E、F、G速度變快，記住聲音仍要大聲、乾淨、確定。

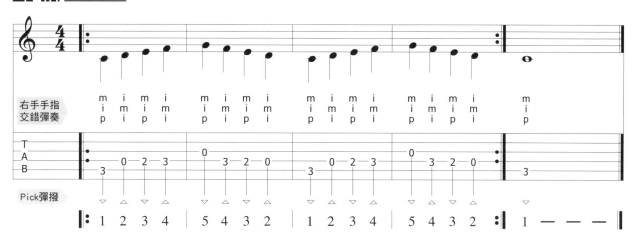

範例1-12 五個音C、D、E、F、G在順序上做了一些變化，使它更有古典味，並不像前面的範例較具規律性。

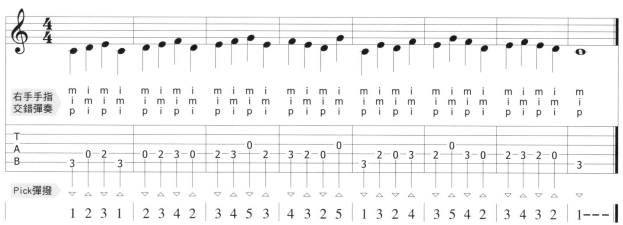

在彈奏本範例時，會發現突然識譜變慢，因為本範例的音階走法稍微較前面複雜，使得初學者需花費更多時間識譜。所以，請你也必須重視六線譜識譜能力，縮短你看到六線譜再彈奏出來中間延遲的時間。

範例**1-13** 世界名曲〈小蜜蜂〉的單音練習，注意右手手指仍要照上面im、mi、pi的指示切換。

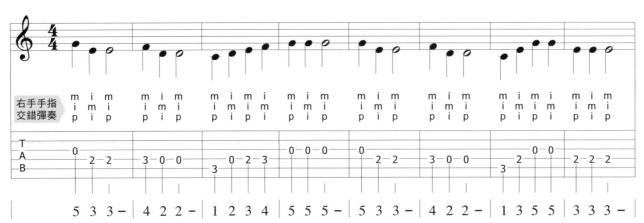

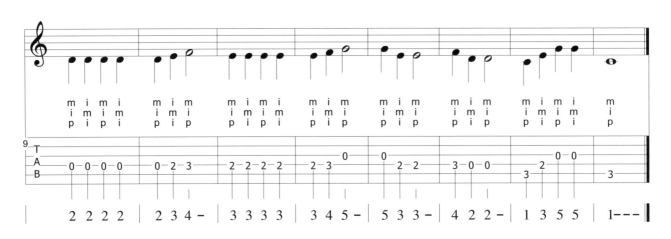

範例**1-14** 練習G、A、B、C、D五個音。

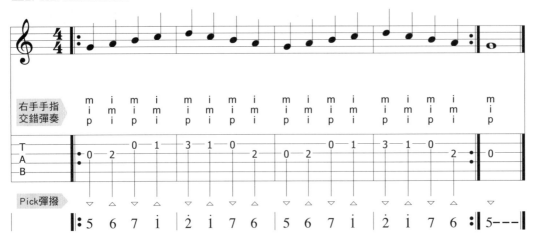

範例**1-15** 仿古典的音階練習，手指請勿打架。

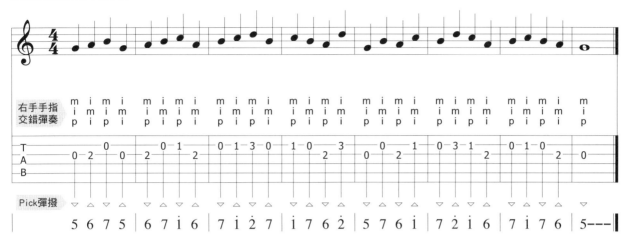

世界名曲〈生日快樂〉單音練習，本範例為了配合G、A、B、C、D五個音，只列出前面兩句旋律。

範例**1-16**

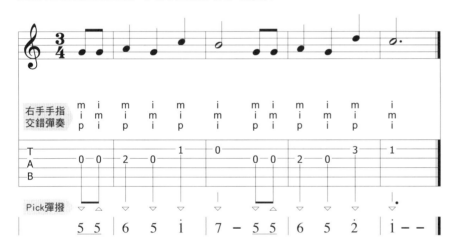

範例**1-17** 結合【範例1-1】和【範例1-2】的綜合練習，從低音C到高音D共有九個音，請務必彈奏流暢，注意事項同前。

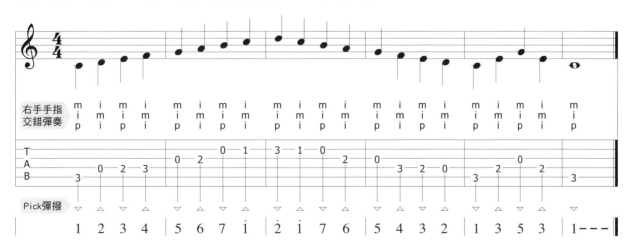

【範例1-18】【範例1-19】【範例1-20】為高音C、D、E、F、G之練習。

範例1-18 採「進二退一」的音階走法，多練習一些不同的走法，能幫助你更熟悉這個音階。

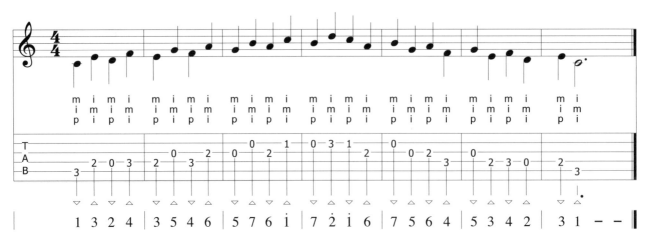

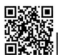
範例1-19 採「進三退二」的音階走法。

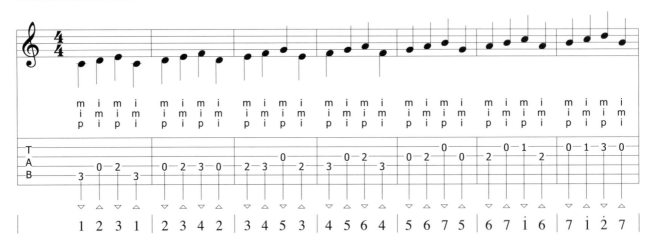

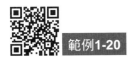

範例1-20

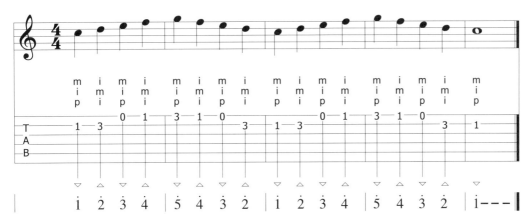

【範例1-21】【範例1-22】為低音G、A、B、C、D之練習。

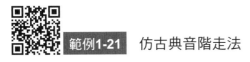

範例1-21　仿古典音階走法

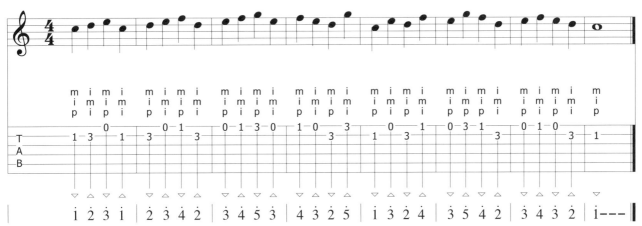

範例1-22

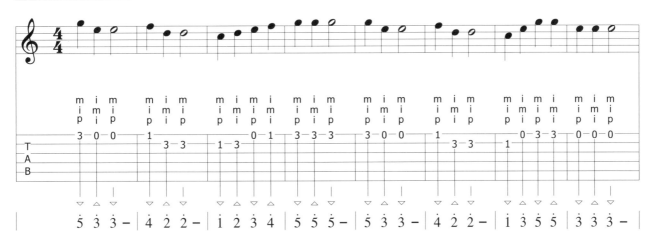

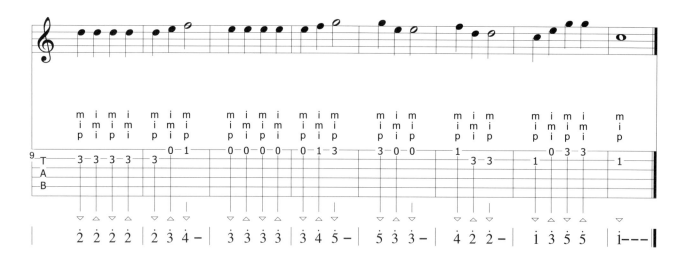

【範例1-23】【範例1-24】為低音E、F、G、A、B 之練習。

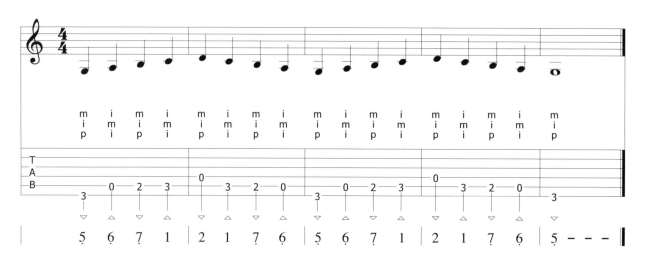

範例**1-25**

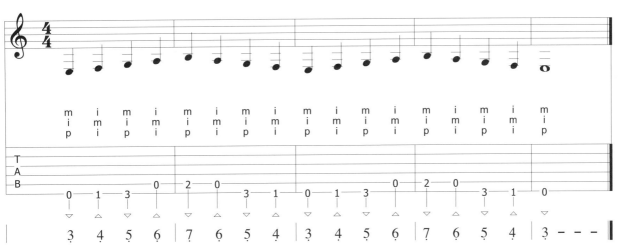

範例**1-26**

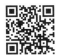

範例**1-27** 為以上所有單音之C調綜合練習，請務必彈奏流暢。從低音Do開始到最高音再回到最低音，最後回到低音Do。

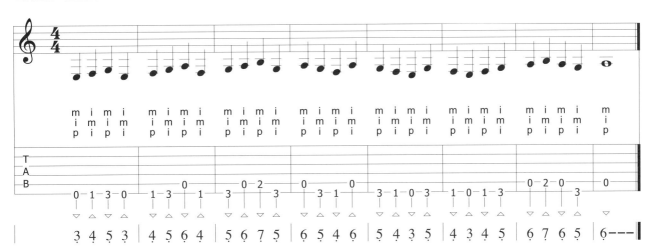

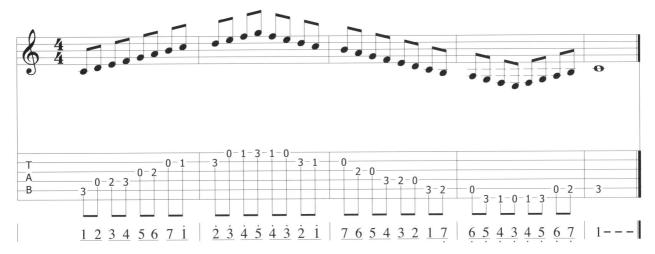

範例1-28　變換走法，從高音Do開始到最低音再回到最高音，最後回到高音Do。

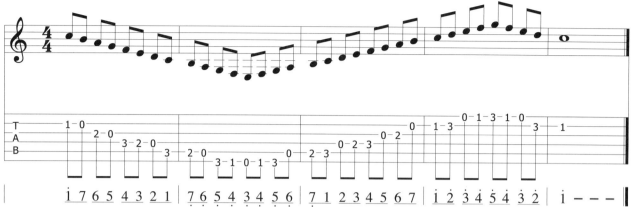

範例1-29　採「進三退二」走法，若你已練習到此範例，速度要稍微加快，視譜也須加快，前面已經練過相當多的例子了。

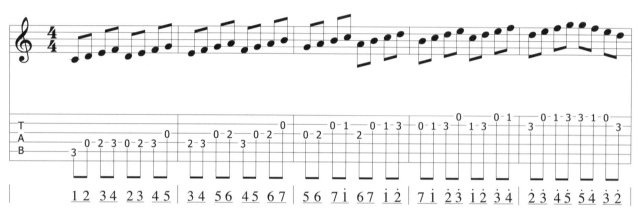

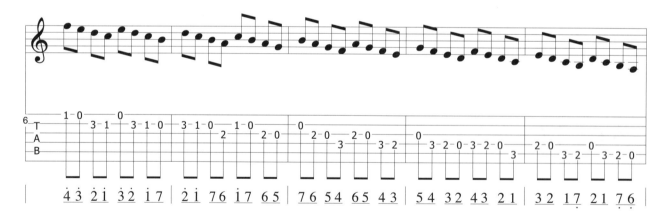

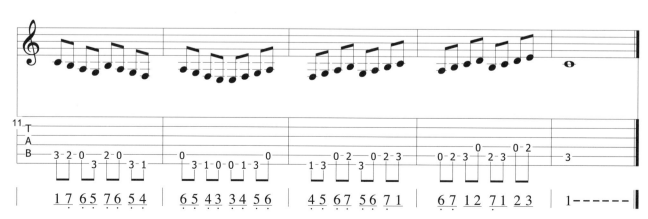

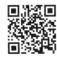

範例**1-30**　「三連音」上行並下行彈奏練習。

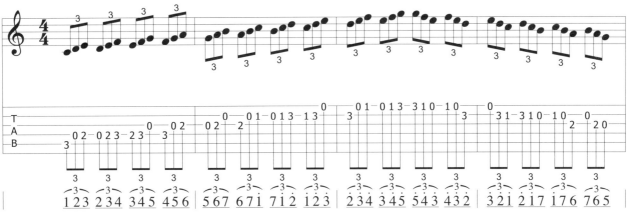

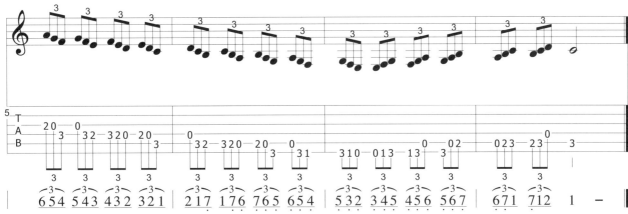

範例**1-31**　採「進二退一」走法。

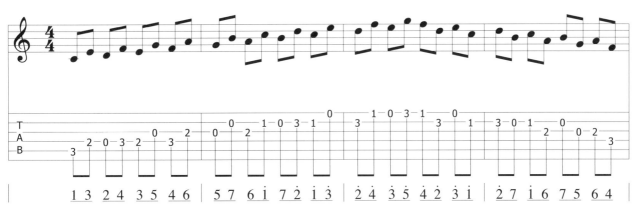

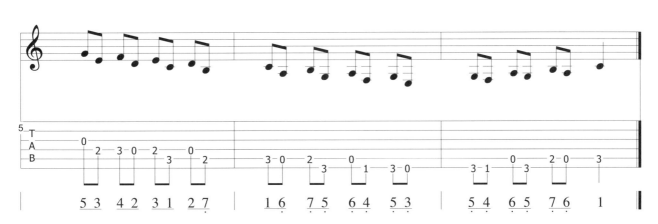

範例1-32

此範例相當困難，若不熟悉此音階，則無法將此範例彈好。音階採取135、246…走法，左手變化相當大，需注意拍子的平均。

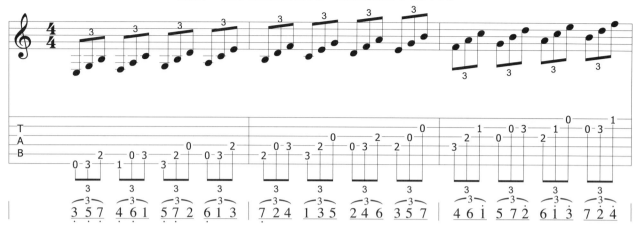

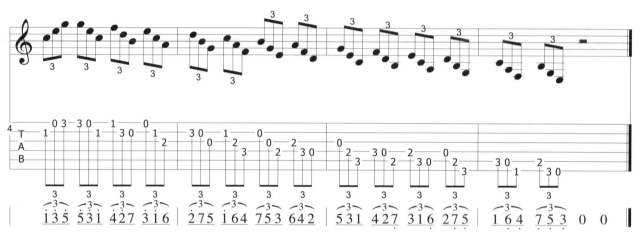

範例1-33

半音階練習，從最低音爬至最高音的每個半音都完整地彈出來了，需注意拍子的平均。

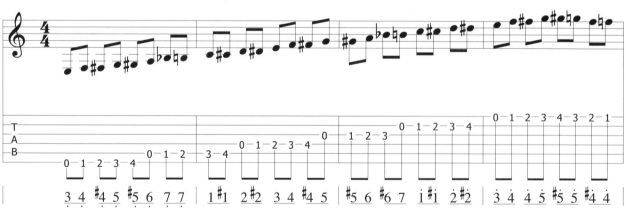

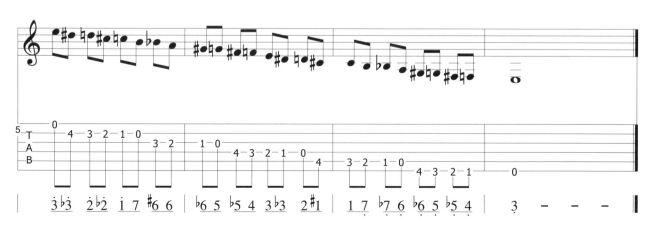

　　以下有非常多的歌曲單音練習，您可以挑選自己較感興趣的例子來練習，須注意彈奏不可死板，要生動活潑。或者您也可以自行編出單音譜練習。以下特別為您介紹單音譜的編法。

　　例如，我們想用吉他彈出〈生日快樂〉這首歌的單音，該如何做呢？

　　首先，先去坊間收集一般市售的歌本，像〈生日快樂〉這麼通俗的歌曲一定找得到，再不然，您也可以自行靠音感哼出〈生日快樂〉的主旋律，然後記錄簡譜下來。於是得到〈生日快樂〉簡譜如下：

範例1-34

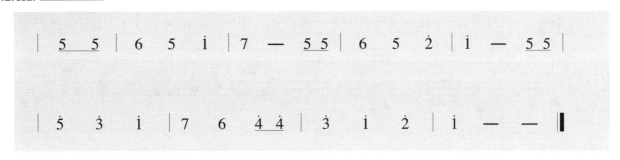

　　再複習一下C調音階，請注意每個音在哪根弦、第幾格，找出每個音的位置，對照上述〈生日快樂〉的簡譜，將簡譜轉換為六線譜，抄寫在六線譜上。至於六線譜如何取得？去坊間買一般的五線譜，然後在下方再劃上一條橫線，就成為名副其實的「六線」譜了。或是採取大家常常用的Guitar Pro軟體，也是好方法。

於是得到六線譜如下：

如果您的拍子觀念夠好，可以補上符桿和附點，以利視譜彈奏。
如下：

　　單音譜裡我們並不介意符桿朝上或朝下，但在一般完整六線譜或五線譜中，符桿朝下的意思大多代表低音線（Bass Line），並用右手大拇指（P或T）彈奏，符桿朝上者多表高音，用i、m、a三指彈奏。

作業：請將〈Yesterday〉一曲，依照簡譜，找出六線譜位置，並且自行寫出六線譜。答案如下：

範例**1-35** 〈Yesterday〉

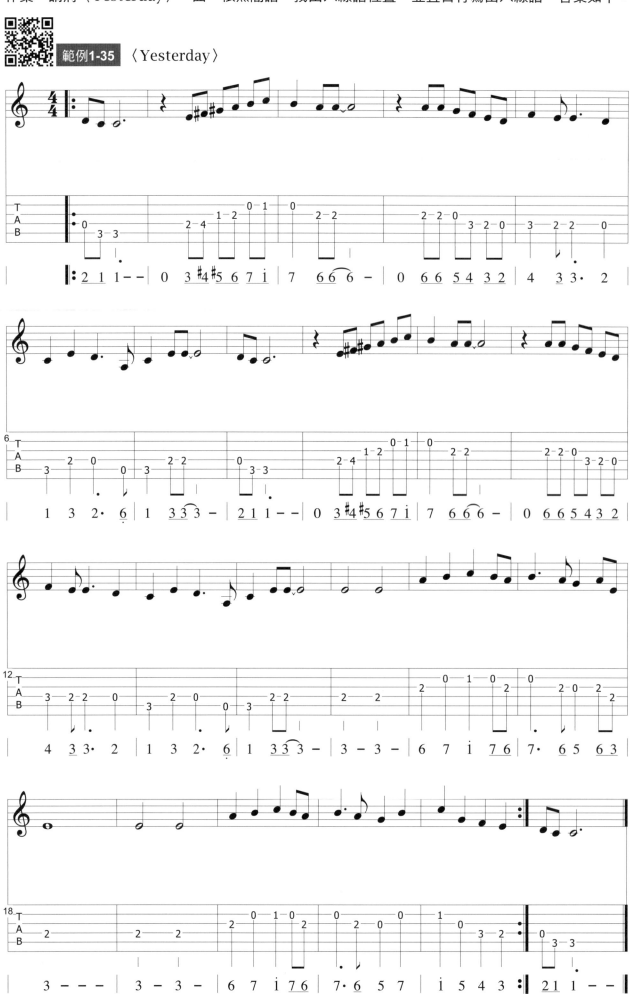

第二章 分散和弦練習
chapter 2

本章均為分散和弦練習。練習分散和弦方法為：左手按好一個和弦指型後，右手手指分別撥奏各弦，直到和弦切換時才將左手手指放開。所以將和弦彈奏後，發出的每個音均為延長音，與彈奏單音時的每個音均為獨立音，有極大的不同。

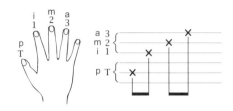

請注意古典吉他右手表示法由大拇指、食指、中指、無名指依序為p、i、m、a，民謠吉他則為T、1、2、3，但兩種表示法其實是相同的，也就是pima＝T123。在本書中，兩種表示法我們都使用。

範例2-1 將C和弦拆解為每根弦個別練習，每弦撥四下，以確認每個音是否清楚、乾淨。如果不清楚，請檢查你的左手手指按和弦時是否和指板垂直。

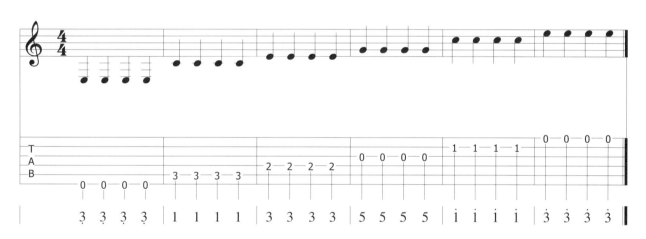

範例2-2 為C和弦的 | T1 21 31 21 | 的練習，請特別注意右手的T有兩種彈法：撥弦和止弦。因為T是根音，音量一定要最大，所以請務必用力。

範例2-3 C和弦的 $|\underline{\text{T1}}\ \overset{3}{\underline{21}}\ \overset{3}{\underline{21}}\ \overset{3}{\underline{21}}|$ 練習。

範例2-4 C和弦的 $|\overset{\frown{3}}{\underline{\text{T12}}}\ \overset{\frown{3}}{\underline{321}}\ \overset{\frown{3}}{\underline{\text{T12}}}\ \overset{\frown{3}}{\underline{321}}|$ 練習。

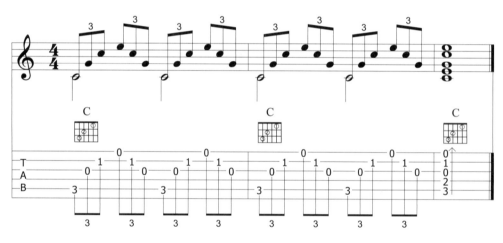

範例2-5 根音稍做變化，須將根音明顯彈出律動感。

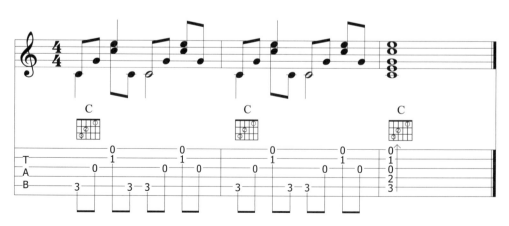

範例2-6 ｜ T21 321 T21 321 ｜的練習。

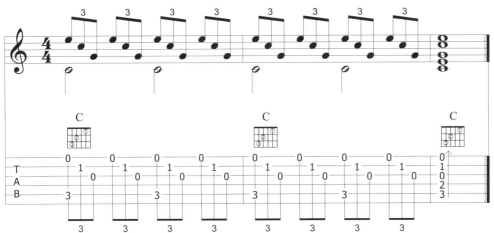

範例2-7 用｜ T12 T12 T12 T12 ｜的指法來彈奏。第二個T彈奏在第三弦上，是正確的。請注意符桿朝下則須用T彈奏。

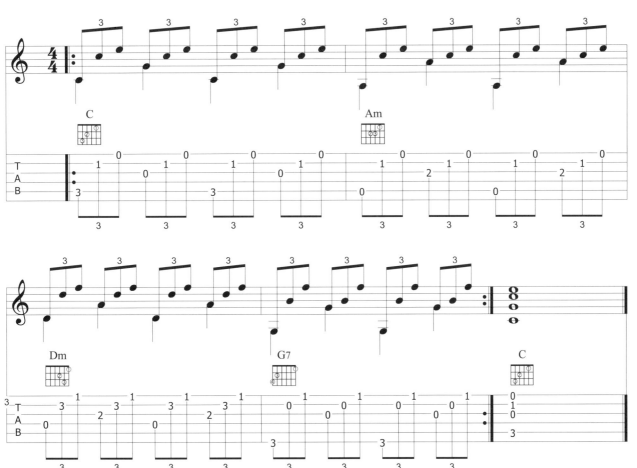

範例2-8 請用｜T21 T21 T21 T21｜的指法來彈奏。請注意符桿朝下一律用T彈奏。

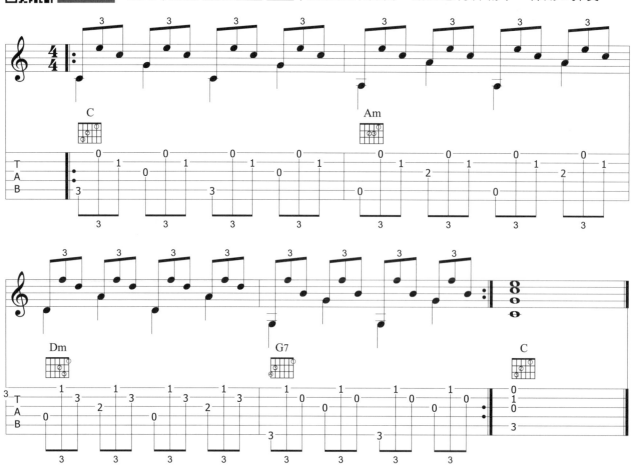

範例2-9 請用｜T121 T121 T121 T121｜的指法來彈奏。此範例速度較快，根音的表現仍須明顯。

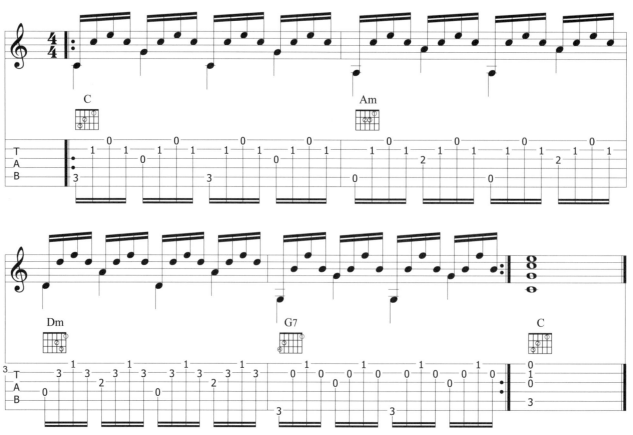

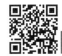

範例2-10 請用｜T212 T212 T212 T212｜的指法來彈奏。

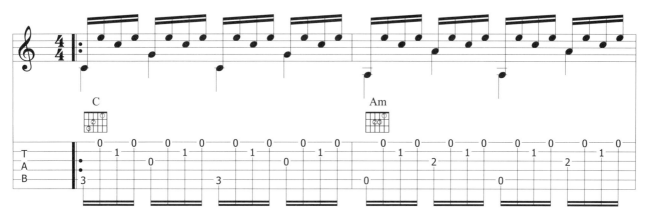

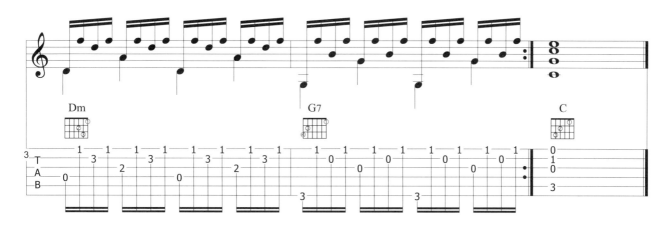

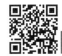

範例2-11 【範例2-11】和【範例2-12】請按照範例上的手指標示來彈奏。根音的表現仍須明顯。

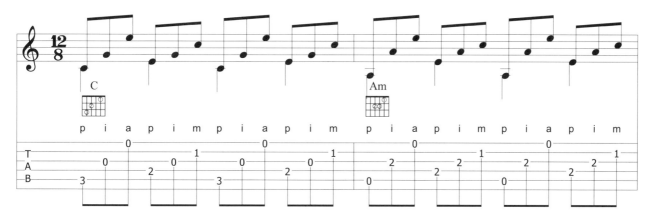

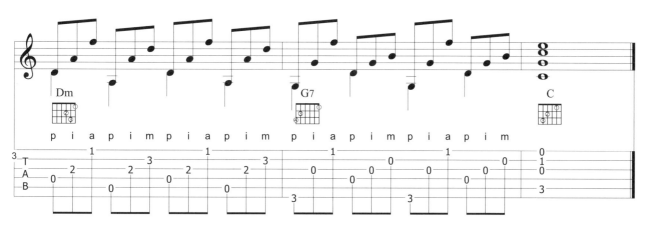

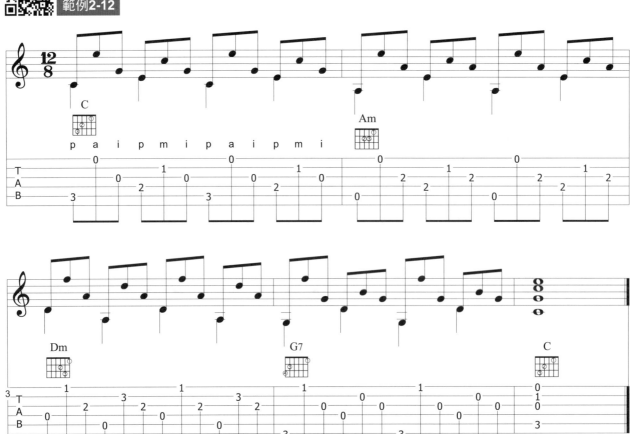

【範例2-13】和【範例2-14】三連音的律動感須表現出來。

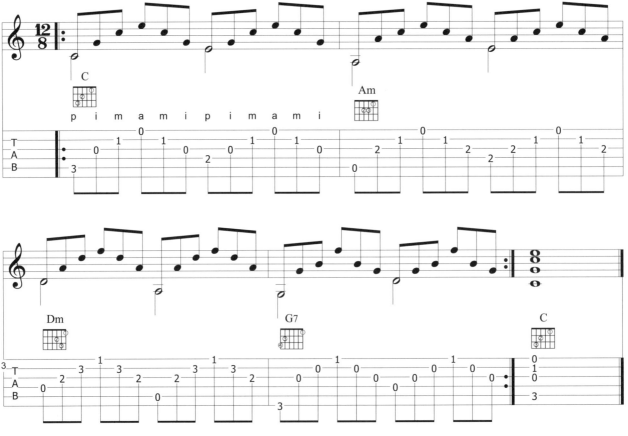

範例2-14

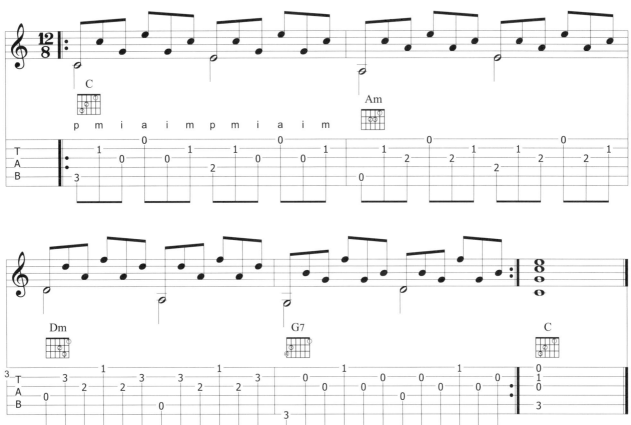

範例2-15

【範例2-15】和【範例2-16】速度較快，四連音的律動感須表現出來。在速度較快的例子裡，因為拍子較為密集，往往彈到最後手指便會疲乏，所以重點是在於要有耐力。並且在小節交界處會因為拍子密集而和弦換得不乾淨。

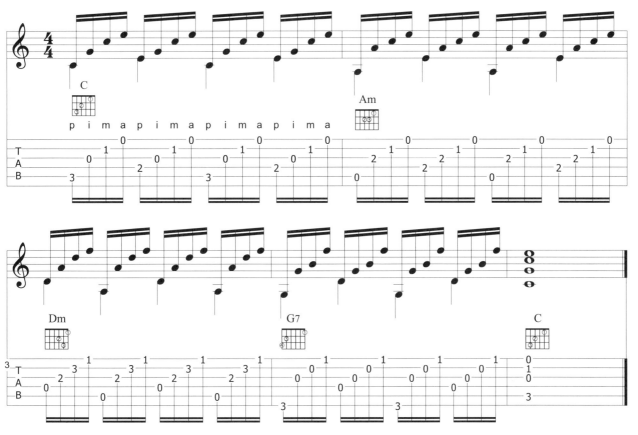

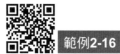

範例2-16

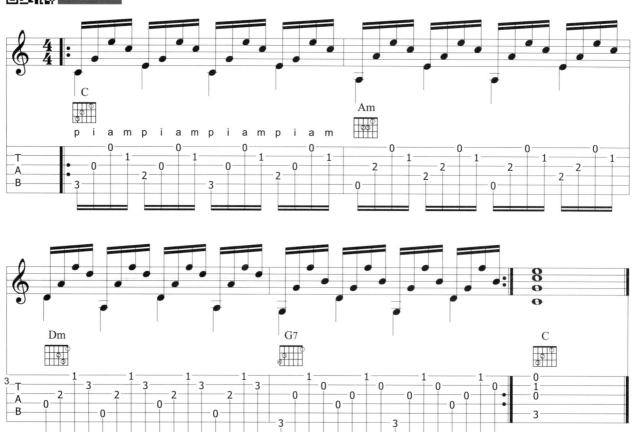

範例2-17

此範例為【範例2-2】（ T1 21 31 21 ）的加快版，速度快一倍，因為速度變快，切換和弦時更要迅速確實，才不會有失誤的音出現。

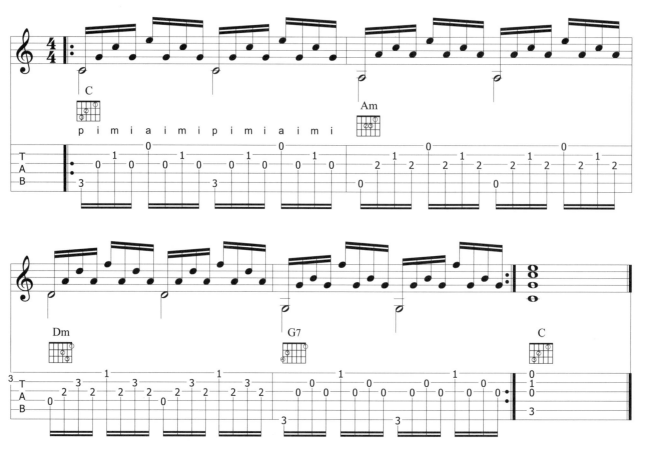

範例**2-18**　此範例較為複雜，手指容易打架，請多加練習。

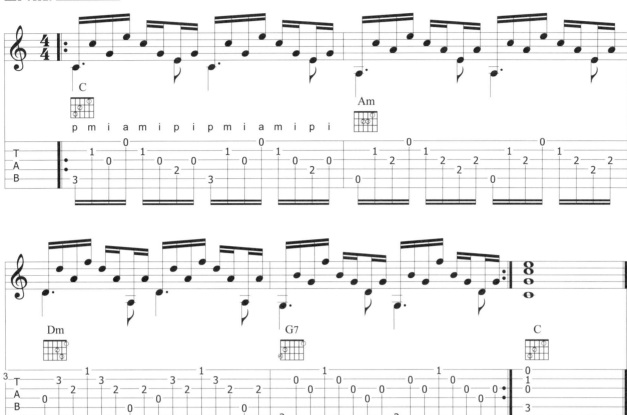

範例**2-19**　【範例2-19】和【範例2-20】有兩種彈法（請參照譜上所載），都可以使用，你可以選擇對於你來說較為順手的方式。

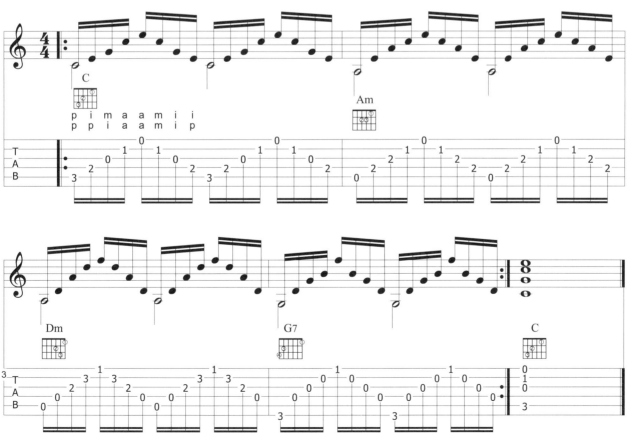

範例2-20

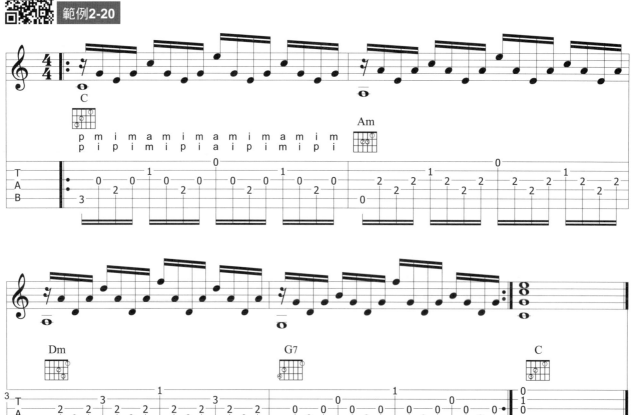

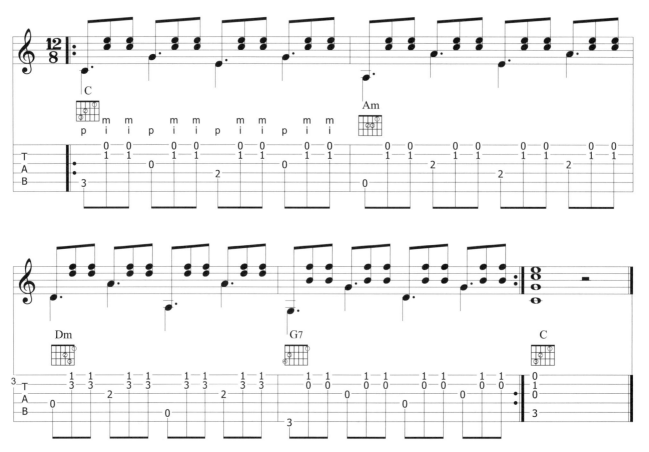
範例2-21

【範例2-21】、【範例2-22】和【範例2-23】類似華爾滋節奏，須將「咚恰恰咚恰恰」的律動感彈出。

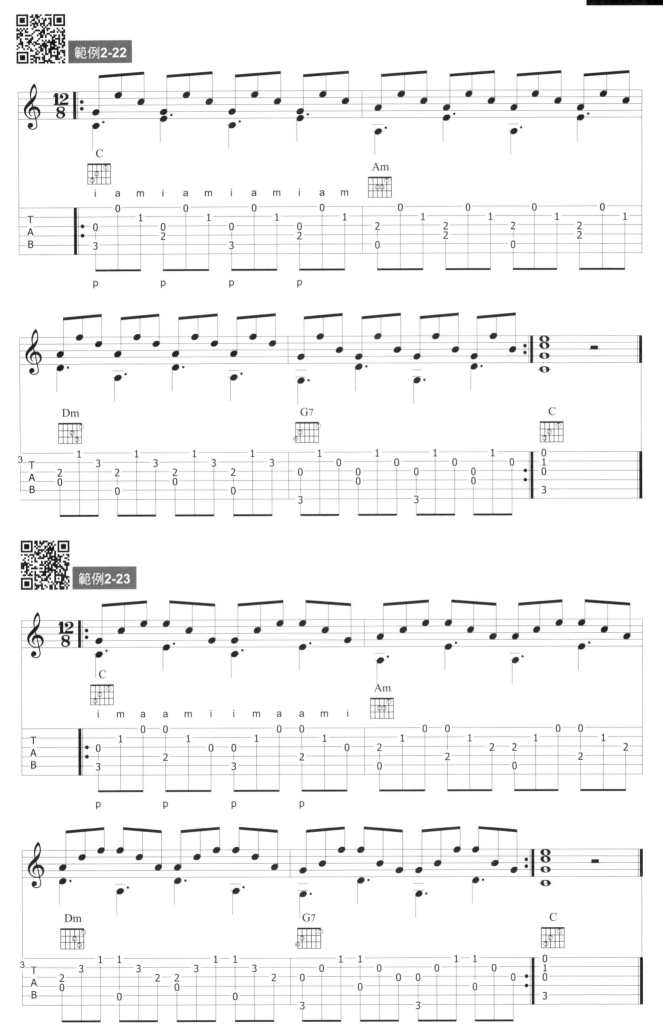

範例2-22

範例2-23

範例2-24 高音不變，只變化低音。低音用p做分解和弦，所以在這裡p會比較複雜。常練習本範例會有助於p的力量增強。

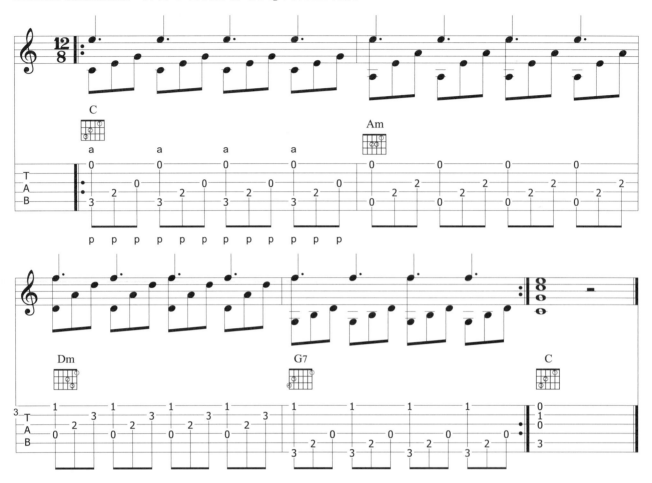

範例2-25 此範例速度快，低音變化多，請多加練習。

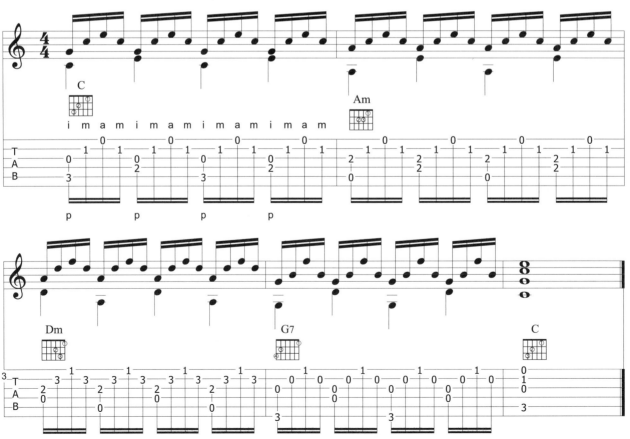

範例2-26

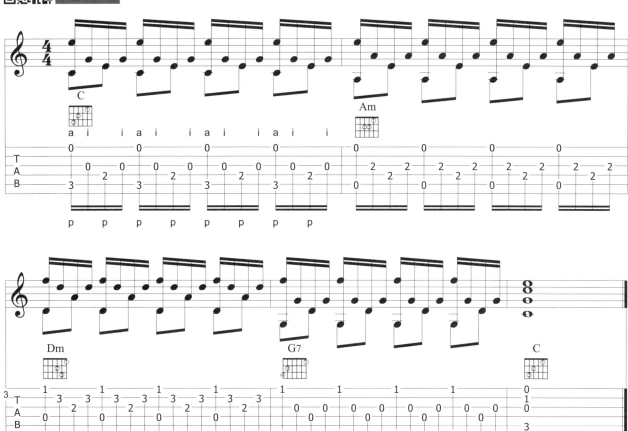

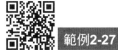

範例2-27

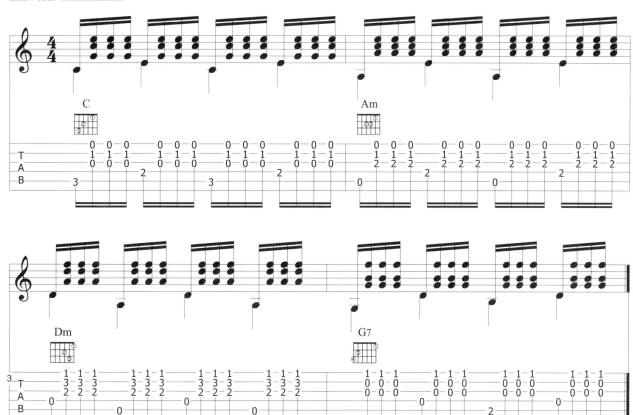

範例2-28

第三章　主旋律加根音
chapter 3

從本章開始，練習兩個音以上（主旋律音＋Bass音）：大拇指p彈奏Bass音的同時，i或m彈奏主旋律，難度較第一章稍高。

 範例3-1　以〈卡農〉作為第一個範例練習，速度很慢，應該很快可以上手。

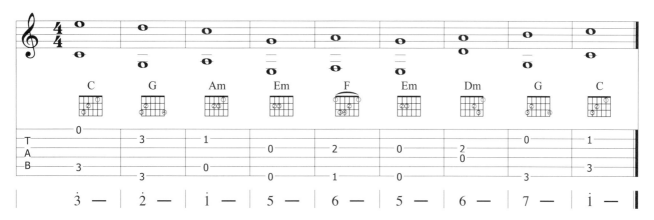

 仍然是〈卡農〉，但將主旋律音稍微變化，從一個全音符變成四個四分音符。請注意右手im交錯彈奏主旋律音，p彈奏Bass音，且左手的無名指壓Bass音，在四拍結束前不可放開，以免Bass音斷掉。切換和弦時，音樂不可忽然停頓，要一氣呵成，不能有太明顯斷掉的現象。

範例3-2

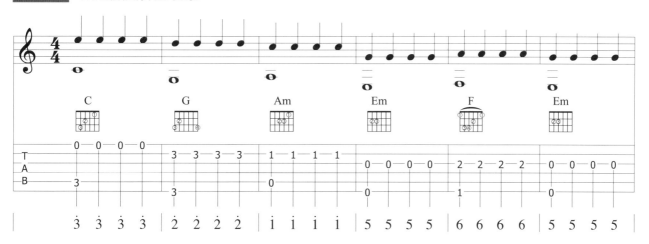

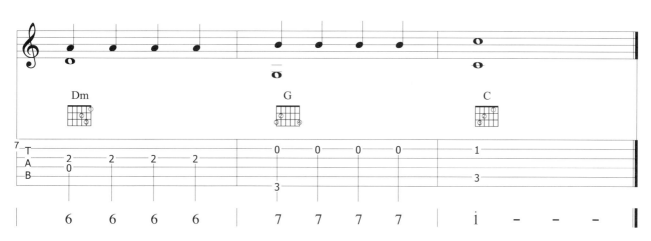

將高音的拍子做稍微變化,變成「答嗯答答」的拍子。請注意此時高音的手指順序。

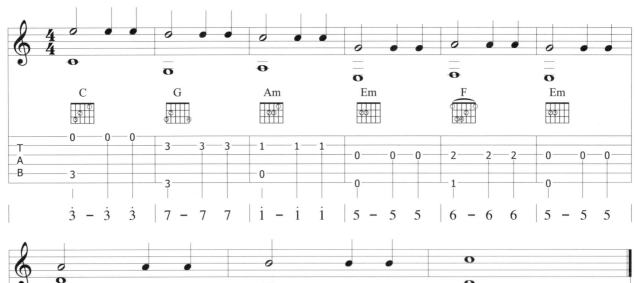

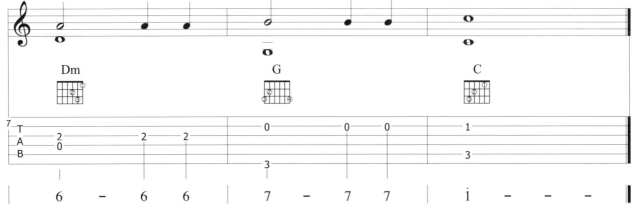

將高音的拍子做稍微變化,變成「答答答嗯」的拍子。多練習不同的拍子對運指熟悉度會有極大幫助。

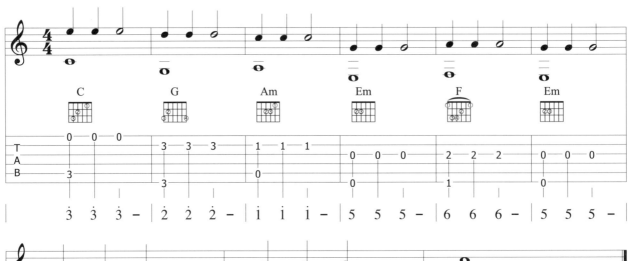

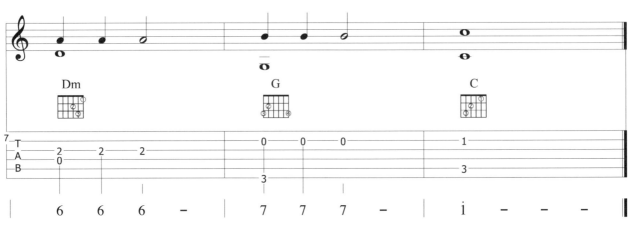

範例3-5　將高音的拍子做稍微變化，變成「答答嗯答」的拍子。

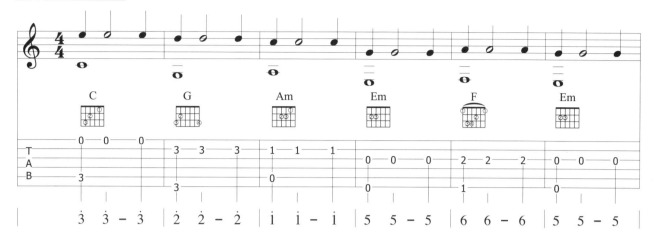

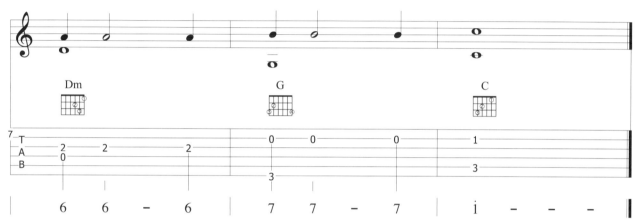

範例3-6　將高音的拍子做稍微變化，變成「答嗯嗯答」的拍子。

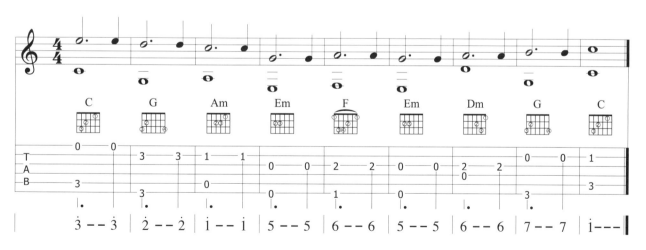

範例3-7 每個小節原本四拍變成兩拍，因此小節變換處手指要換得確實一點，切勿暫停以致於產生空檔，造成音樂空白。

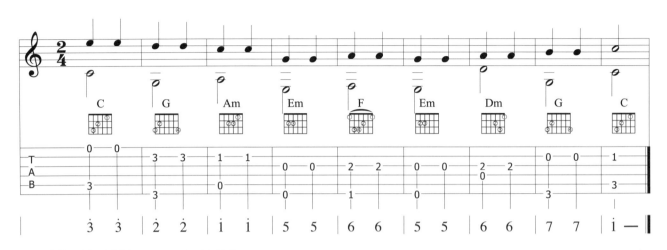

範例3-8 類似【範例3-4】，但是速度快一倍，小節變換處手指要換得確實一點，不可馬虎。

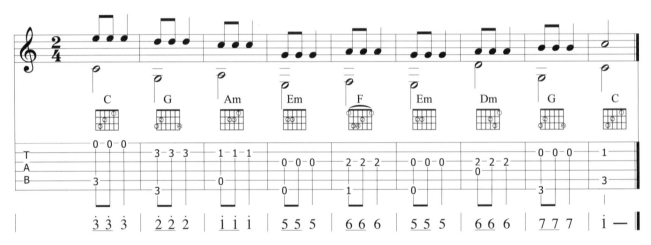

範例3-9 本範例難度較之前範例增加，因為同時須處理三個音。所以左手的按法須參考和弦圖示。右手也首次需要到三根手指彈奏，根音的部分還是用p，高音的雙音部分用im或ma均可。第7-8小節右手仍須im交錯彈奏。

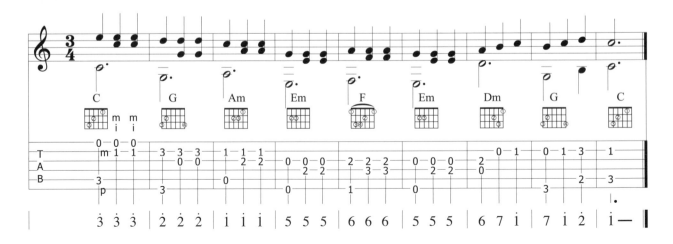





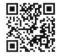

範例3-10 你也可以將【範例3-9】的和弦簡化為下列按法，請比較下面的和弦按法是不是比上面更簡單？

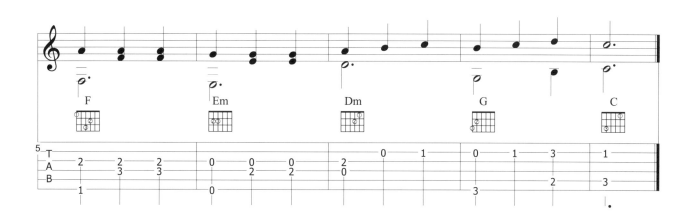

備註

許多Fingerstyle的譜上，有時並未詳細載明左右手指的按法，究竟哪一格、哪一根弦須用哪根手指，大多數也不會將左手和弦圖標示出來，所以指法究竟為何，也是許多琴友搞不清楚的地方。但若遇此情形，你須整理出自己的按法。在現代Fingerstyle彈法中，左右手指法並不像古典吉他的指法非常講究，其實，只要彈起來順暢好彈，都是好指法。

簡化的秘訣在於，你的左手只需要按「必須」要彈奏的格子，右手不會彈到的弦，左手手指也不須去按，如此一來左手的負擔減小，難度降低，便較能掌握整首曲子的彈奏。

你發現兩個範例的不同之處了嗎？但仍然需要注意：**不可讓不該發出聲音的弦，發出聲音。**

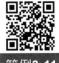

本範例出現三連音，請注意！如果你在「☆」處選擇用 imi，則在「★」處須選擇用 mim 彈奏。反之，如果你在「☆」處選擇用 mim，則在「★」處須選擇用 imi 彈奏。然而根音永遠使用 p 彈奏。結論是：不論根音節奏如何變化，高音部分的旋律永遠是要用右手兩指 im 交錯彈奏。

本範例若要彈好，需要有較好的手指協調性，右手須永遠地彈 imimim 或 mimimi 才對。請多演練幾次以達最佳效果。

類似【範例3-11】，但是在第一個三連音結束後就變換和弦，變得很快，所以在和弦切換時需確實且俐落，同時右手仍永遠地彈 imimim 或 mimimi，並不受和弦變化影響。難度又較【範例1-10】高。

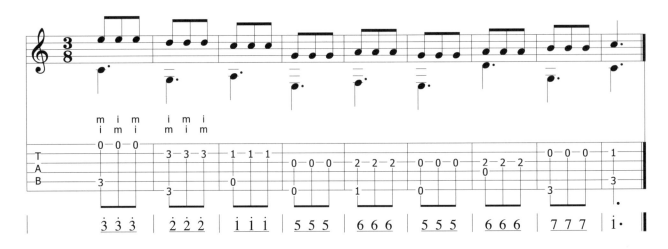

範例3-13 高音不變，低音變化。

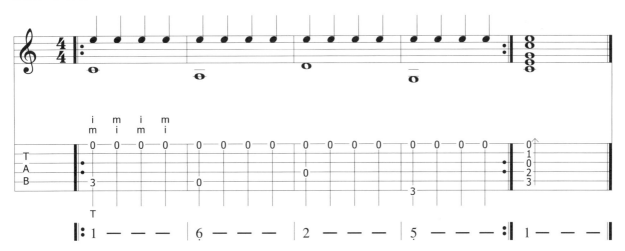

※以下範例難度較高，需耐心練習。

左手的3（無名指）負責按Bass音，左手的1、2、4（食指、中指、小指）按主旋律，其中較以上範例困難的是，左手的3須按緊維持不動的Bass音的同時，1、2、4須變化以彈奏主旋律，也就是其中一指不動，另外三指動。這需要更多的練習，才能到達熟練的境界。

範例3-14 高音旋律相同，低音變化。請注意譜上所表示的記號。

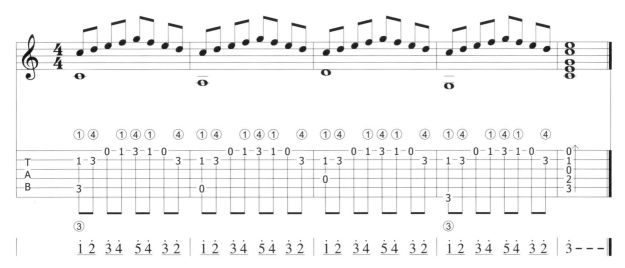

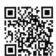

範例3-15　高音音階在第二小節、第四小節又變化，低音也變。高音部分請參照手指標示數字確實練習。

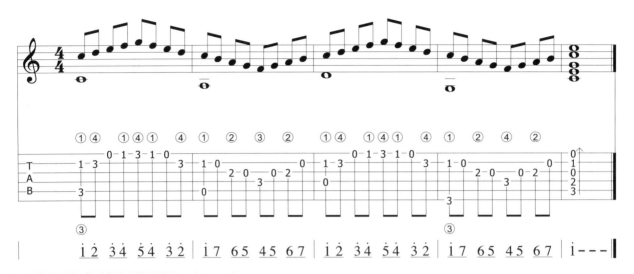

範例3-16　低音開始做五度音變化，請注意第一和第四小節：左手無名指在低音的五度音切換須非常靈活。

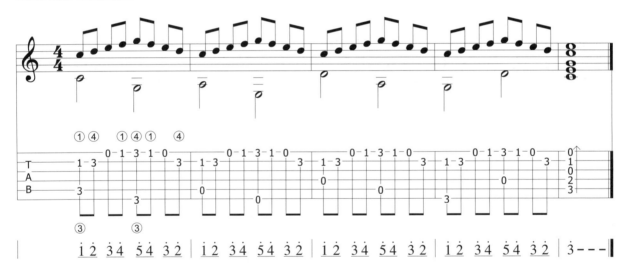

範例3-17　低音的五度音變化每一拍都切換一次，左手無名指切換須較先前更靈活。

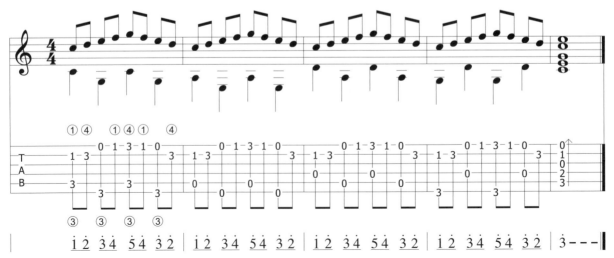

範例**3-18** 低音除了五度音變化，還加上拍子的變化。

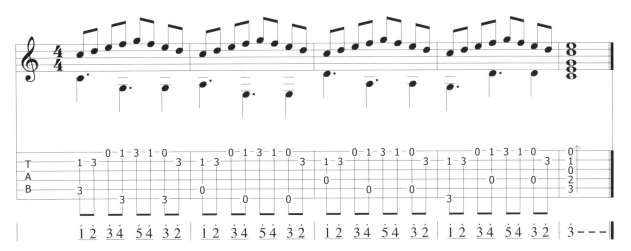

範例**3-19** 低音拍子再變化。

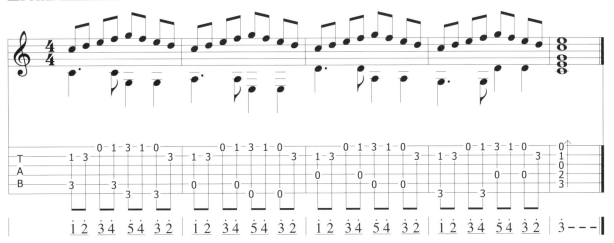

練完本章，相信你一定可以慢慢學會同時彈奏Bass音和主旋律的技巧。

第四章　音階練習
chapter 4

　　熟習電吉他技巧會有助於木吉他演奏，因為電吉他的彈奏非常重視音階練習，這也是一般學習民謠吉他彈唱者較弱的部分。常常練習音階，能使你在彈奏木吉他演奏曲時，能做到超越常人的快速音階，處理單音的表情能力也會增強，對於彈木吉他演奏曲也有絕對性的加分。

　　事實上，練完本章之後，你應該再去找任何有關電吉他的教材或樂譜，來增強自己的Picking能力，本章只是做Picking的基本入門的介紹。你必須不斷地提升Picking的速度、精確度、流暢度和即興能力，並且要到達完全好聽的程度。

　　Tommy Emmanuel和Peter Finger是使用Picking演奏技巧彈奏指彈演奏曲最厲害的高手之一，使用Pick同時加上右手的m、a演奏，也是必練技巧之一。

　　以下是五種指型（Mi型、Sol型、La型、Si型、Re型）的綜合練習，包含各種可能的方向和順序，練完之後，相信你對於C調音階會有基本的認識，然後，將這些練習轉12個調練習。

全指版

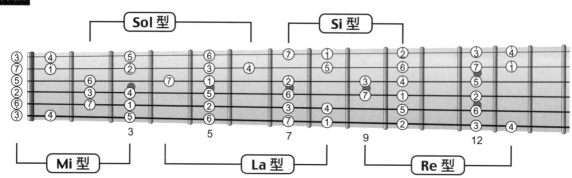

五種指型

範例**4-1**　Mi型音階練習

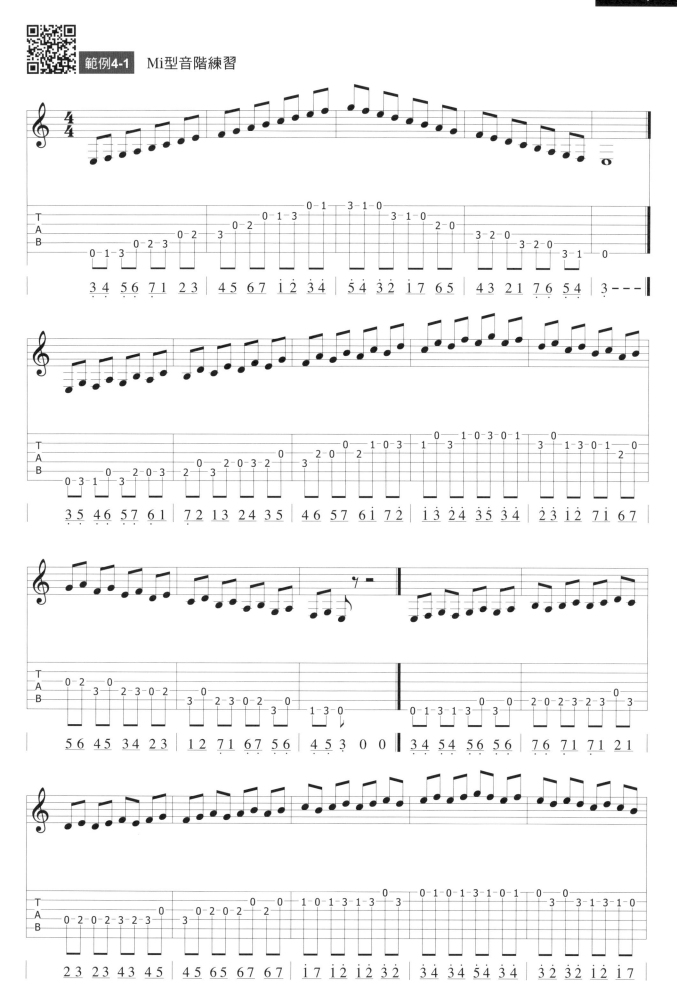

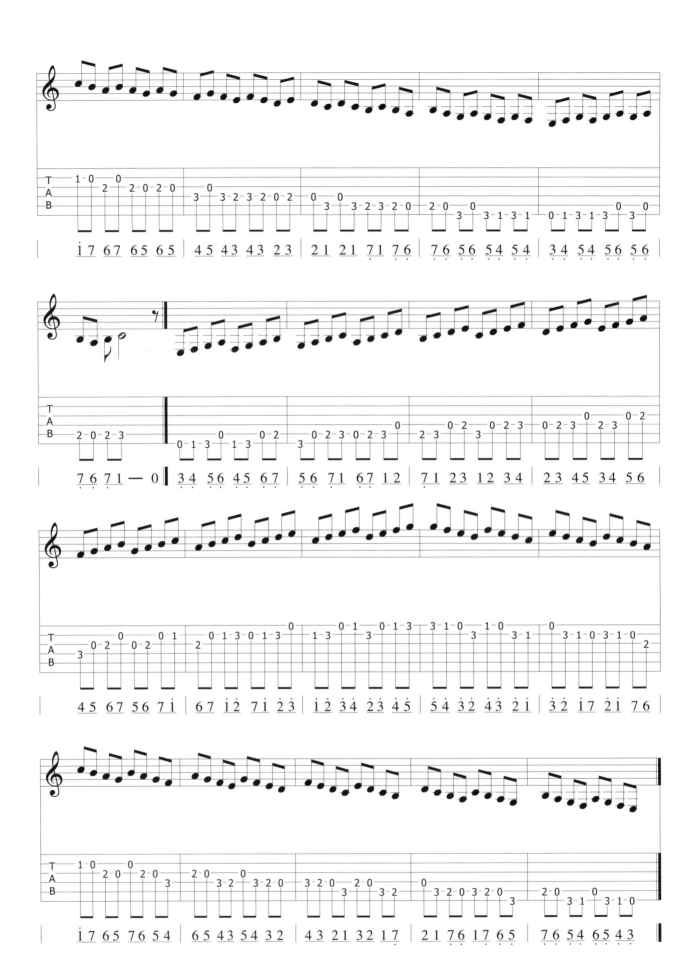

58

Sol型音階

範例4-2 Sol型音階練習

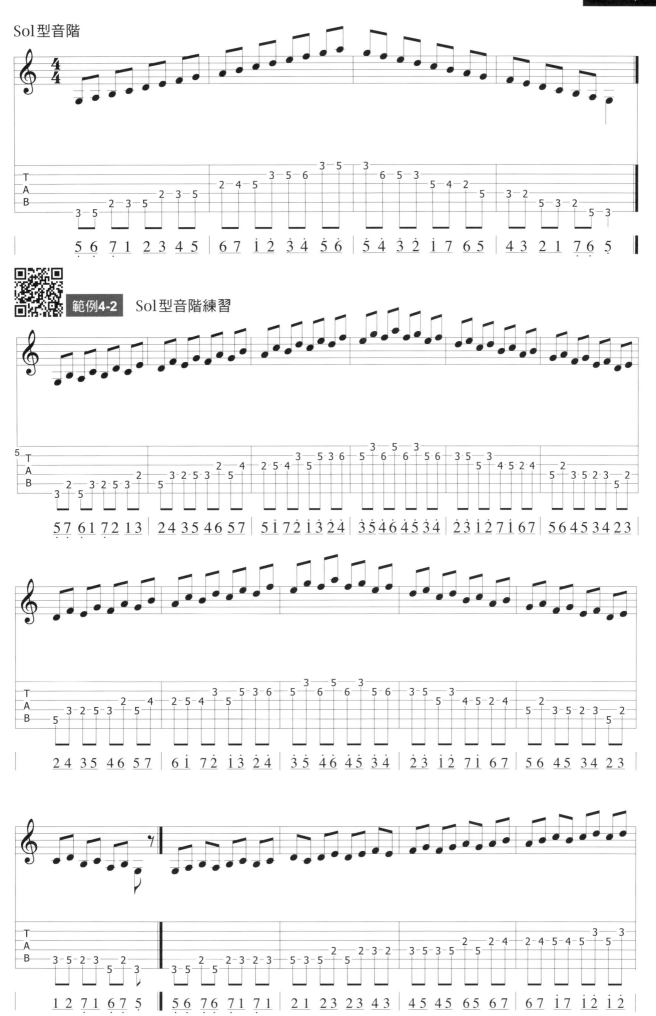

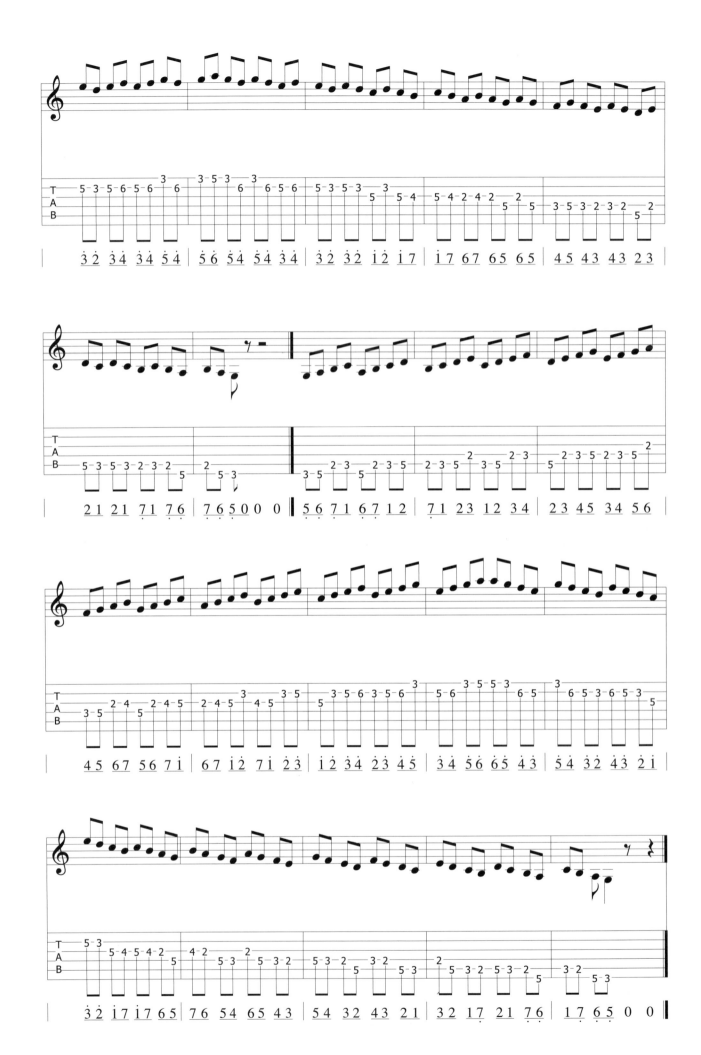

範例**4-3**　La型音階練習

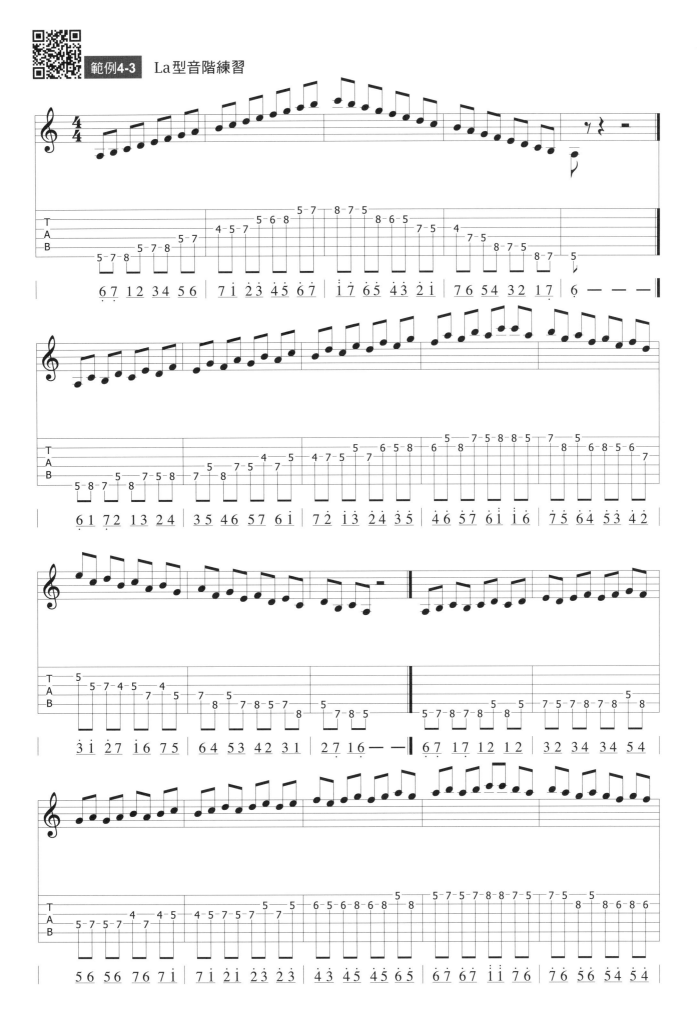

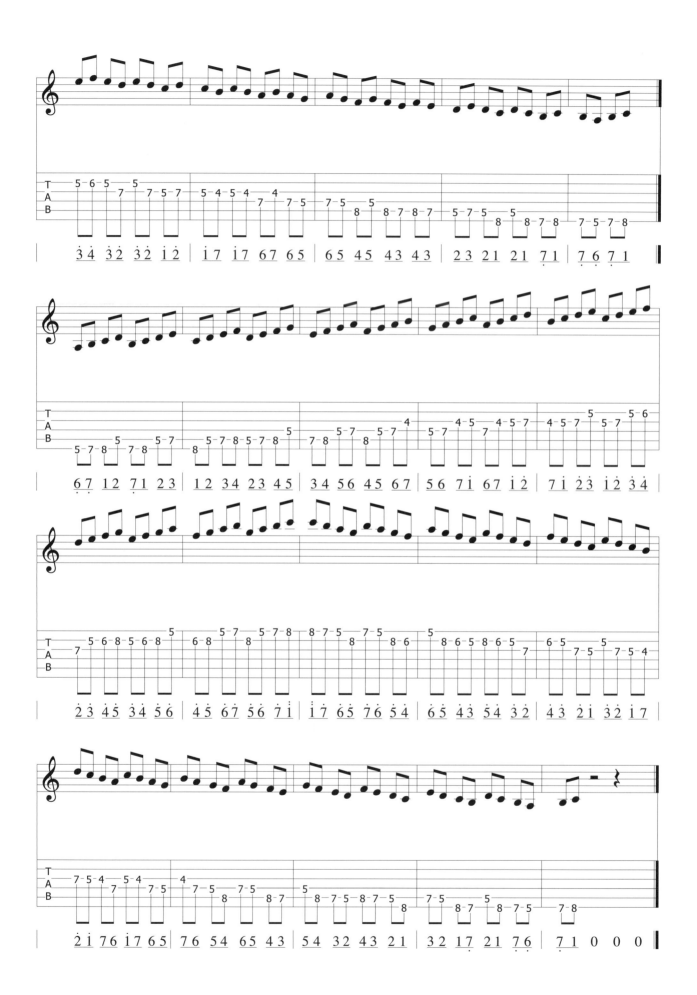

範例4-4　Si型音階練習

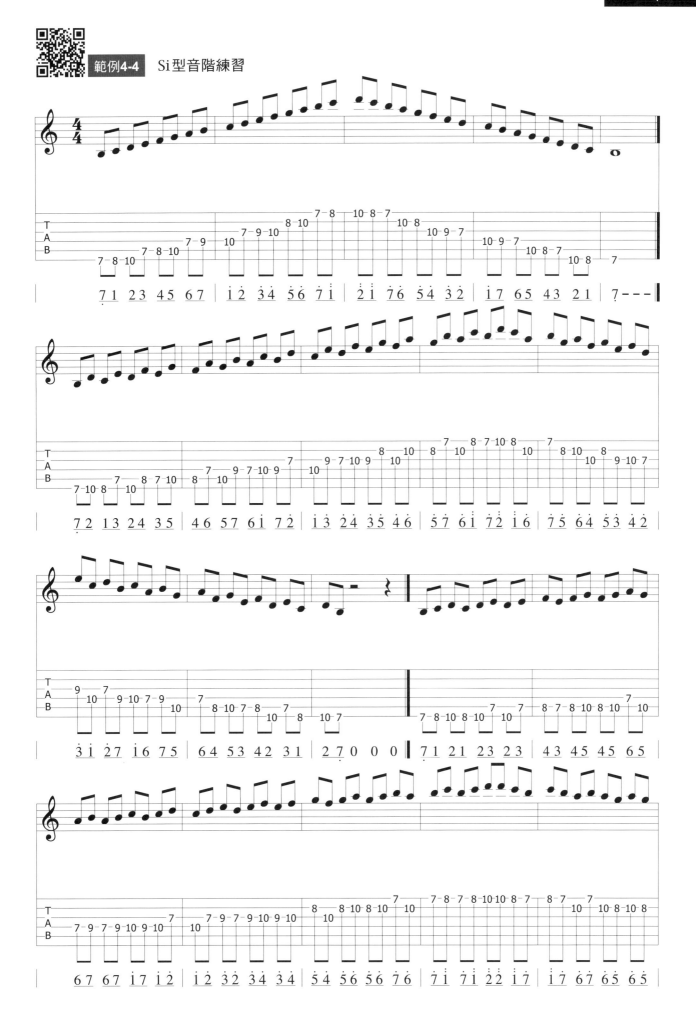

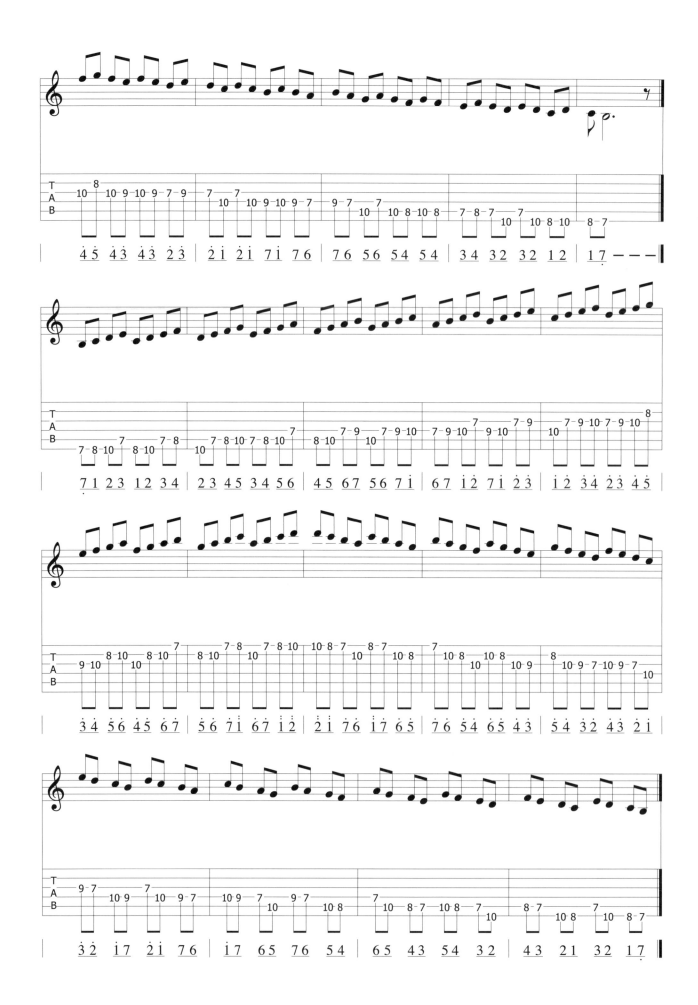

範例4-5　Re型音階練習

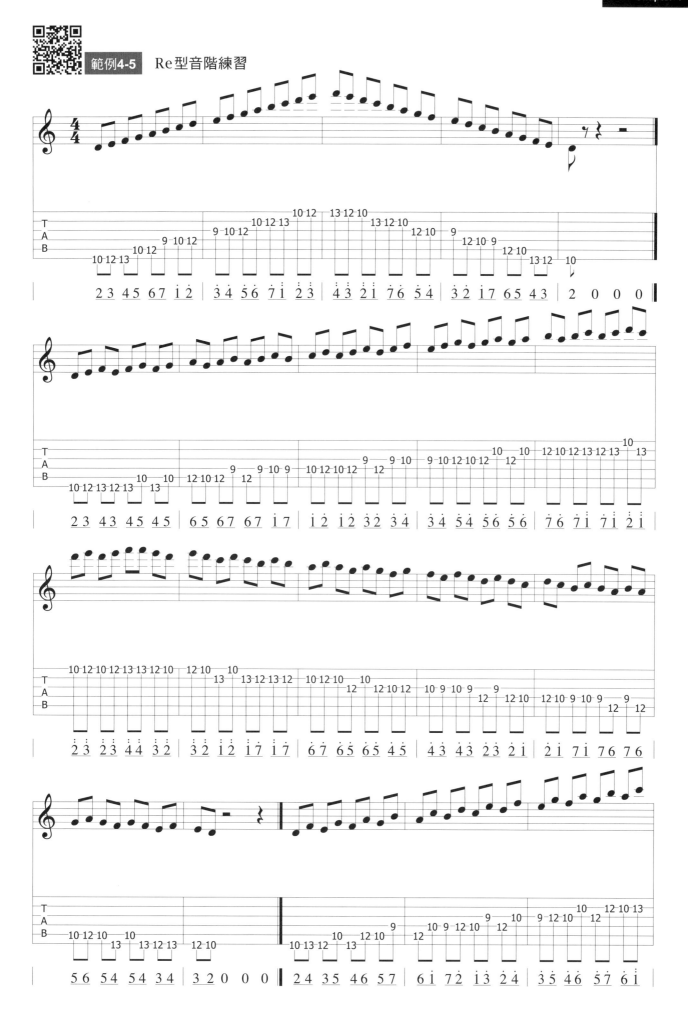

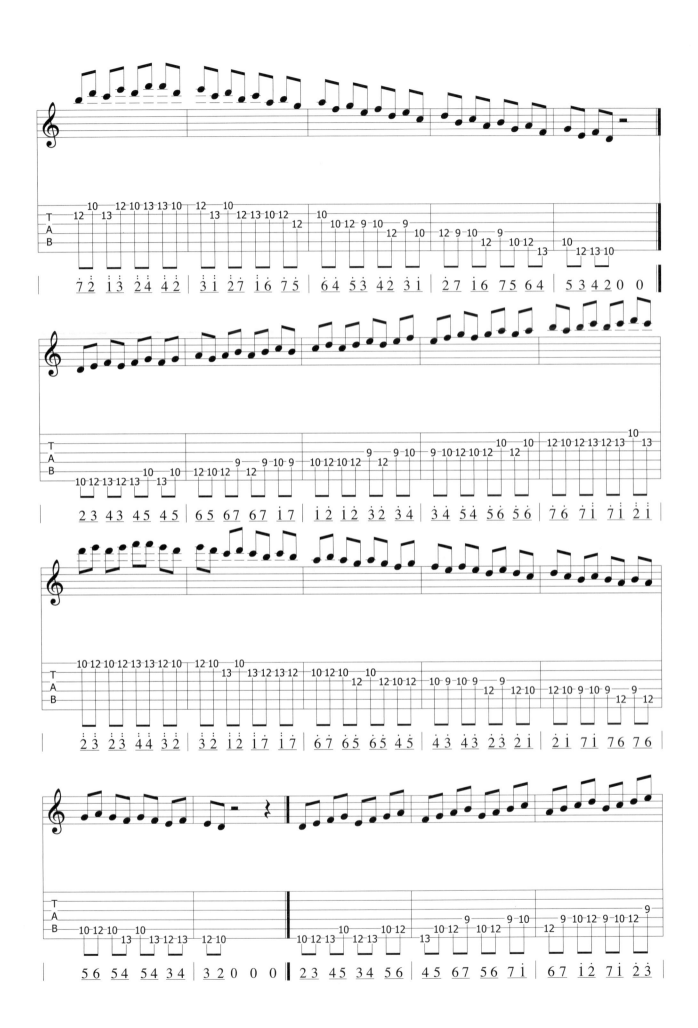

66

將某段旋律在指板上的可能位置全部找出來

　　練習的方向很多，怕教材不夠多嗎？你可以將身邊所有流行歌本的主旋律簡譜，將其以 Picking 方式演奏，所以好好練一首歌，將其彈奏 12 個調 * 5 種指型＝ 60 種可能性的音階組合，如果都能確實做到的話，份量就已經夠多了。

　　然後，你必須要做到，心中想的旋律，就可以在吉他指版上將其位置找出來，然後流暢地彈奏，就像以下範例，任何調（12 個調），任何位置（包含高音、低音），都能切換自如。一開始仍然必須要不斷地將譜寫下來，便於自己練習，等到熟練後，慢慢將譜丟棄，靠自己腦袋裡的音感去彈，假以時日你對指板和音階的熟悉度一定會大有進步。

　　為什麼要熟悉指板？為的是要能夠自在地彈出自己腦袋裡想要的音符，先熟悉了單音，才能掌握更多的「單音＋和弦」。能夠自在地彈出想要的單音，是一個音樂演奏者最基本的要求，無論任何樂器。

以下，我們以〈小蜜蜂〉一曲為例，將〈小蜜蜂〉的所有可能的指型位置全部找出來。

範例4-6 〈小蜜蜂〉Mi型

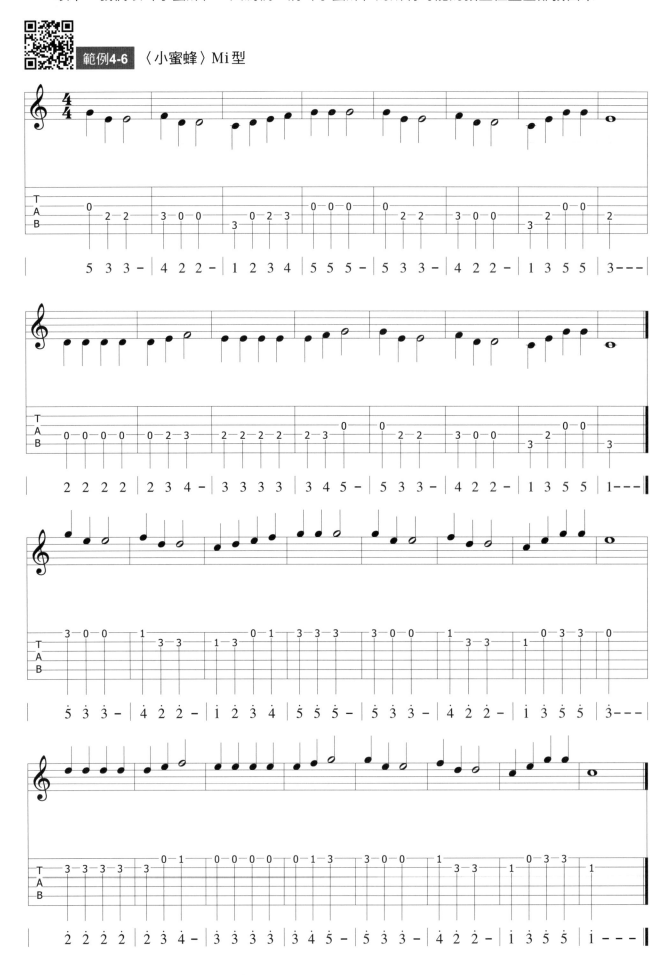

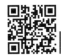

範例**4-7** 〈小蜜蜂〉Sol型

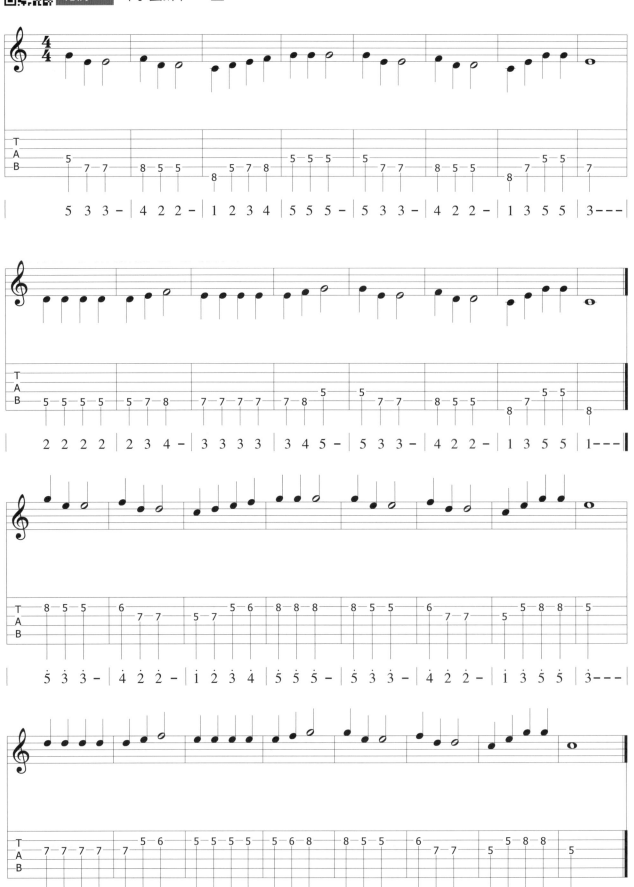

範例4-9　〈小蜜蜂〉Si 型

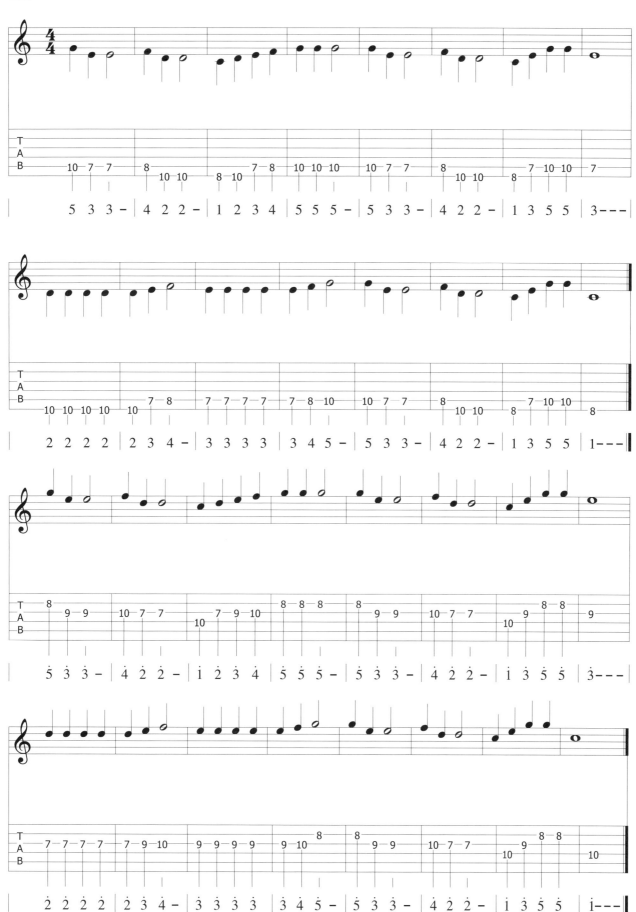

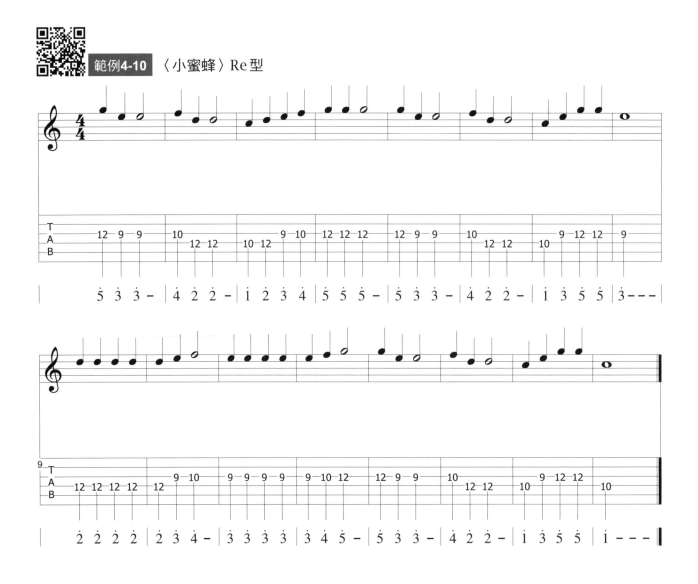

快速音階演奏秘訣解析（運用指套＋m、a）

通常在指彈歌曲裡，會用指套來應付音階，但如果遇到太快的速度或有很多跨弦的時候，例如一些鄉村風格的曲子（如Tommy Emmanuel的超快速度），會使得指套上下撥弦動作難以應付，則通常會用到右手m、a去應付跨弦的需要，而右手p、i仍握住指套，代替Pick做上下撥弦。

【Ex.1】此例標示的指套（或Pick）上下撥弦的方向，是傳統的撥法。

【Ex.2】將Ex.1跨弦處使用右手m、a彈奏，會明顯比Ex.1演奏時更快速且方便，並減少失誤。

【Ex.3】這是個連續跨弦彈奏的範例，若用傳統的Picking方式，會顯得不容易彈且容易失誤。

【Ex.4】則將Ex.3做了改良，跨弦處皆用m、a演奏，也明顯方便且快速許多。

※ 結論：當你要加入音階時，若遇到很困難的音階，可將跨弦處以右手m、a代替，相信會容易很多。

範例**4-11** 以藍調音階範例來解釋如何快速演奏音階。

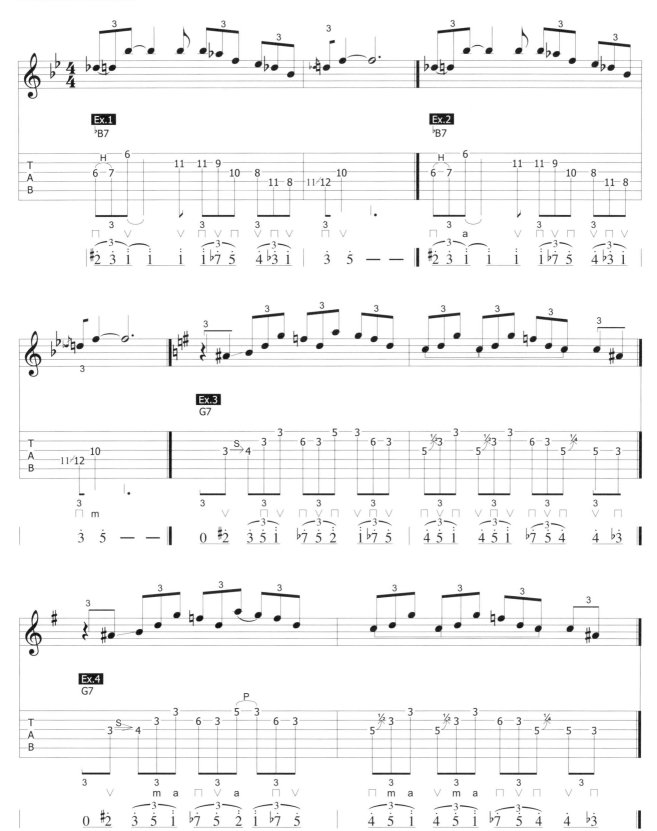

chapter 5

第五章 演奏曲編曲方法(一)

本章開始進入演奏曲的入門階段。在此提供給初學者的演奏練習曲，以簡單好彈為主，希望讓大家很快能夠上手，並且建立成就感。因此，在以下的範例中，大多將主旋律編在低音部，空拍再用和弦填滿。這樣編曲的好處是：在彈奏主旋律時，不須同時彈奏和弦，而將主旋律、和弦分別彈奏，這樣一來對手指的負擔較小，也比較容易彈奏。

範例5-1 〈小星星〉

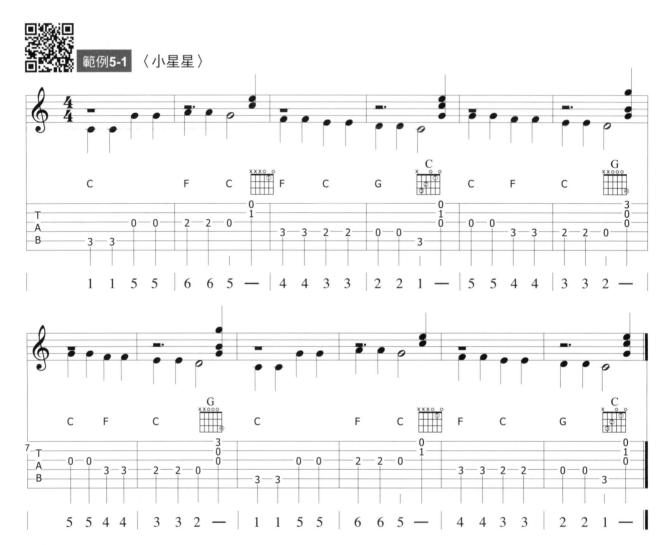

怎麼編的呢？

首先，我們需要知道〈小星星〉的簡譜及和弦，為：

C		F	C	F	C	G	C	C	F	C	G
1 1 5 5		6 6 5 —		4 4 3 3		2 2 1 —		5 5 4 4		3 3 2 —	

C		F	C	G	C		F	C	F	C	G	C
5 5 4 4		3 3 2 —		1 1 5 5		6 6 5 —		4 4 3 3		2 2 1 —		

然後，將簡譜對照六線譜的音符位置找出來，得到【範例5-2】：

74

範例5-2

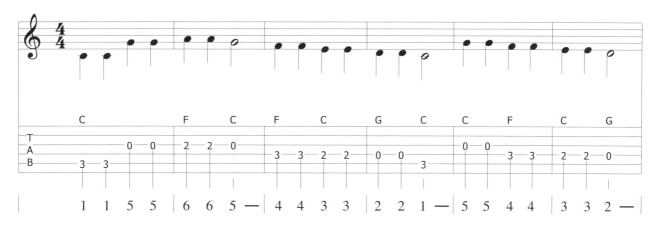

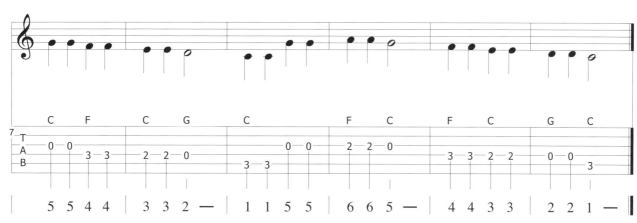

範例5-3　請注意打圈處為空拍,此處我們可以填入和弦以將音樂填滿。

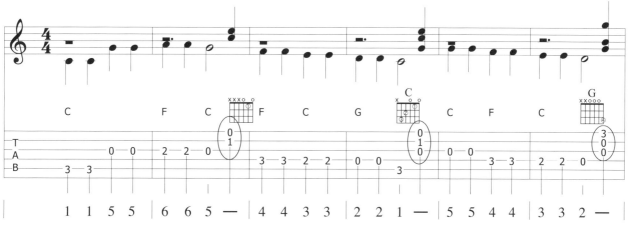

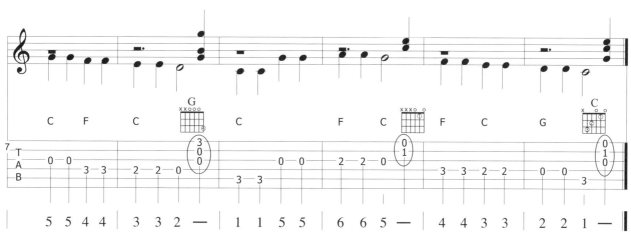

請仔細觀察上頁【範例5-3】打圈處：

　　原來的C和弦為(圖a)，但因為主旋律在低音部，所以只取和弦的高音部分，以避免和低音部的主旋律衝突，所以C和弦就變成(圖b)。

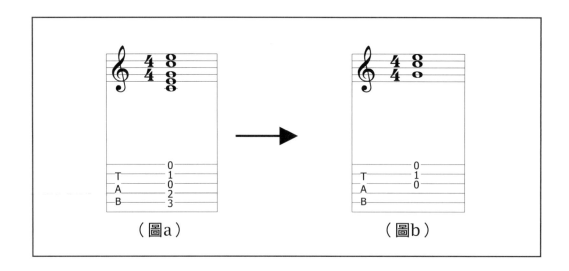

（圖a）　　　　　　　　　　　（圖b）

　　原來的G和弦為(圖c)；但因為主旋律在低音部，所以只取和弦的高音部分，以避免和低音部的主旋律衝突，所以G和弦就變成(圖d)。

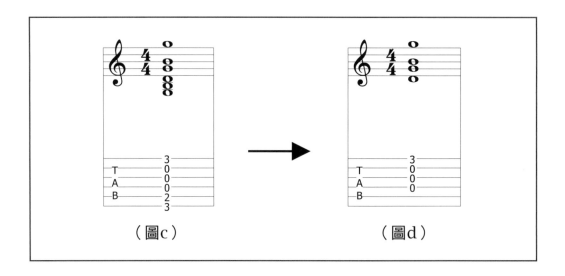

（圖c）　　　　　　　　　　　（圖d）

　　這種編曲型態大多用於較傳統草根的歌曲，舉凡鄉村、藍調、兒歌、懷舊歌曲、傳統歌曲、剛入門的古典吉他曲，都適用於這樣的編法。您可以全曲使用Pick彈奏，高音部分則用刷Chord的方式彈奏。或是用右手悶住琴橋部，以指套彈奏Bass音，製造出悶音的感覺，會使整首歌呈現更草根的味道。

　　以下歌曲都是採用此編曲方式編成，請參考。

範例5-4 〈小蜜蜂〉

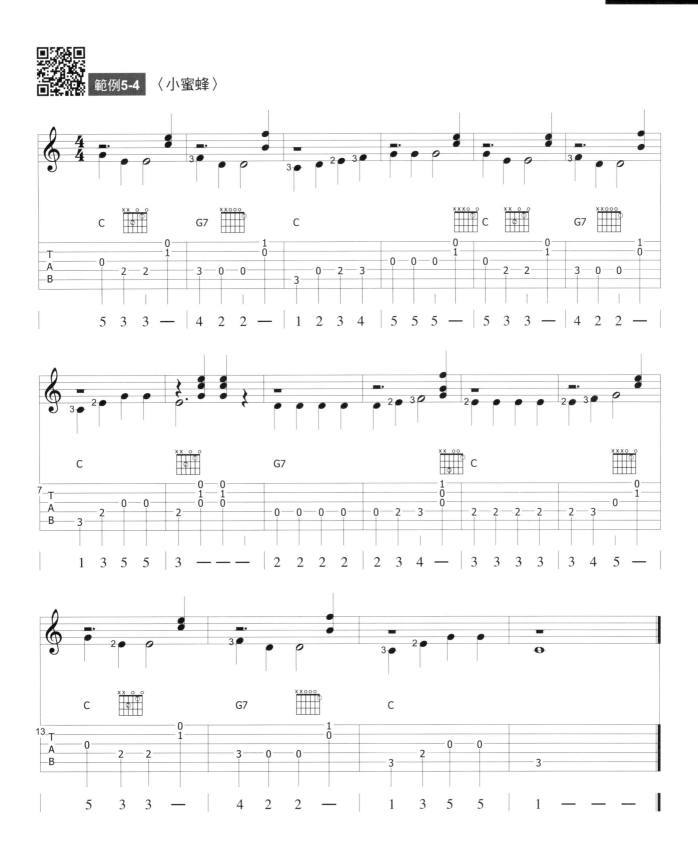

以下範例就是在每拍的「後半拍」皆加入和弦填滿空拍，使整首歌聽起來更活潑、豐富。

※ 請注意打圈處為加入和弦填滿空拍。

範例5-5 〈Are You Sleeping？〉(兩隻老虎)

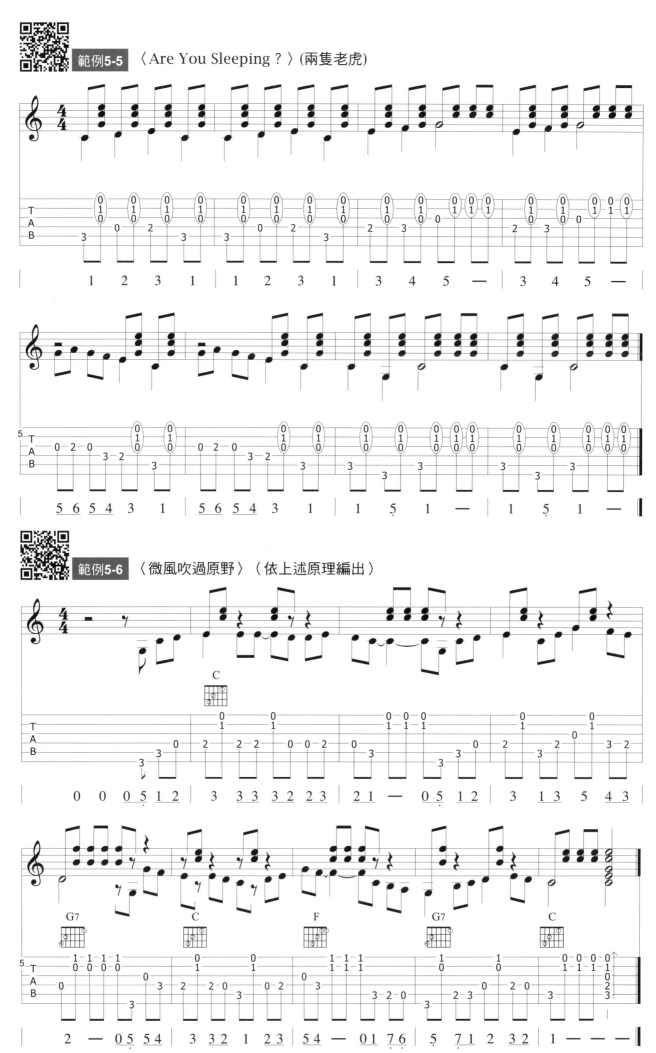

範例5-6 〈微風吹過原野〉（依上述原理編出）

【範例5-7】〈往事難忘〉變奏：主旋律依然在Bass Line中，但是變了四種節奏，甚至連整首歌的基本拍子也做了變化。請用心體會，一首歌的編法有無數種可能性。

變奏一　以八分音符為一單元，在空拍補上和弦，是最基本的編法。

變奏二　每拍改為三連音且以分散和弦彈奏，以｜T1　23　21｜節奏編成。

變奏三　在第二拍和第四拍前半拍加入打板，並將整首歌以Swing節奏彈奏，聽起來更俏皮。

變奏四　用｜T1　21　31　21｜節奏編成。

範例**5-7**　〈往事難忘〉

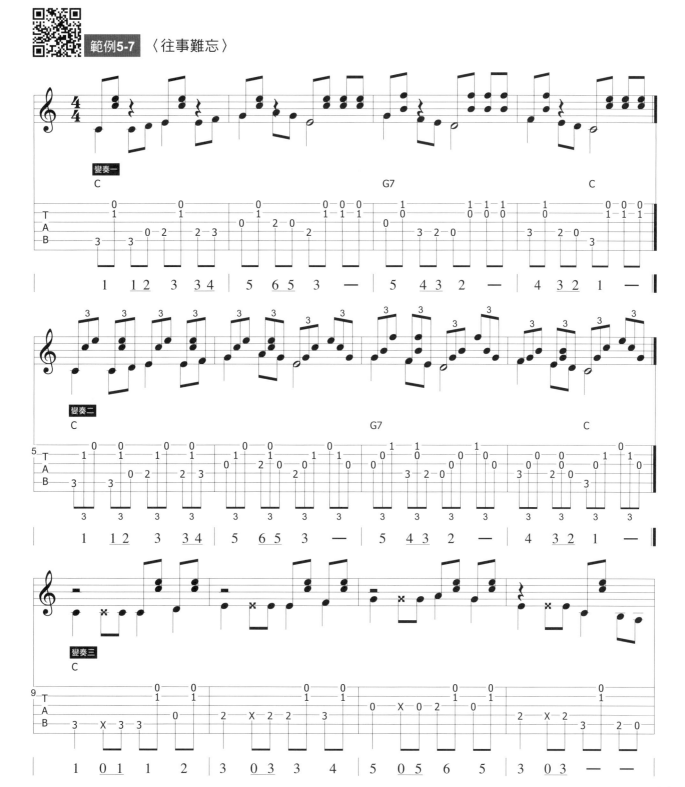

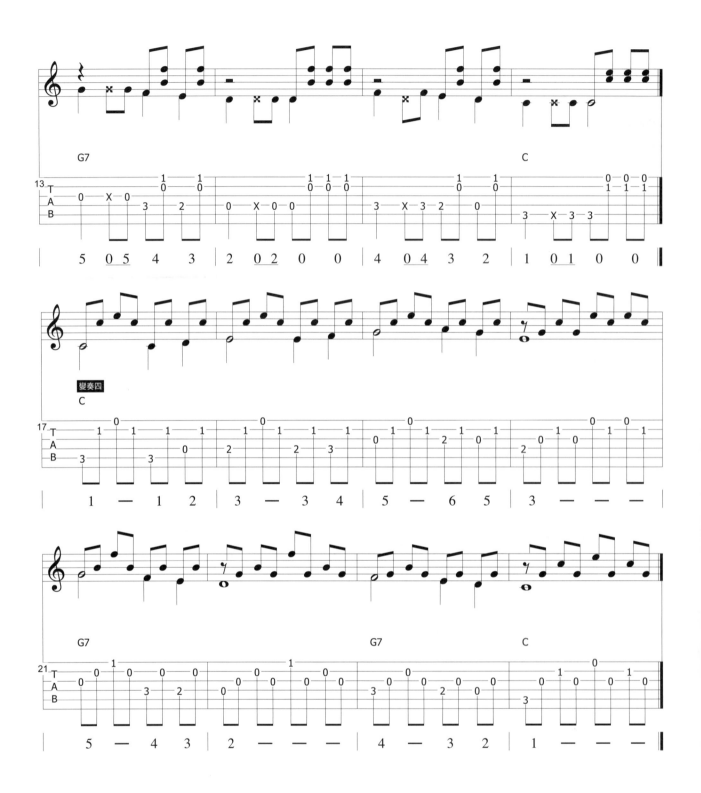

　　練完本範例，相信聰明的你一定可以明白一首歌為何有無限種編法，且每一種編法都有不同的味道，至於哪種編法比較好就端看個人的喜好了。總之，就是發揮「舉一反十」的頭腦，多多練習自己編曲，相信您一定可以很快參透演奏曲的奧秘。

〈Are You Sleeping？〉(兩隻老虎) 四個調轉調練習

彈奏演奏曲，除了C調，其他的調如D、E、F、G調也都要熟練。並且，也要熟悉高把位、低把位演奏。

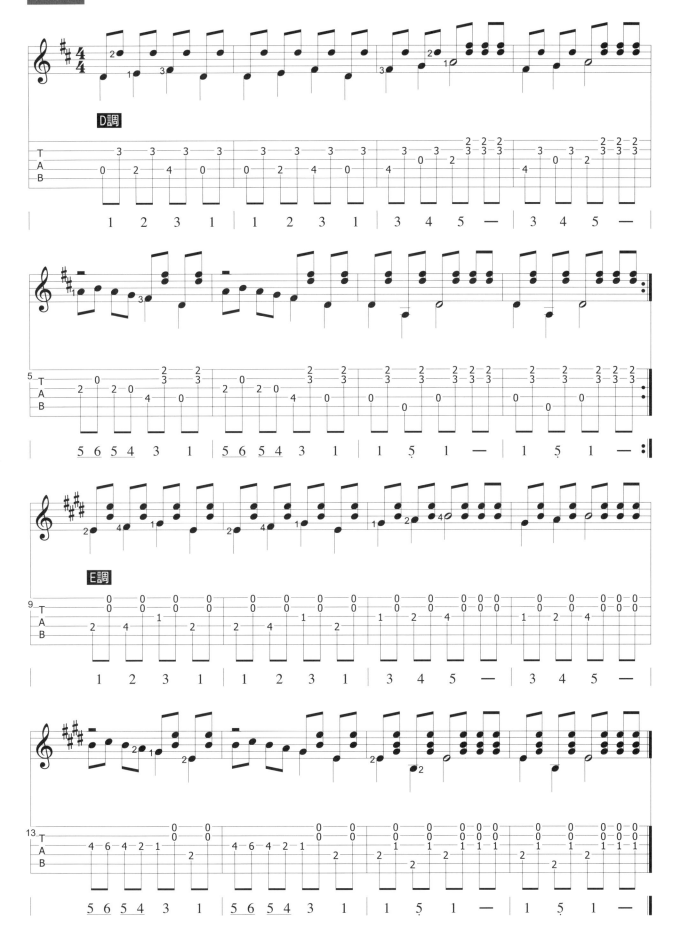

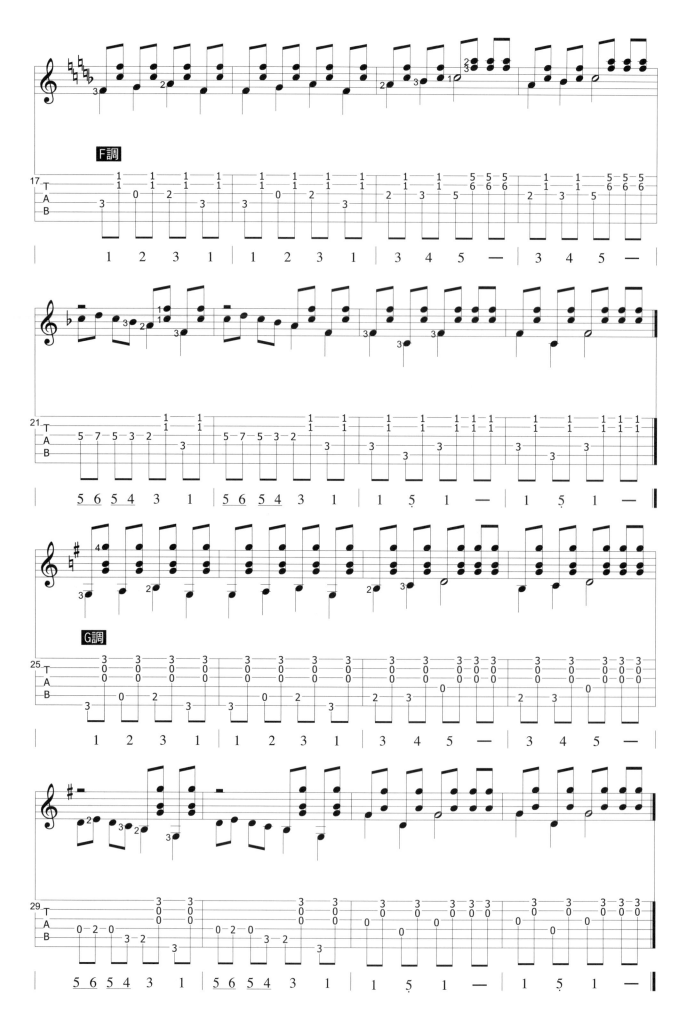

主旋律加和弦與根音

　　本節的重點為練習「主旋律加和弦」：將主旋律分配在高音部分，並在和弦變換的時候，第一拍加上和弦（見打圈處）。此節與第二章不同的是，和弦必須持續發出聲響，同時主旋律還能不斷變化，也就是按和弦的手指不可放開，同時間另外幾根手指仍然可以變化以彈奏主旋律。

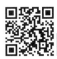 範例**5-9** 〈Amazing Grace〉（奇異恩典）

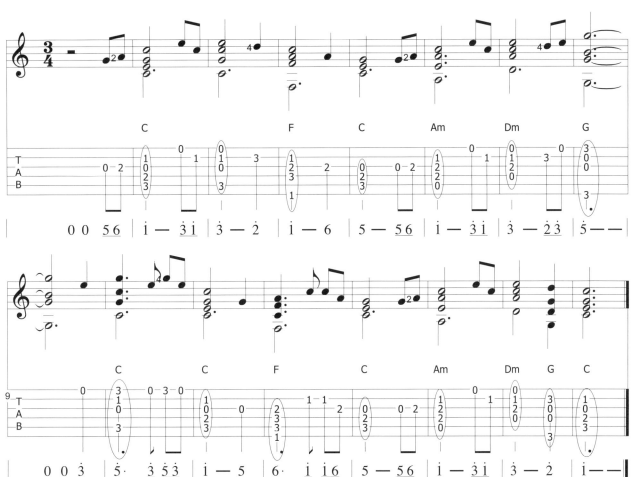

　　注意！初學者容易犯的錯誤是：按和弦的時候「延音」不夠，等到需要彈奏主旋律時，和弦便中斷了，這樣一來會使得整首歌聽起來斷斷續續的，大多數初學者的彈奏會變成以下情況，請避免：

錯誤彈法如下，請避免！

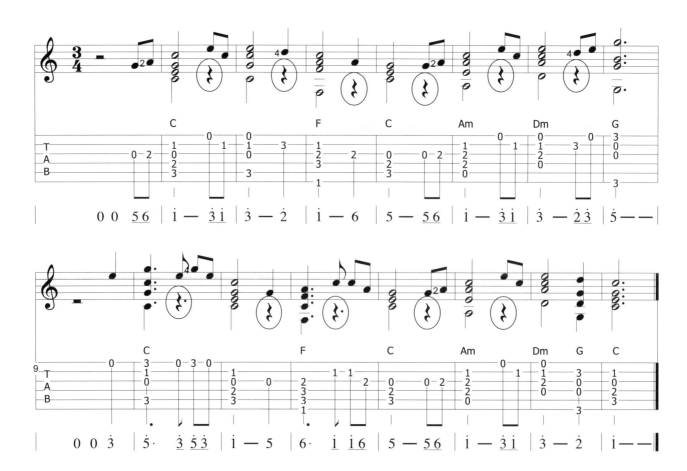

仿照上述編曲原理試編：

範例5-10 〈生日快樂〉C調

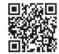

〈生日快樂〉D、E、G、A調
每一首演奏曲都應該試著編別的調來試彈看看，當作自我磨練。至於此處為何沒有編F
調？是因為編出來之後發現，並不是一個非常好彈的調。所以別編出一個自找麻煩的
調，讓自己練不起來喔！

範例**5-11**

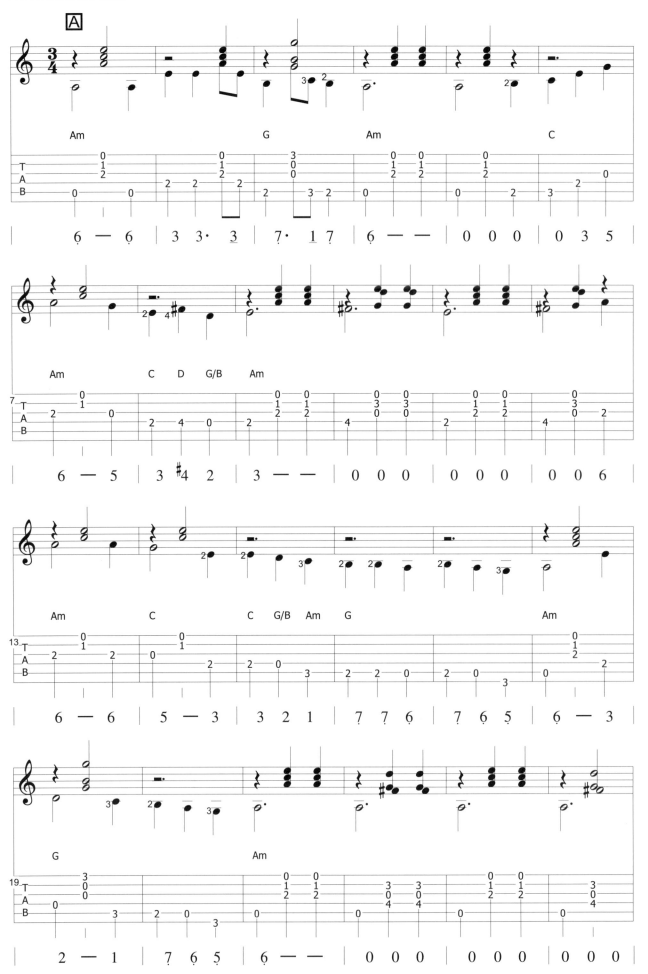

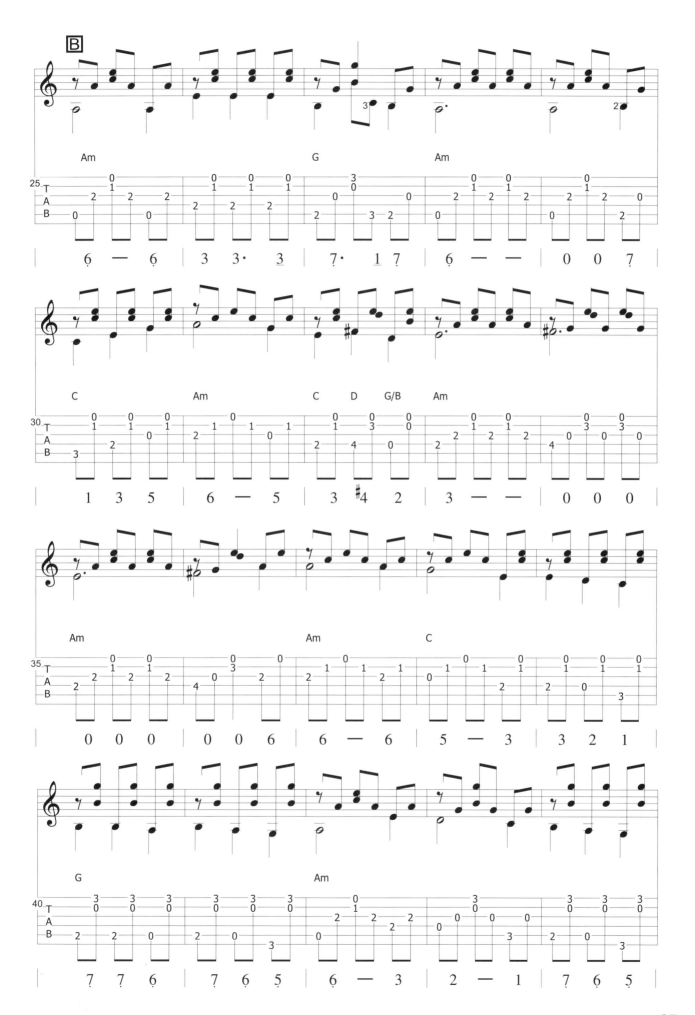

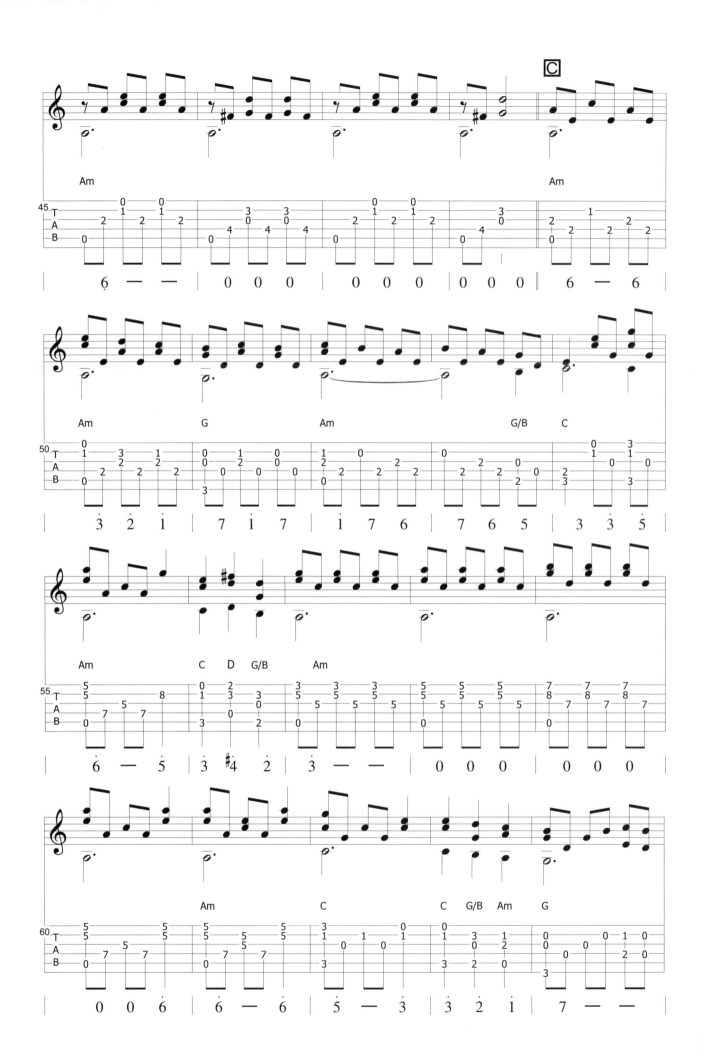

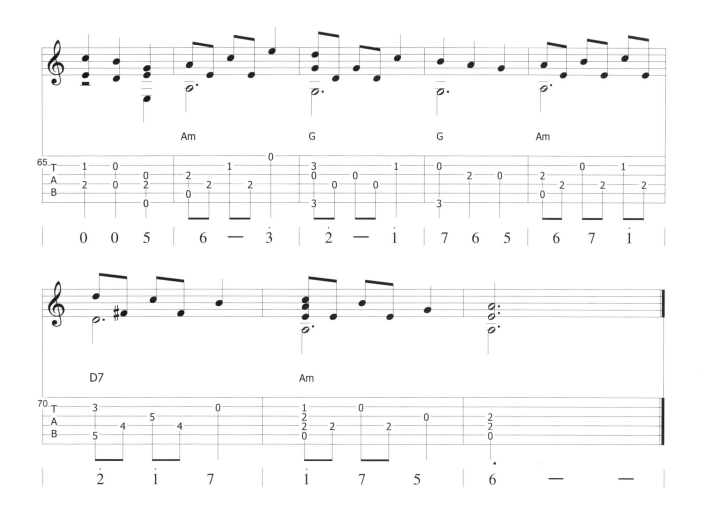

　　【範例5-12】是六十年代著名的電影《畢業生》主題曲。我特別將它編為三種不同形式。A段是以Bass音為主旋律，只用簡單的三拍Waltz編曲，B段加入分散和弦的編曲，C段則將主旋律跳回高音部，循序漸進，難度由淺入深。先學會A段，再挑戰B、C段。

　　B段的和弦部分採用｜T1 21 21｜的伴奏方法補空檔，因為第24小節第二拍已經結尾了，這樣處理比較會有結束的感覺。第36小節第2拍，只有一拍的原因，是因為要在第二拍「休息一下」，以便於換把位進入第三拍的時候較為容易。第37-38小節因為主旋律在第三弦，使得第一、第二弦要容納下分散和弦的空間變小，因此改為｜T1 21 21｜方式伴奏。

　　C段編曲原理會在後幾章裡交代，若覺得太難可以稍候再練。

第六章 技巧練習
chapter 6

　　本章要講解的就是所有會在木吉他上面用到的技巧，都盡量在這裡做完整的解說。熟練以下的技巧，可以使你的彈奏更有表情、更有生命。

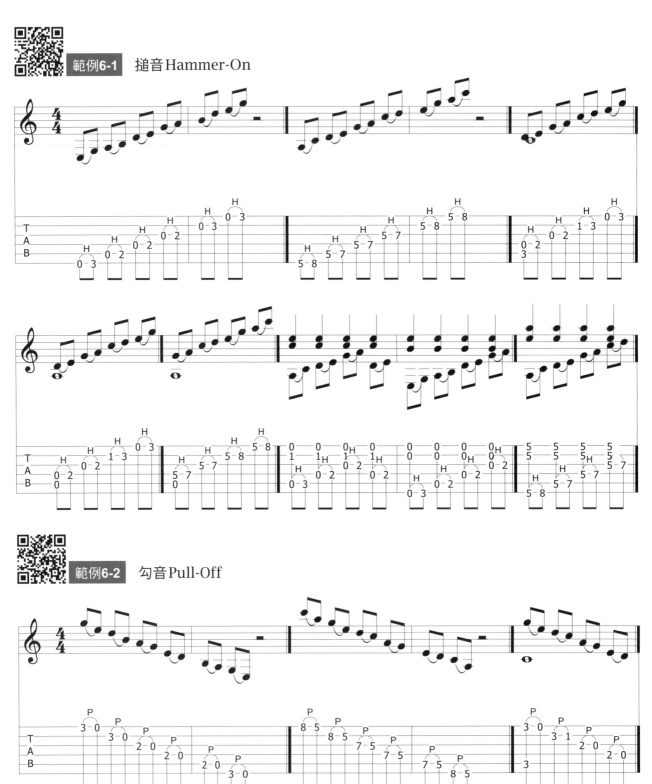

範例6-1　搥音Hammer-On

範例6-2　勾音Pull-Off

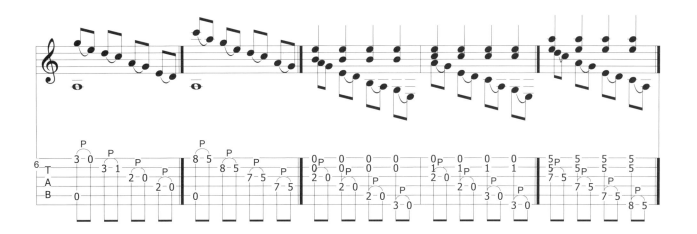

 範例6-3　推弦和放弦 Bend And Release

 範例6-4　揉弦 vibrato

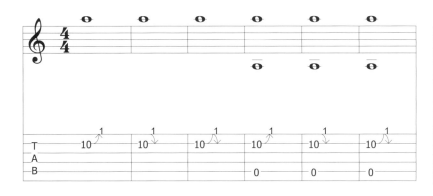

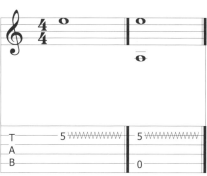

 範例6-5　滑音 Slide

 範例6-6　綜合練習

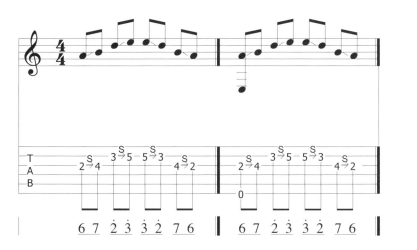

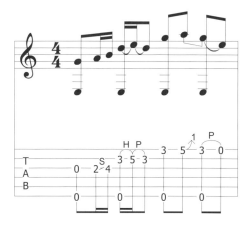

自然泛音

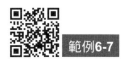

範例6-7

【Ex.1】常用的幾個泛音位置，通常在第 12、7、5 格。

【Ex.2】將泛音位置編排，產生一個有創意的音階。

【Ex.3】同時彈根音和泛音。

【Ex.4】以雙泛音編出有創意的樂句。

【Ex.5】此 Don Ross 愛用手法，Bass Line 以彈奏空弦再搥弦的方式演奏，並加上彈奏某一整排的泛音，將整個音域拉寬，使聲音聽起來非常飽滿豐富，Bass 也很有張力。

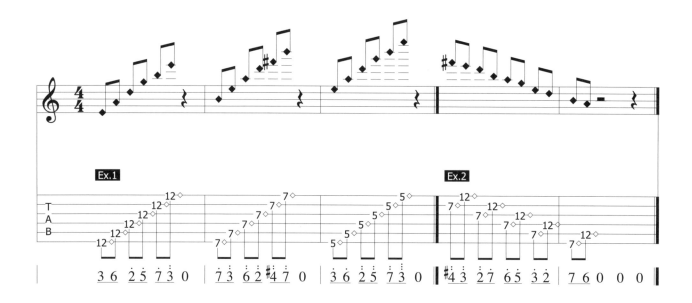

人工泛音

【Ex.1】將 C 和弦以人工泛音演奏。

【Ex.2】將 Am 和弦以人工泛音演奏。

【Ex.3~8】是許多 Fingerstyle 大師的愛用手法，常見於 Tommy Emmanuel、Marcel Dadi、
　　　　　Doyle Dykes 的音樂裡。將 i 碰觸於人工泛音處並以 p 彈出以製造人工泛音，搭配
　　　　　m 彈奏，交錯產生非常好聽的聲響，乍聽之下有如豎琴般的效果。

【Ex.9】Tuck Andress 愛用手法，將主旋律置於最低音，以人工泛音彈出，並用右手的 m、
　　　　a 彈出和弦音。

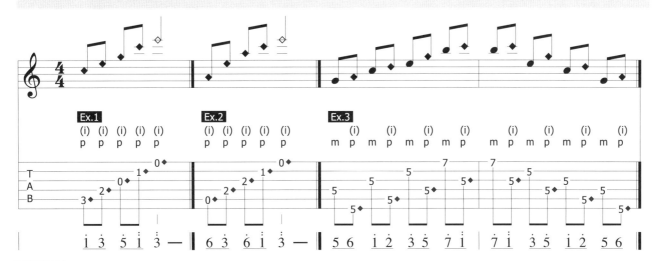

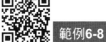

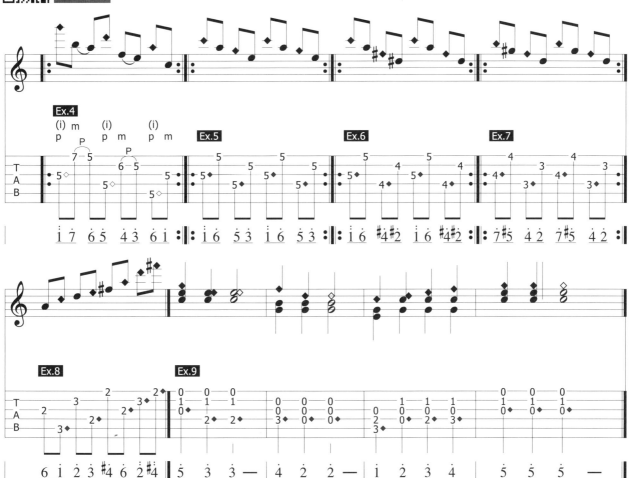

右手拍弦、拍泛音

原理就是在會產生泛音處以右手拍擊的方式。可以用右手的食指或中指，以「甩」的方式拍擊於會產生泛音的地方，通常是在左手按弦處再往上加12格之處。通常這類技巧，在譜上的記號並沒有統一的記法。

範例6-9

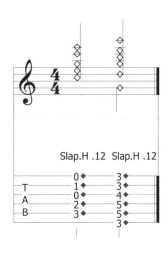

R.Tap＝R.T右手點弦
L.Tap＝L.T左手點弦
L.Bar.Tap＝L.B.T左手反從指板上方點弦

【Ex.1】此為炫技大師 Preston Reed 最愛用的手法之一，就是將左手反從指板上方點弦，配合右手點弦，並利用勾弦後空弦會發出聲音，產生音階。若你要以 L.T 取代 L.B.T 彈法也可，端看個人喜好。當然，將左手反過來彈，表演的畫面看起來一定會比較炫，舞台效果較佳。你也可以試試正常彈法和反過來彈，哪個音階比較清楚。

【Ex.2~5】此手法為 Michael Hedges 愛用手法，在左手不斷地搥勾弦之下，可以讓右手有空檔，玩弄一些技巧。請參考他的〈Aerial Boundaries〉此曲。

【Ex.3】右手可以撥 4、5、6 弦，製造出雙聲部同時發聲的感覺。

【Ex.4】右手可以在空檔處點弦於指板，也是一種效果。

【Ex.5】右手在空檔處，右手手掌底部敲打吉他下方琴身，製造出大鼓（BD＝BASS DRUM）的音效，右手手指敲打琴身的邊緣，製造出小鼓（SD＝SNARE DRUM）的音效。這招是也 Preston Reed、Trace Bundy 愛用手法。

【Ex.6】左手反過用食指與中指來點弦，右手用食指和中指點弦，交叉彈出音階，彈奏姿勢有如彈鋼琴般。

【Ex.7】左手食指搥弦→中指搥弦→食指勾弦→中指勾弦，再循環。右手負責點弦。此手法乃是 Billy Mclaughlin 招牌手法。請參考他的〈Clockshop〉此曲。

【Ex.8】右手以中指單獨拍擊第 12 格之泛音處，然後左手搥弦。再以食指單獨拍擊第 12 格之泛音處，然後左手搥弦。這招是押尾光太郎愛用招數，最有名是見於〈Merry Christmas Mr.Lawence〉此曲之內。

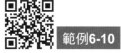

範例6-10

第七章 綜合練習
chapter 7

　　本章是一些指彈基本分解和弦練習，並且帶有一點點旋律感，長度為4到8小節的範例，練起來的負擔也不算太高，讓你練習基本功，等你將這些短範例練完以後，就可以挑戰較完整的曲子了。其實拿任何一本民謠吉他歌本附帶六線譜的教材，都可以練習基本功，就是將一首歌曲拆成幾個小節為一個練習，這樣一來，就會有無數個小範例可以練習。

範例7-1　基本的C－Am－Dm－G的四和弦分解練習，注意要彈得乾淨。

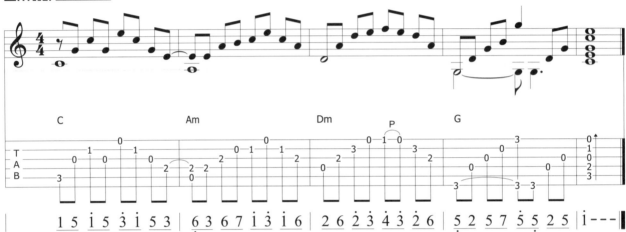

範例7-2　基本的D調和弦進行練習。

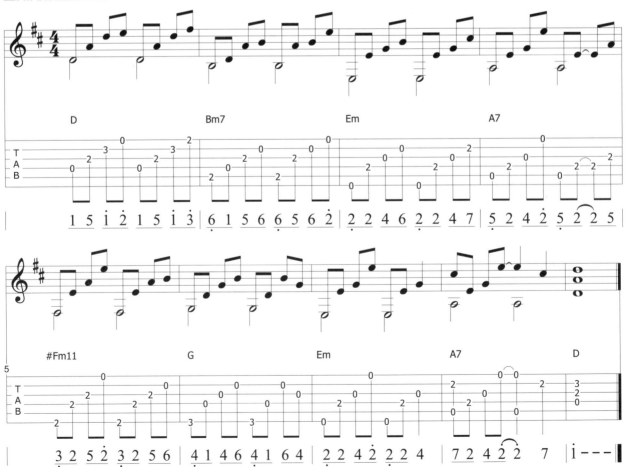

範例7-3 基本的E調和弦進行練習。

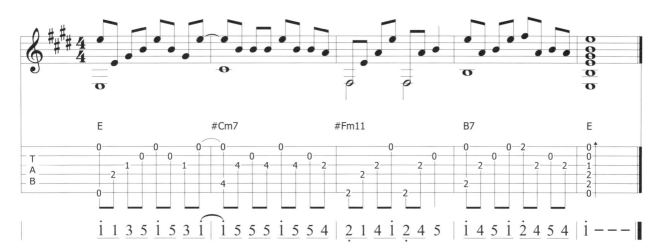

範例7-4 基本的G調和弦進行練習，但是型態上稍微有點變化。

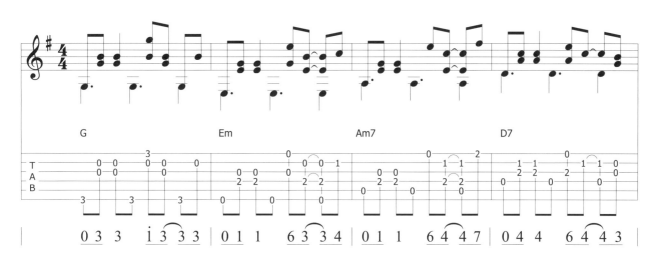

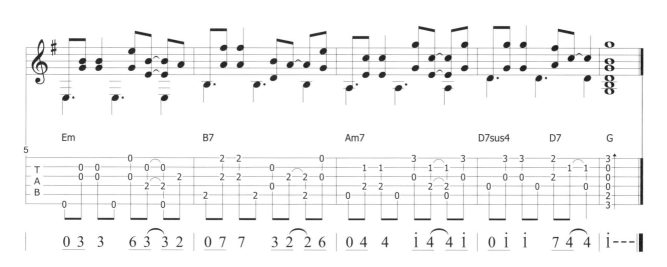

範例7-5 基本的 A 調和弦進行練習。

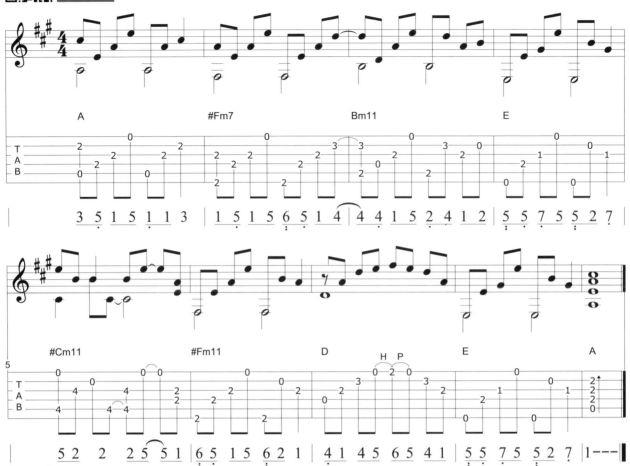

範例7-6 基本的 C 調和弦進行。雖然簡單，一定要彈得乾淨才行。

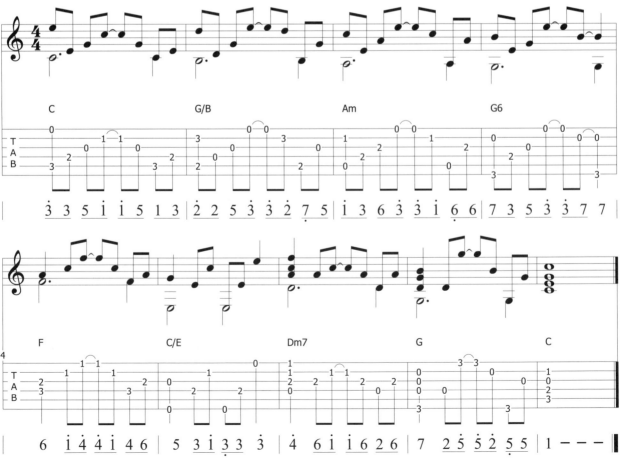

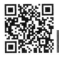

範例**7-7** 基本的C調和弦進行，但是加入了一些主旋律，仍然要彈得乾淨。

範例**7-8** 基本的Am調和弦進行，一開始有雙音的搥音，也是常用的技巧。

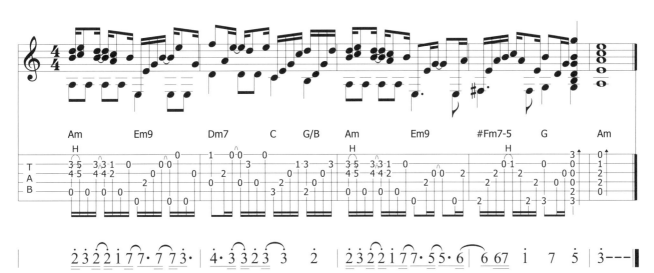

99

基本的 C 調和弦進行，用三連音的方式演奏，注意第四小節有一個爵士和弦 F#7-5，這是一個常用的經過和弦，可以加在 5m7 到 4M7 之間，若想學得更深入，可以再參考其他相關爵士吉他樂理教材。

範例7-9

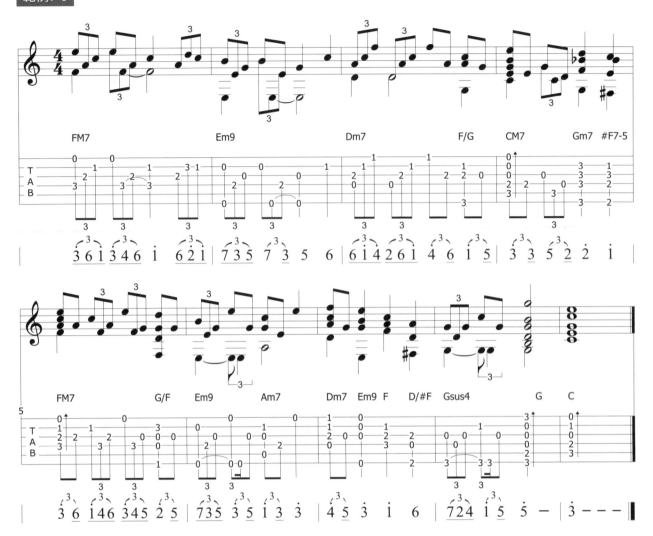

基本的 G 調和弦進行，搭配民謠三指法（T T1 T2 T1）來演奏。注意三指法的意思就是右手大拇指T，每半拍都要彈一次Bass低音，所以請注意五線譜的部分，符桿向下的地方，要用右手大拇指T去彈奏，每半拍出現一次，如此一來，才會增加曲子的重量感。

範例7-10

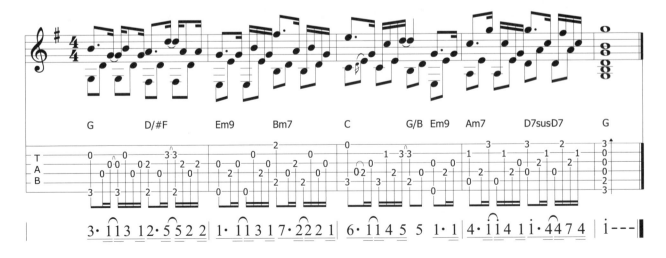

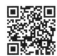

範例**7-11** 基本的 C 調和弦進行，主旋律的音符又更多了，仍然要彈得清楚、乾淨。

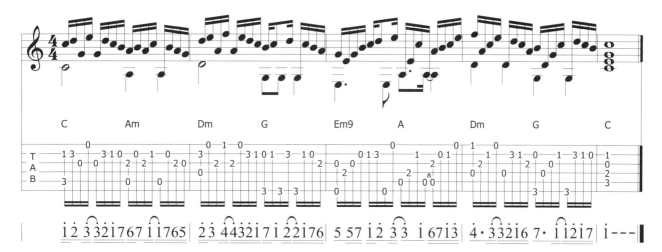

範例**7-12** 基本的 Am 調和弦進行，也加入了一些主旋律。

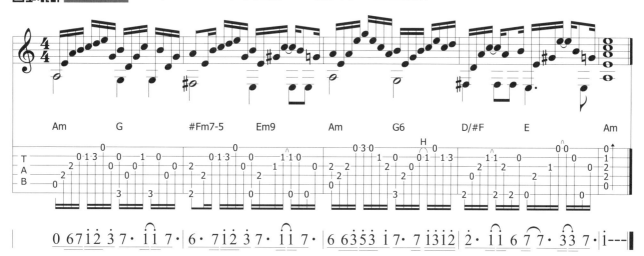

範例**7-13** 基本的 A 調和弦進行，第二小節加入了雙音，記得用右手的食指與無名指演奏，才會流暢。

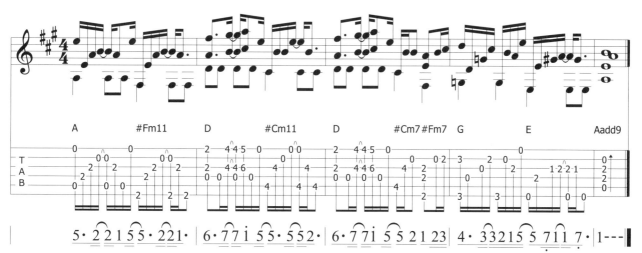

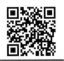

範例7-14

本範例為D調進行，也是我經常使用的指彈伴奏手法。從高把位的地方開始進行抒情歌曲的伴奏，從高音位置開始彈，並加入一點爵士和弦以及泛音，會非常有氣質，Tuck Andress也非常擅長此道。

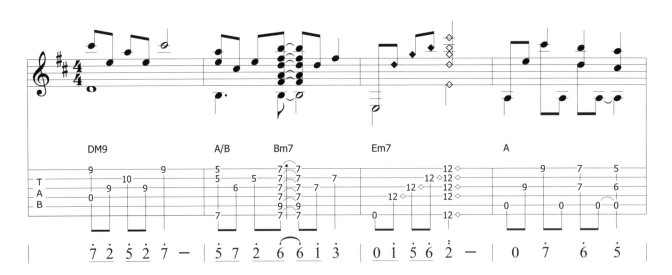

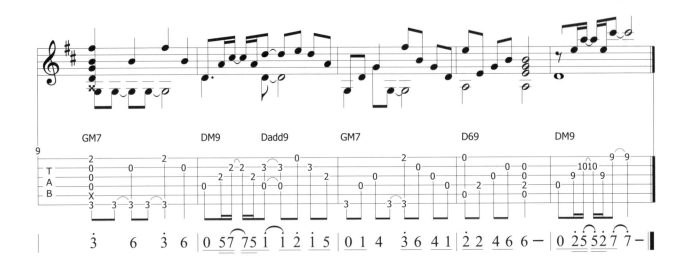

範例7-15　R&B曲風伴奏手法，特性為第二拍或第四拍加入打板，並且以16 Beats來分解和弦演奏例如以此範例手法，可以當作Michael Jackson〈You Are Not Alone〉，或周杰倫〈愛在西元前〉的伴奏。彈彈看並且唱唱看，是不是很搭？

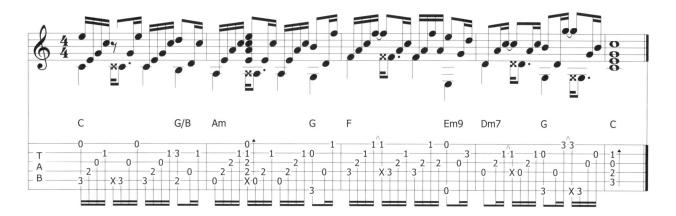

範例7-16　本範例仿照〈More Than Words〉一曲的進行，演奏打板，但是加入了一些搥音（H），然後變成了自己的手法。你也可以模仿別人的手法，加入自己的想法和技巧，開發出屬於自己的新創彈法。

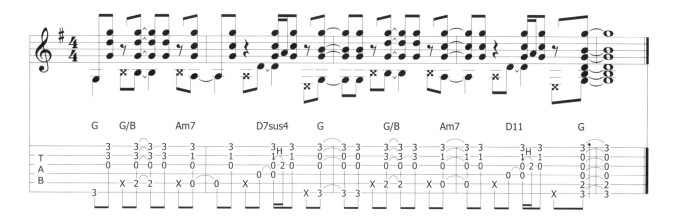

範例7-17　類似暢銷名曲〈Isn't She Lovely〉的三連音節奏，並且加入打板，要能穩定地彈奏三連音節拍加入打板，就是本範例的重點。

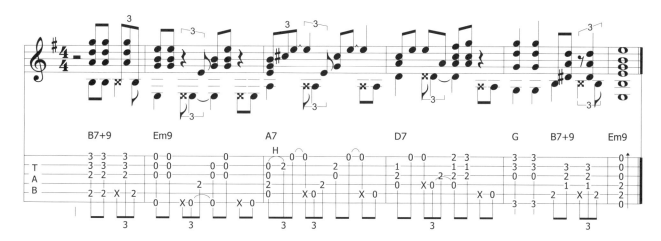

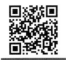

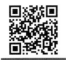 範例7-18

本範例為E調進行，前面A/E－G/E－F/E－E進行為全音階和弦下行，也有一種相當突兀的美感，也是爵士樂理裡面常用到的outline手法。大家常常聽到流行歌曲裡面，有時會出現與原曲不太搭的前奏、間奏、尾奏，常常就是會有一些outline的音（若要深入研究，請參考爵士樂理書）。本伴奏手法曾經用於2015楊宗緯演唱會〈夢醒了〉的前奏。

範例7-19

R&B曲風伴奏手法再進化，16 Beats分解和弦加入搥音、勾音，偶爾加入打板刷弦（如第二小節C和弦第二拍），就更有濃濃的R&B味。繼續以Michael Jackson〈You Are Not Alone〉或周杰倫〈愛在西元前〉來練習這個伴奏。

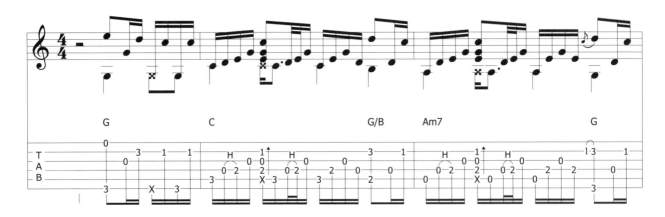

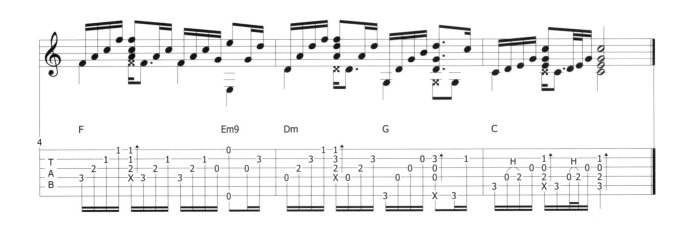

範例7-20 R&B曲風伴奏手法G調版,滿滿的R&B風味。

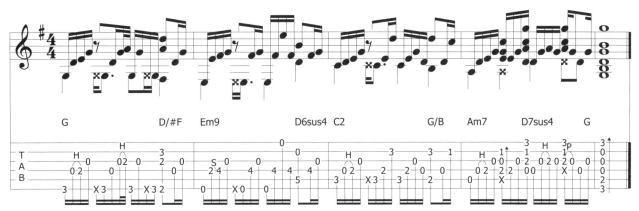

R&B曲風伴奏手法G調版再進化,有沒有發現搥勾音的部分,都是重複同一個音?例如本範例,F♯音(第4弦第4格)不斷重複出現,製造一種R&B特有的頑固音效果。不斷出現同一個音,音樂上會給人一種重複出現的美感。

範例7-21

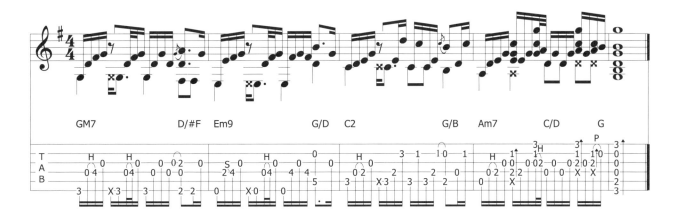

範例7-22 R&B曲風伴奏手法G調版再進化,搥音、勾音又更多了。

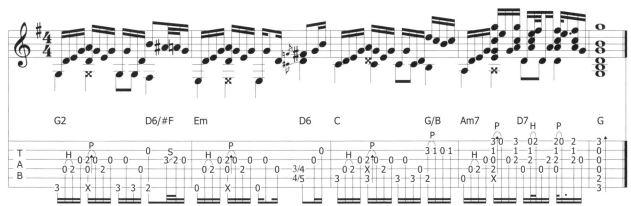

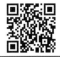

範例7-23

仿照歌曲〈普通朋友〉的伴奏手法，但是加以變化，在和弦中間加入更多插音、雙音，也加入一些16 Beats的和弦節奏，比原版再更誇張一點。懂得玩「改編」就是玩Fingerstyle吉他最重要的精神。只要能想到有什麼花招，都可以盡量玩。不過當然必須好聽，彈得整齊且不混亂。

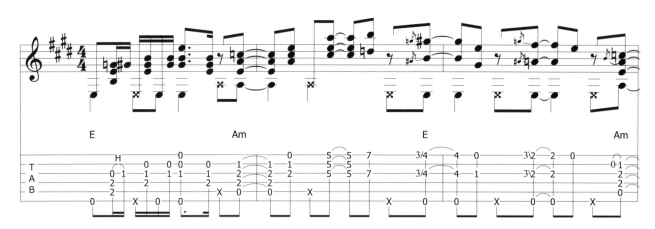

第八章　演奏曲編曲方法（二）
chapter 8

本章將詳細解說筆者個人的編曲手法。並仍然依照將同一首歌依照C、D、E、G、A調編出。首先先介紹我彈奏抒情歌曲的習慣。範例〈Yesterday〉C調簡譜如下：

```
        C          Bm7-5  E7      Am              F   G      C   E      Am   D7     F   C
‖: 2 1 1 − −  | 0 3 #4 #5 6 7 1̇ | 7 6̂ 6 6 − | 0 6 6 5 4 3 2 | 4 3 3· 2 | 1 3 2· 6̣ | 1 3 3̂3 − :‖
```

```
   Bm7-5 E7    Am G F Em   Dm   G      C               Bm7-5 E7    Am G F Em  Dm  G      C
| 3 − 3 − | 6 7 1̇ 7 6 | 7· 6 5 6 | 3 − − − | 3 − 3 − | 6 7 1̇ 7 6 | 7· 6 5 7 | 1̇ − − − ‖
```

從以下範例，我們學會將一首歌曲，經由參考簡譜，慢慢循序漸進，將它編成六線譜，從簡單版到複雜版，希望你能領悟並學會如何自己編曲，並且嘗試自己將譜打出來，可使用guitar pro或其他六線譜軟體。

步驟一　依照前幾章所說的方法，先編出基本架構。

範例8-1

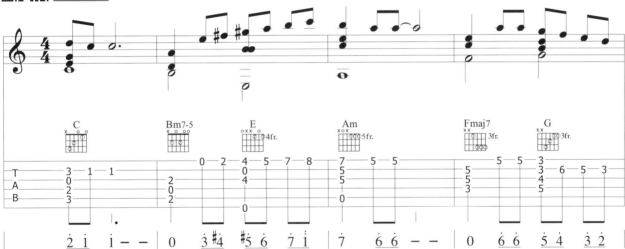

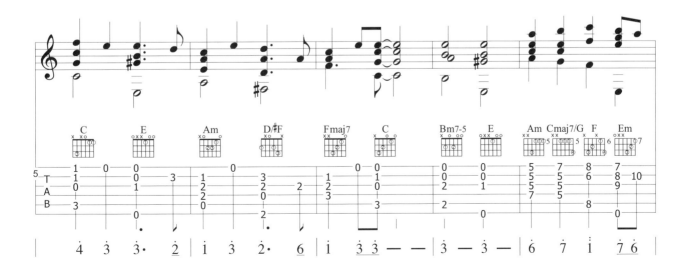

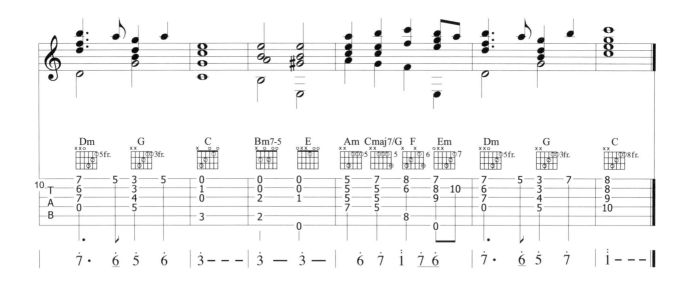

步驟二 加入分解和弦音。

範例8-2

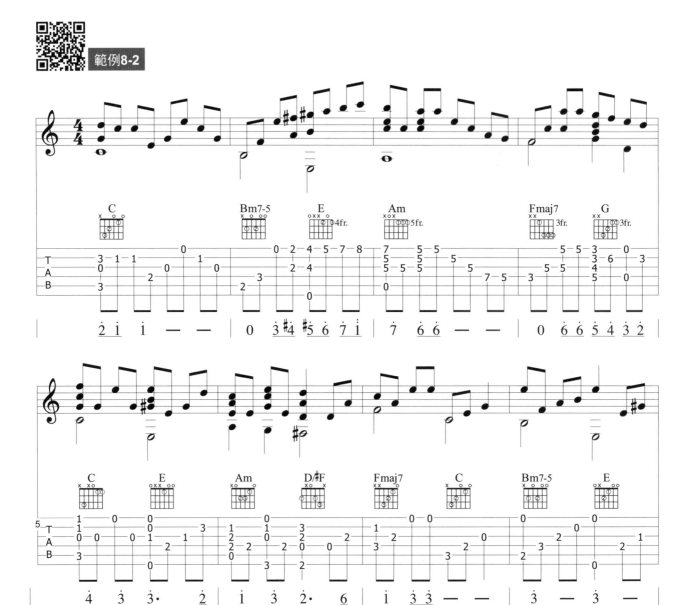

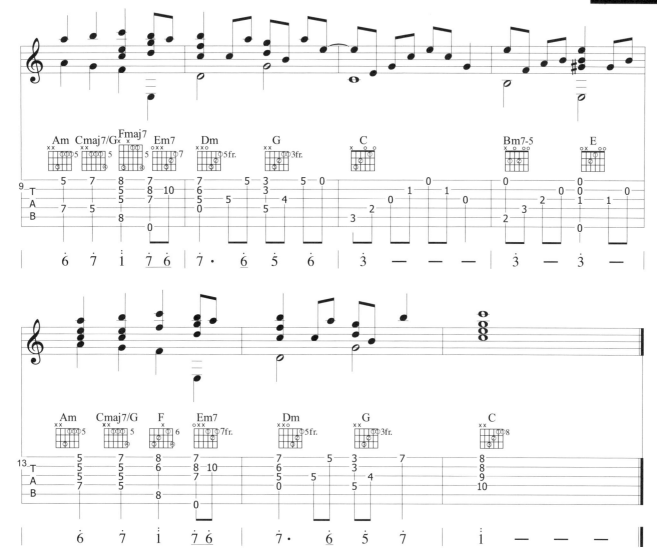

步驟三 加入 H、S、P 裝飾音。

範例8-3

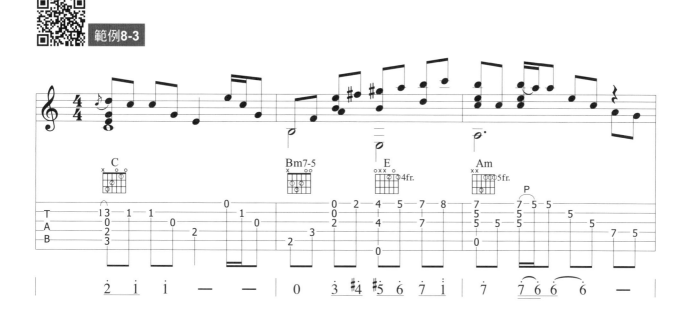

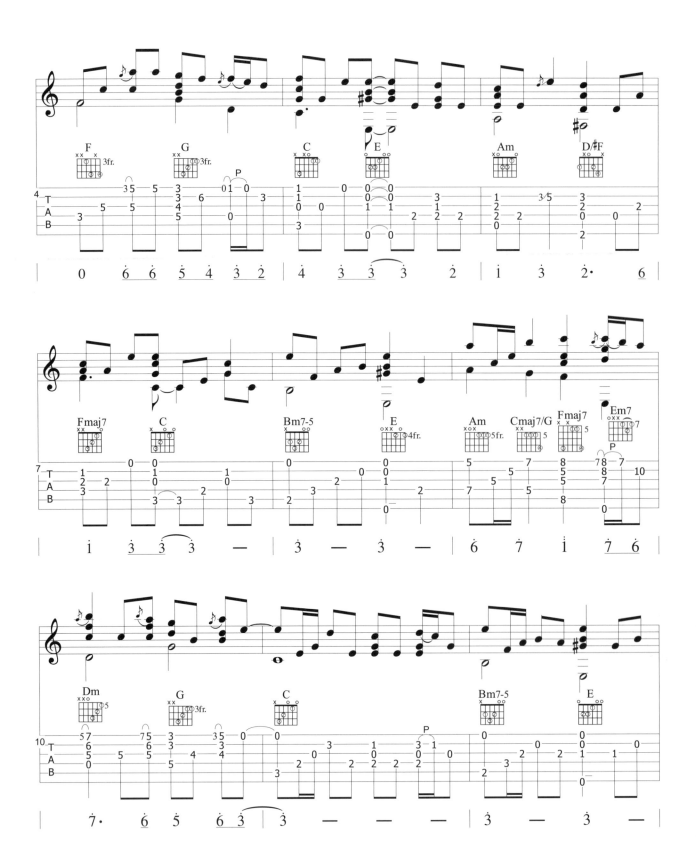

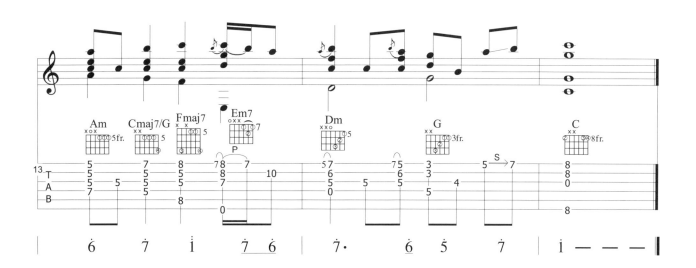

步驟四 再Free一點，使整曲更有表情，並加入些許插音，和弦也有更多變化。

範例8-4

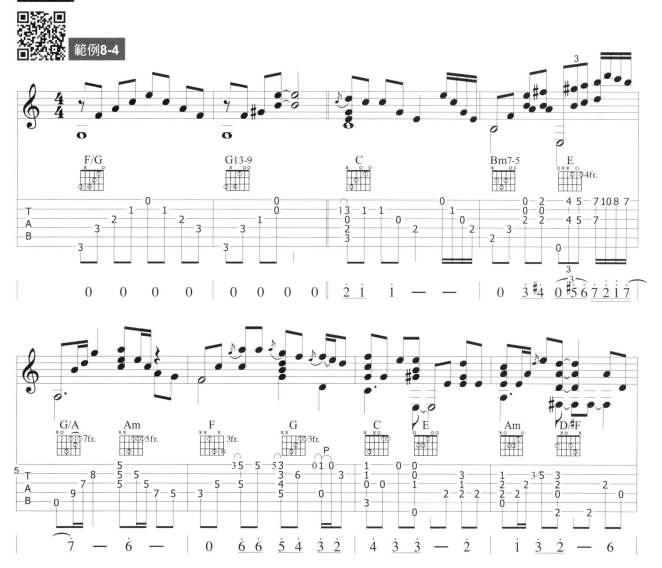

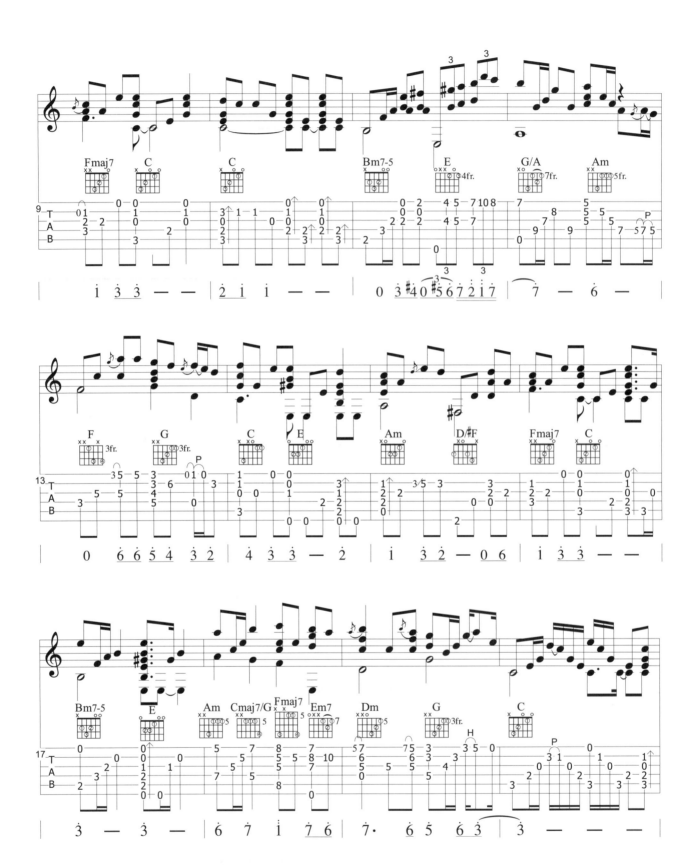

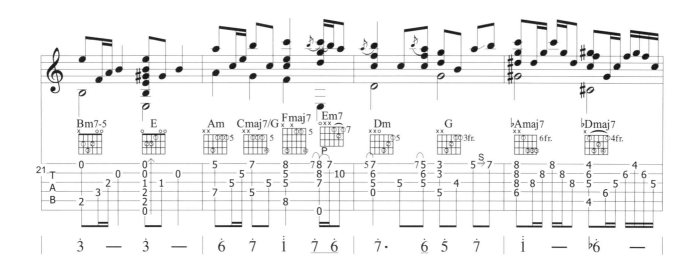

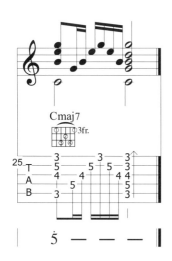

完成了！接下來繼續嘗試編別的調！

為什麼要練習每一首的轉調呢？因為這樣才能徹底了解這首歌的結構、首調、相對調。而不是只是把六弦譜的格子記住而已。常常練習轉調演奏，也有助於我們學習即興演奏曲的能力。

範例8-5　〈Yesterday〉D調

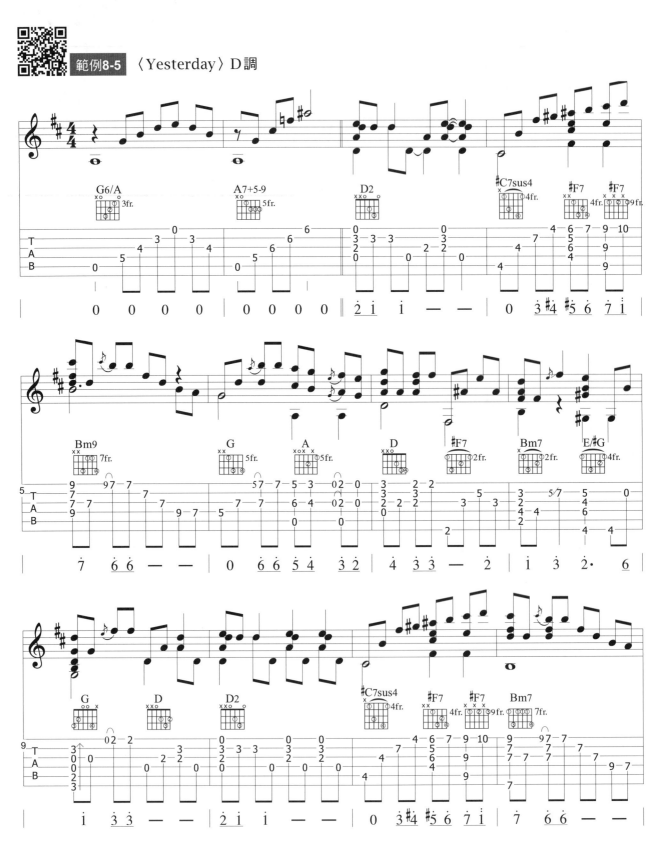

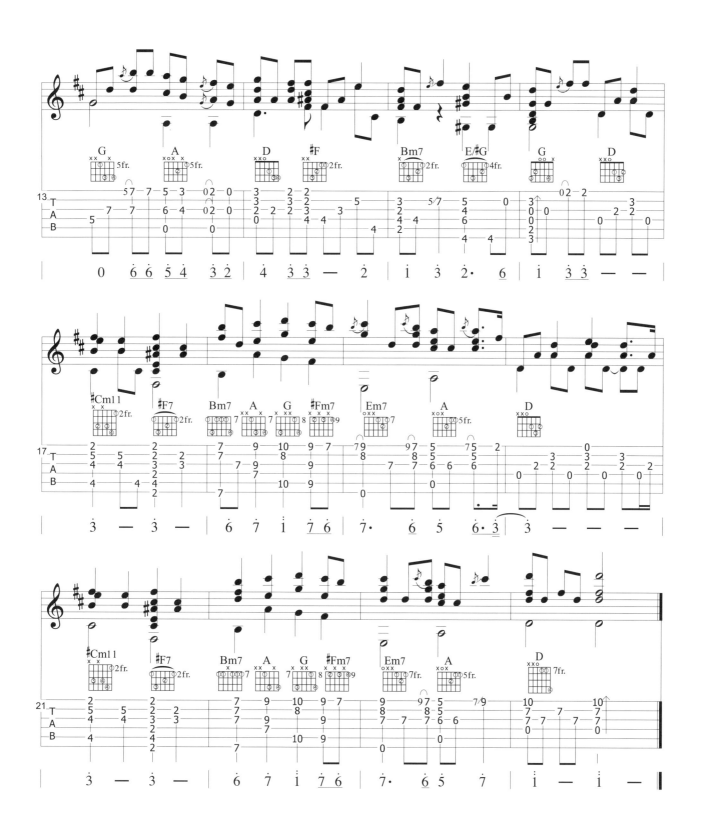

範例8-6 〈Yesterday〉F調

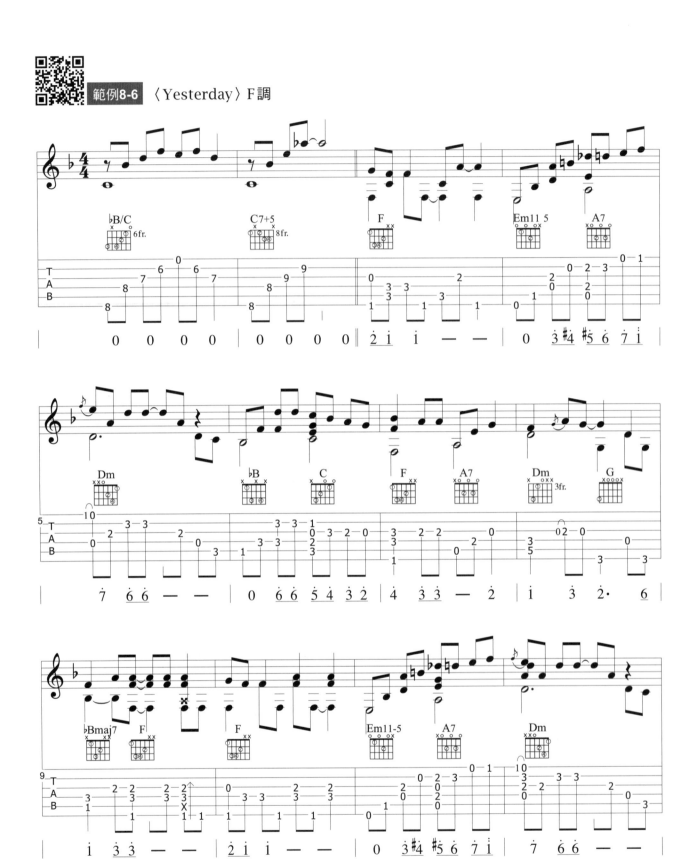

116

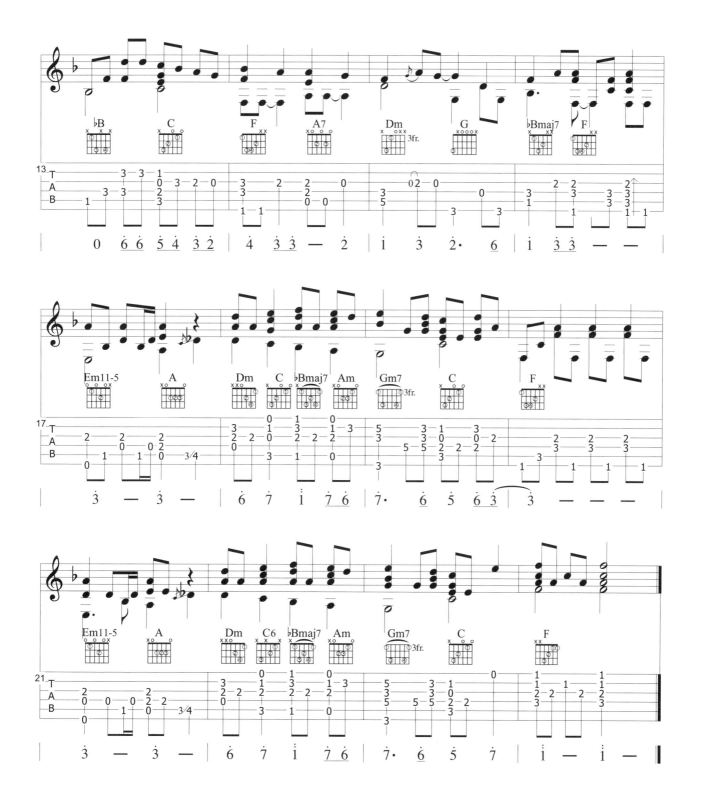

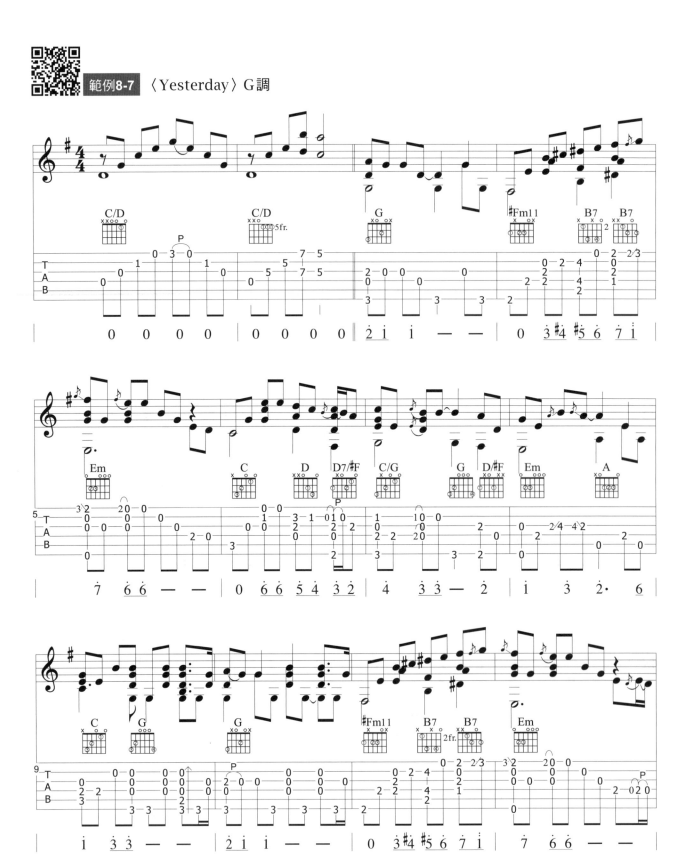

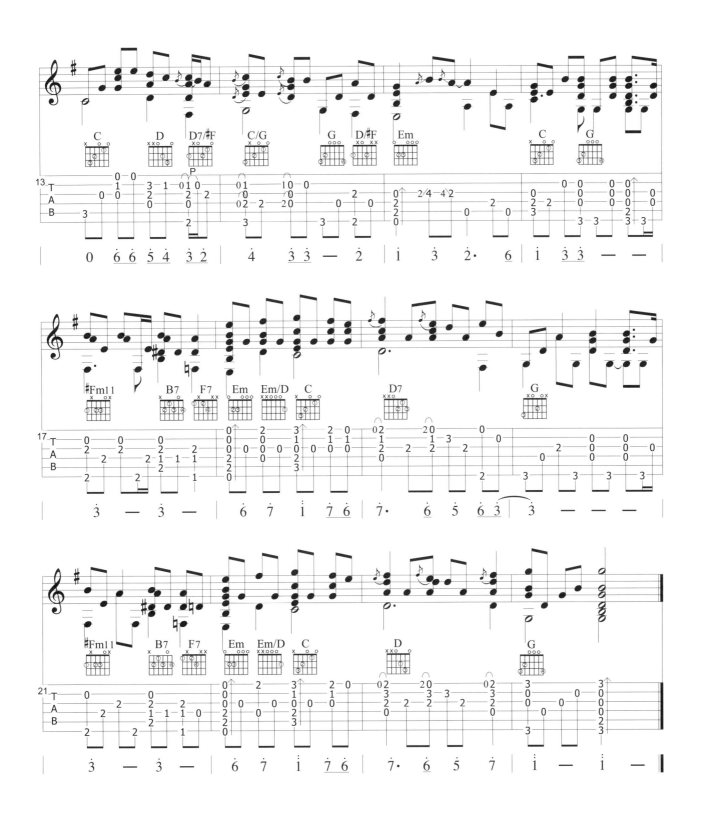

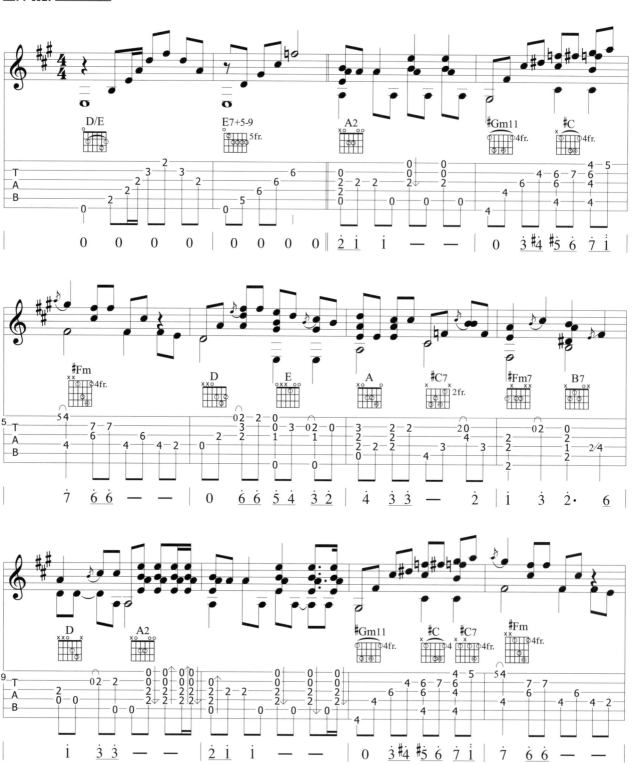

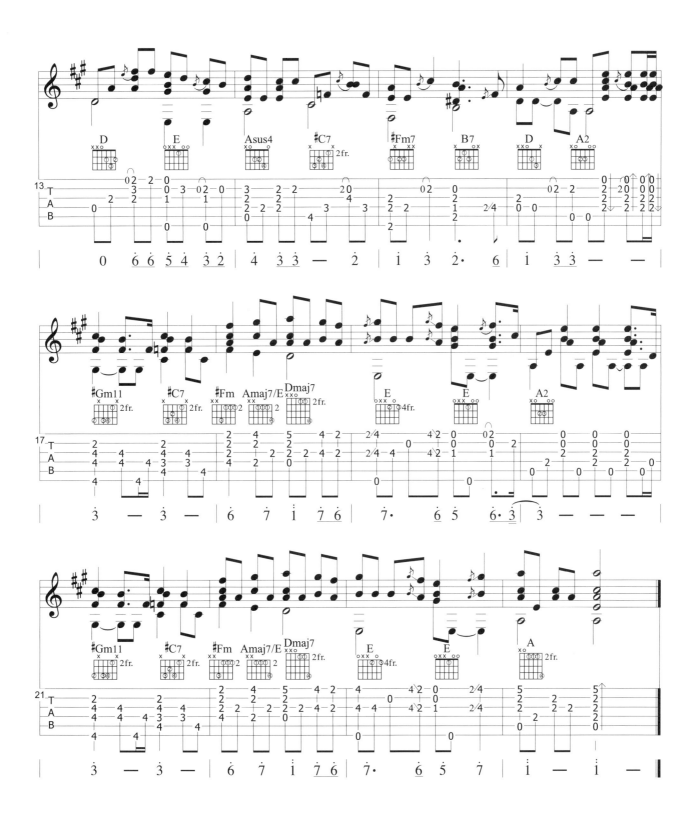

chapter 9

　　彈奏快歌的編曲方法，則比較複雜。在此介紹一種比較常出現的風格，就是加上打板並加上左手切音。切音和打板通常加於第二拍前半拍和第四拍前半拍，但有時也是情況而定，不一定絕對在哪個拍子上。

傳統打板

 範例9-1 〈You Are The Sunshine Of My Life〉

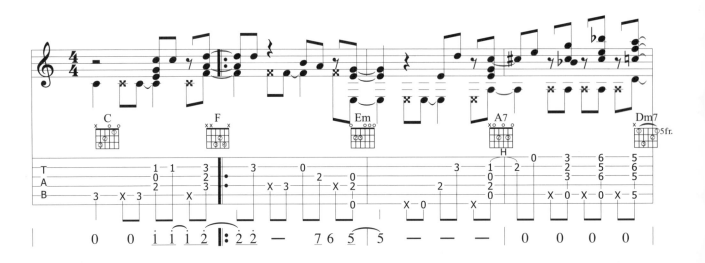

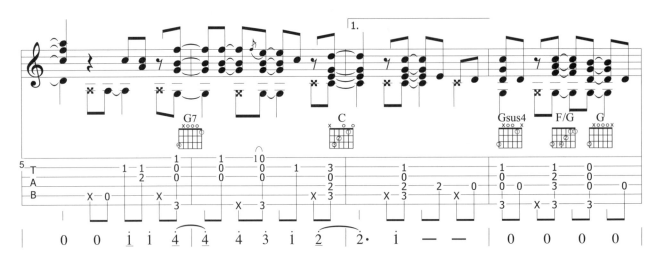

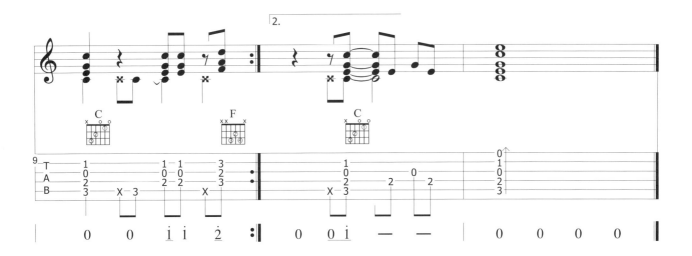

Attack Mute（擊弦法）

　　日本指彈演奏家押尾光太郎最有名的手法之一，就是同時發出清楚的主旋律和Bass，並且仍然有明顯的敲擊聲。以下範例是模仿押尾手法的一段練習。其中的m和i都往上撥，並且同時撥過兩弦。(ch)amx的意思就是右手用m、a往下刷，並用右手小指下頂在響孔下方的木板上，如此一來同時會有兩個聲音，一個是m、a刷弦的聲音，但因為急速停止，所以會有slap效果，也會有指甲擦撞弦的金屬摩擦聲，另一個聲音就是小指擊板的聲音。

　　傳統的打板手法，會在打板時，所有的音樂都停止，而新的手法的好處，就是不會為了發出打板聲，而使其他弦音暫停。所以在聽押尾的音樂時，會發現打板聲一直出現，但音樂卻永遠持續進行，這樣的手法能使音樂更加流暢，但仍然有很豐富的節奏效果。這招可以說是押尾的獨門手法，目前也為許多的指彈愛好者熱烈地模仿練習中。但，並不是每首快歌都能順利加入此手法，通常是在主旋律大部分為後半拍的歌曲時，才能順利使用（因為正拍要敲擊）。

範例9-2

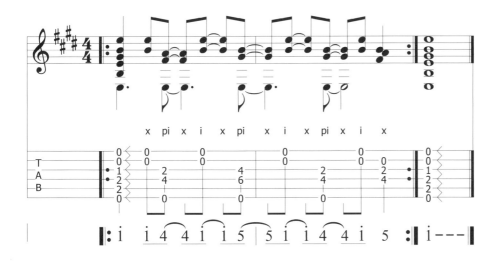

範例9-3 〈You Are The Sunshine Of My Life〉

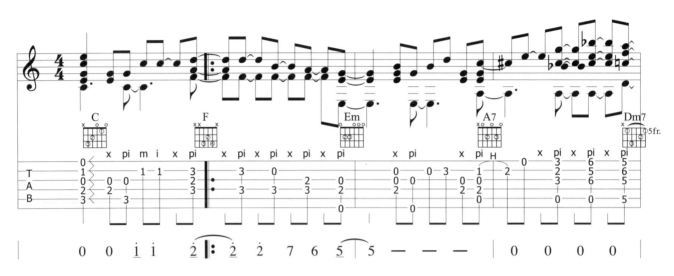

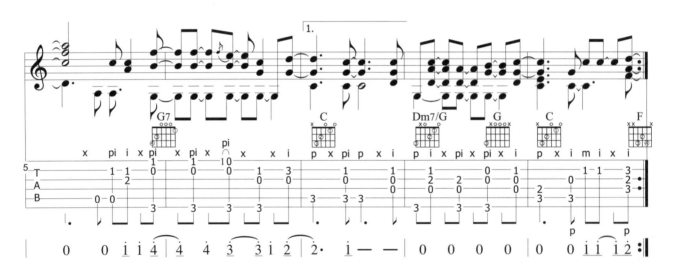

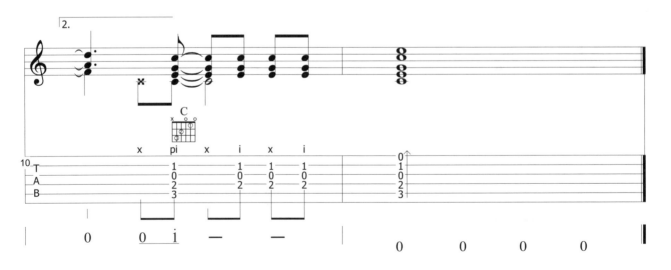

範例9-4

用C調來演奏Attack Mute，以Do、Re、Mi、Fa、Sol五個音來做為主旋律演奏，可以發現，Attack Mute特性就是在主旋律為反拍的時候特別好用，因為在x之後以pi來彈奏主旋律和bass音，都出現在反拍的位置。例如本人編的《灌籃高手》動畫主題曲、〈Can't Take My Eyes off You〉（請參考《六弦百貨店》或《魅力民謠吉他1~10》）都是以Attack Mute來演奏，且主旋律大部分均在反拍。特別用於快歌上面，更是容易發揮。所以，今後遇到反拍旋律的歌，都可以用Attack Mute先試試看，或許會特別容易演奏。

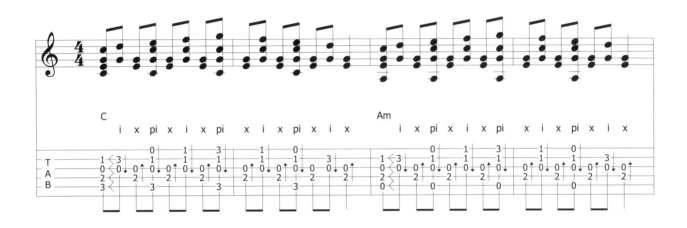

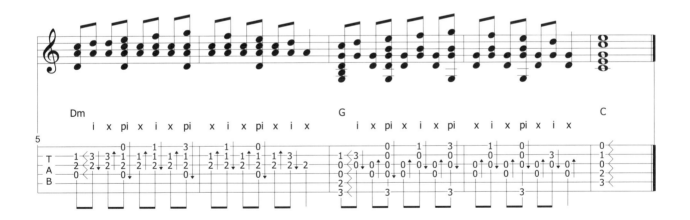

範例**9-5** 用A調來演奏 Attack Mute，Attack Mute 的特性是如果主旋律在反拍，則 Attack Mute技巧較為好用。

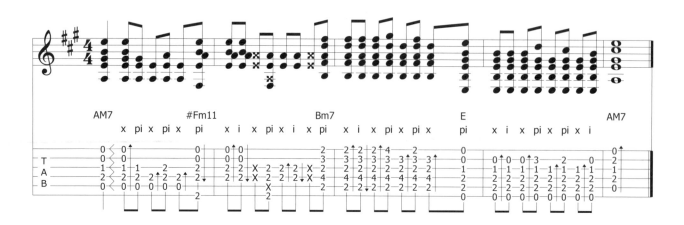

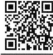

範例**9-6** 用E調來演奏 Attack Mute，前面兩個小節，利用第1弦、第2弦的空弦音不斷重複出現，和弦移動只使用第3~5弦，製造一種頑固音重複出現的美感。第3~4小節，也是一樣，和弦移動只使用第2~4弦，讓第1弦頑固音重複出現。這樣的好處是，和弦變化只壓幾根弦就好，不必六根全壓，簡單好彈又好聽。

Bass音再作更多變化的演奏曲

Bass：｜1．3．5｜

　　除了上述的編曲手法外，Bass可以作更多的變化，例如以1、3、5這樣的Bass音進行來編曲，用在快歌的效果就很好。編曲的原則，就是將和弦的三個組成音，以1、3、5這樣的節拍感編成Bass音，盡量集中在四、五、六弦，而3或5的音若比1還低是可允許的。請看【範例9-7】、【範例9-8】。Ex.2則加上了高音的和弦伴奏部分。彈奏時，記得高音部分可以使用左手切音，以增加跳躍感。這也是Tuck Andress的拿手絕招。在編曲當中，Bass音也必須跟隨把位的便利性而作調整，並在歌曲當中適時地加入過門的樂句，以豐富歌曲。

範例9-7 〈Oh！Carol！〉（一）

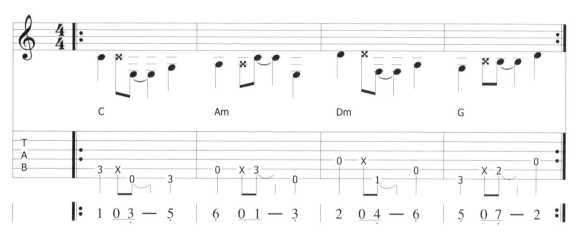

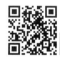
範例9-8 〈Oh！Carol！〉（二）

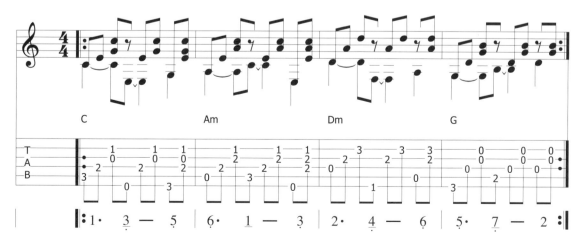

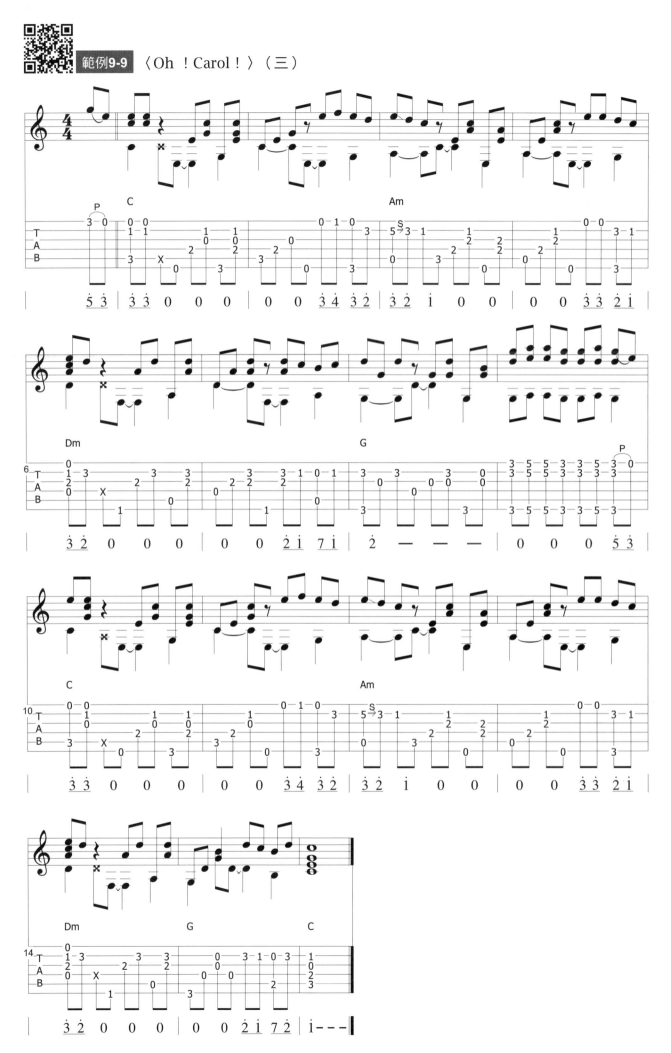

Bass：│1·5 5│

　　Bass也可以走│1·5 5│的方式，就是1度與5度音切換，通常用於抒情歌曲，而5若高於或低於1也都是可允許的。

 範例9-10 〈I Just Called To Say I Love You〉（一）

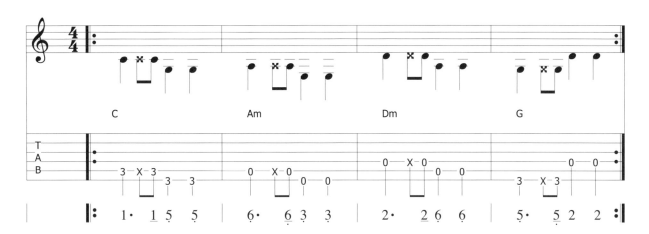

 範例9-11 〈I Just Called To Say I Love You〉（二）

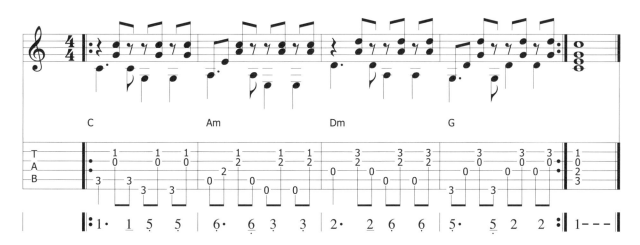

範例9-12 〈I Just Called To Say I Love You〉（三）

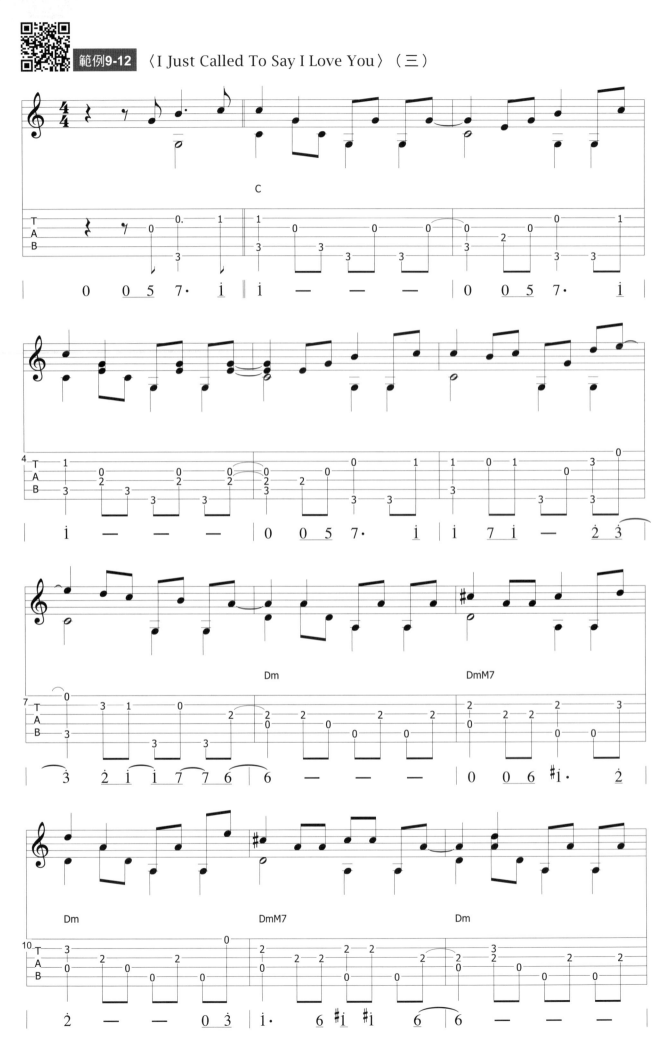

130

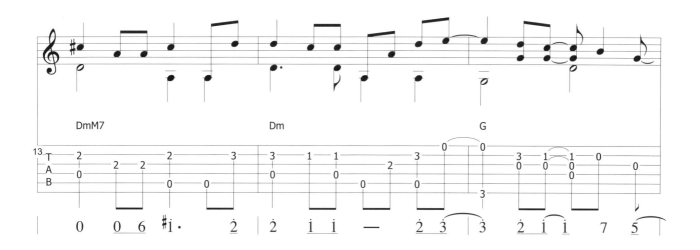

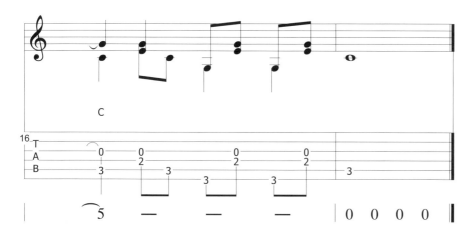

指彈敲擊法（盧家宏獨創）

　　在指彈吉他演奏曲裡面，學會「敲擊」是非常重要的。說實在的，以目前大家對指彈吉他手的高規格要求，若是不會幾招「敲擊」還真的說不過去。木吉他演奏能夠做到「一人樂隊」的效果，通常就是因為加入了敲擊，讓整首歌聽起來有打鼓的聲響，聽起來音樂更為完整。這也是吸引很多人開始學習指彈吉他的原因，而指彈吉他能夠同時完成「音樂＋鼓」，相對於其他樂器而言，更展示了指彈吉他最強的不可取代性。所以練習Fingerstyle（指彈吉他）並學會「敲擊」絕對是必練的基本功。但關於「木吉他敲擊」這方面的系統教材卻非常稀少。所以，就在此很貼心地分享我特別精心整理、獨家獨創的敲擊樂句，讓大家能夠好好練習，相信按照我的步驟練習下來，你一定能有所領悟與進步，從此擺脫「學不會敲擊」的心理障礙。

記號解說：

+	右手掌底部敲琴身響孔上方，製造大鼓的聲音。
+m	右手掌底部敲琴身響孔上方，製造大鼓的聲音，並且同時右手中指m往下快速刷出擊弦。
l (小寫L)	Left，左手手指快速拍擊琴柄，製造摩擦聲。
p	右手大拇指敲擊弦並且停在上面（當六線譜是X的時候），或是右手大拇指直接彈撥（當六線譜是數字的時候）。
LT	Left Tapping，左手指點弦。
RT	Right Tapping，右手指點弦。
LBT	Left Back Tapping，左手反從指板上方往下點弦，類似鋼琴彈奏姿勢。
K	Knock，右手手掌重擊，拍在琴柄與響孔交界處，但較偏向於琴柄之處，也就是拍於吉他整體中間部位，製造更厚實的小鼓敲擊聲。芬蘭吉他大師Petteri Sariola非常擅長此拍擊法。
+i	index，右手食指呈現C型，敲擊於弦上，停在上面，下一個動作則是準備食指i用力勾弦，類似貝士手常用的食指Slapping手法。
U	Up，通常於K（拍擊）之後，將手指往上刷的動作。
iU	index Up，右手食指往上刷。
pU	pular Up，右手拇指往上刷。
ma	右手中指、無名指往下刷。
+ma	右手掌柄重擊響孔上方，同時右手中指、無名指往下刷。
pm	右手拇指敲擊並停在第六弦上，同時右手中指往下用力朝第五弦刷出。
LBT.im	Left Back Tapping，左手反手姿勢，並且將左手食指i、中指m反從指板上方往下點弦，類似鋼琴彈奏姿勢。

範例9-13

特別精心設計，只用彈奏一個簡單的第六弦空弦E音，搭配左右手動作，就能夠達到最簡單的敲擊節奏效果。

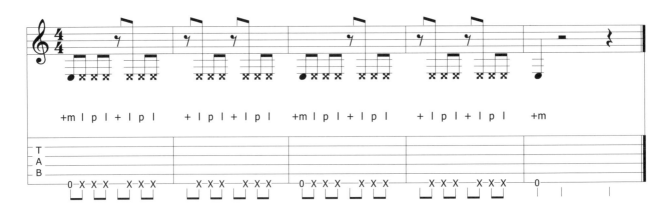

除了第六弦空弦E音,再加入第五弦的第七格E音,用兩個音來展示敲擊效果。這兩個音都可以換成別的音,例如第七格換成第五格、第六格、第N格……可以嘗試看看換不同的格數,聽起來的感覺如何。

範例9-14

範例9-15

開始增加音符密集度,也可以嘗試彈奏不同的音符位置。

範例9-16

K為右手手掌重擊,拍在琴柄與響孔交界處。隨即用i勾弦。此效果的節奏感比之前範例較強。

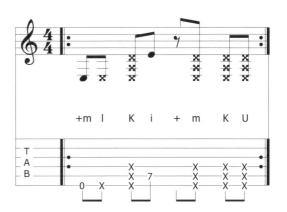

範例9-17

第四拍的地方,做出搶拍的效果,也可以試試看在別的拍子位置做搶拍。LT為左手點弦,因為右手正在敲擊,比較忙碌,所以可以直接用左手點弦就按出聲音。

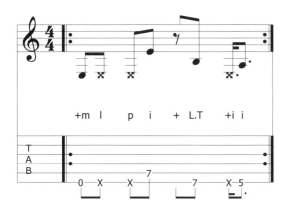

範例9-18　對照上例，將第二拍後半拍 i 換成 p 做出擊弦聲，所以如果要有擊弦的感覺，用 p 或 i 用力勾，都可以做到。

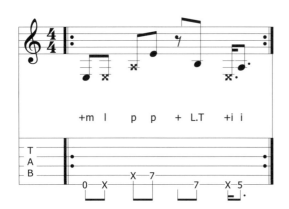

此範例可以和【範例9-18】比較看看，兩個範例是同樣的音符，但是用不同的手指彈奏，出來的效果也不同，可以發現到，用 K 的拍擊效果都較 p 強烈。所以如果希望表現比較強烈的感覺，可以用 K 拍擊法。

範例9-19

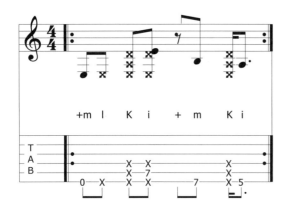

此範例為16分音符的示範，也能透過此範例了解如何演奏16分音符的快速敲擊感。像一些快歌、舞曲、動感歌曲，就特別適合這個演奏方法，比起傳統的上下刷法，多了敲擊聲，的確精彩多了。

範例9-20

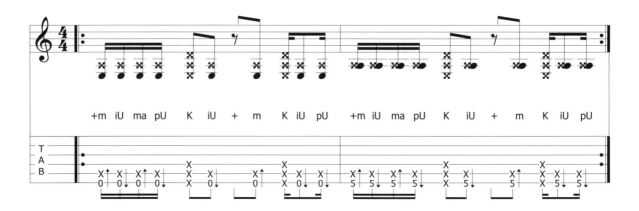

Chapter 9

此範例加入更多的bass音，你也可以依照這個範例，創造屬於自己的樂句。注意第四拍為搶拍，搶拍可以在任何地方，有更多的搶拍、切分音，就是Funk音樂最常用的招數，也會讓音樂更有精神、更動感。

範例9-21

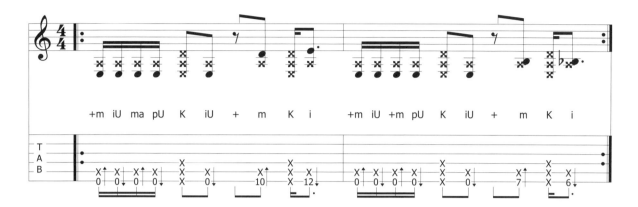

拍子越來越複雜，但仍然只用一個E音來表現，也讓大家了解，即使只有一個音，仍然可以將敲擊表現得很精彩。前段和後段手法有點差別，因手指觸弦的角度手法不同，呈現的感覺也會有所不同，不同的敲法，音色也會不同。總之這些範例，想辦法全部都學會，就對了！然後自己決定敲法。等到熟練，愛怎麼敲就怎麼敲，怎麼敲都順，都好聽。

範例9-22

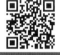

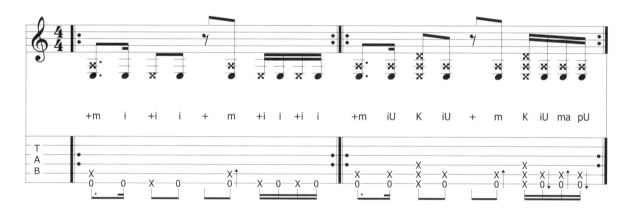

總共有四個Bass音，也讓大家了解，只要敲擊手法正確，就可以繼續加入更多音符。

範例9-23

 範例9-24 跟上一個範例一樣的節奏型態，但是加入了不同的音符。也練習第五、第六弦任意來回即興演奏。你也可以自己加入即興音符，再試試看順不順手，練到覺得順暢，敲擊又同時存在，就對了。

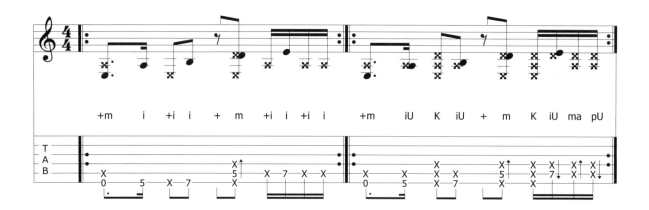

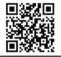 範例9-25 此範例為密集十六分音符練習。有一種飽滿暢快的感覺，因為全部將拍子塞滿了。注意四連音的部分，第二個音用食指往上刷，第四個音用拇指往上刷，為什麼如此做？因為觸弦角度不同，就有不同音色，這樣聽起來，音色更豐富，比起傳統刷法，更為有變化。

 範例9-26 前後例句節奏相同，將音符做上行下行的變化。

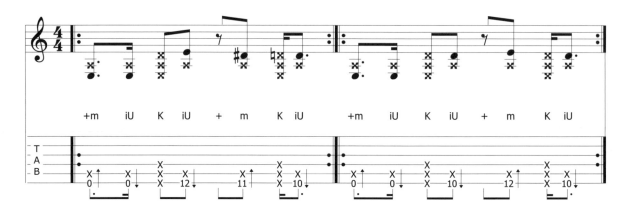

範例9-27　更多的變化，仍然要維持拍子的穩定。

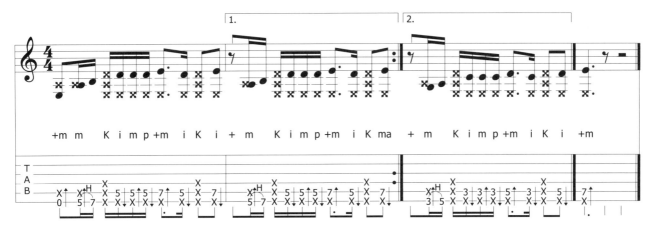

範例9-28

這是一段很耳熟能詳的樂句。試著用指彈敲擊法彈奏。

範例9-29

更多的Funk感，更多的變化。

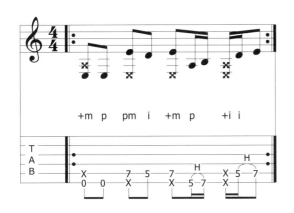

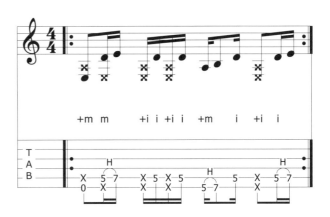

範例9-30　做一點反拍的演奏，在第四拍後半拍再彈一個根音。

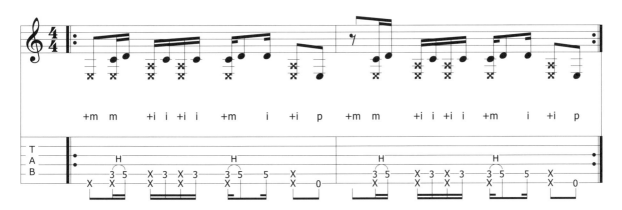

 範例9-31 這是最重要的右手拍擊刷法（Knock），用整個和弦刷法搭配敲擊來練習。

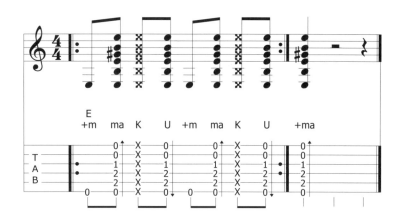

 範例9-32 16 Beats刷法，仍然可套用在右手拍擊刷法（Knock）的型態上，毫無阻礙。

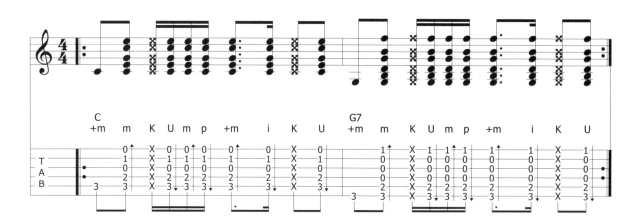

 範例9-33 跟上例刷法相同，但加入了Jazz Fusion味道的和弦進行，展示了Fusion曲風也可適用本拍擊法。

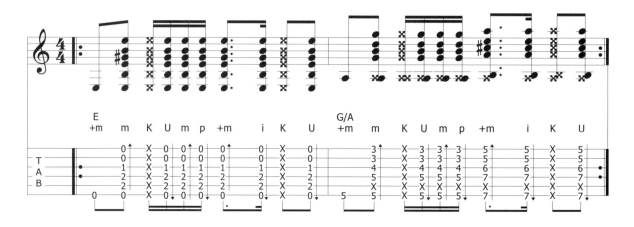

範例**9-34** 和弦刷法中夾帶Bass音變化，算是綜合能力的練習。

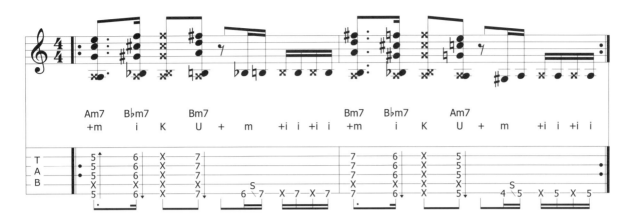

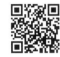

範例**9-35** 八度音也可以適用此拍擊法。

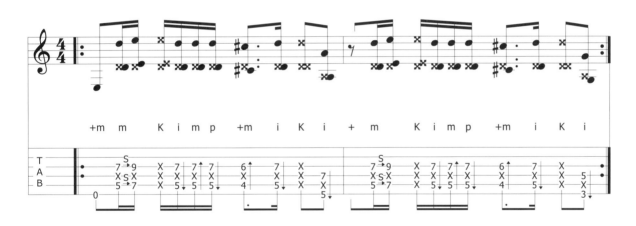

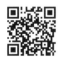

範例**9-36** 後面兩拍加入了快速的連續搶音，練熟以後，速度可以非常快，表現一種快速的美感。

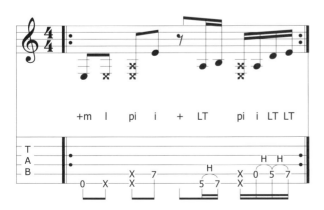

139

這是力道比較輕的敲法，用右手大拇指 p 敲在第六弦上，右手食指 i 敲在第五弦上，再用 i 用力勾第五弦。所以，如果需要力道比較輕，就用 p 敲法，如果需要力道比較重，就使用 knock 拍擊法。

範例9-37

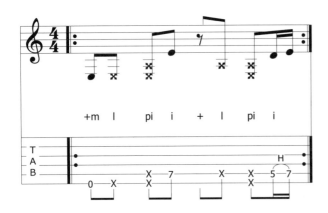

範例9-38　快速搥音後，最後一拍彈出六弦泛音，記住要讓泛音延續，並且繼續維持搥音。這樣就會好聽了！

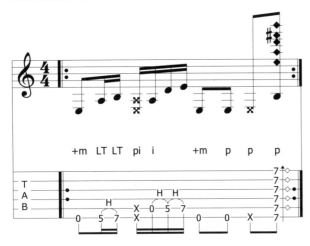

範例9-39　反手彈搥弦的同時，加上刷弦，讓聽覺更飽滿。

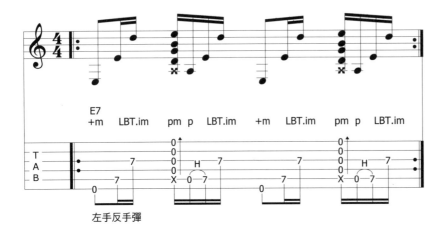

本範例告訴大家，即使不用調弦法也能反手彈，剛好在第七格有個E7和弦，能夠很順手地將左手反過來彈，將左手的im壓在第七格。為什麼反手彈？因為用反手彈的鋼琴姿勢來搥弦，力道會比正常彈法更強。

範例9-40

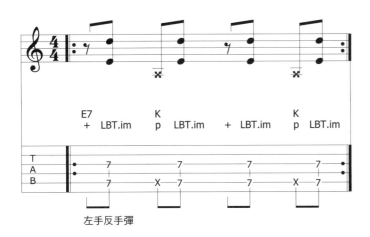

範例9-41 反手彈搥弦，再加上泛音，讓聽覺更刺激。

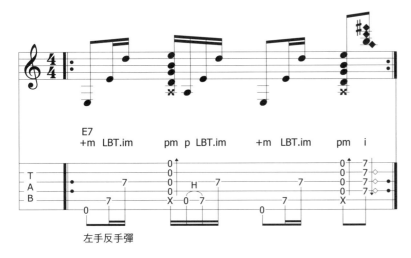

這是一段R&B伴奏風格的演奏，每個音都很用力彈，彈到有點爆音，斷音也要斷得很確定。

範例9-42

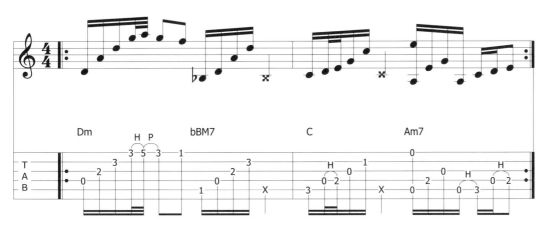

141

範例9-43

反手彈搥弦，再加上反手彈壓和弦，視覺上看起來的確很炫。本人也曾經在「2013年金曲獎」上面表演過這段自創樂句。本段的好用重點在於不用調弦法，只要在正常吉他調弦情況下，即可以表現出炫技的感覺，所以，如果臨時要秀一下，又來不及調弦的話，可以來一段這樣的反手彈，相當吸睛。

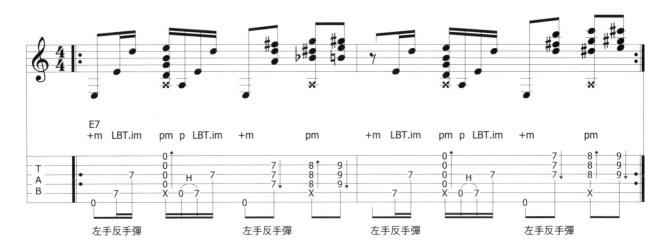

敲擊的手法實在太多、太廣，根本學不完！本書介紹的也只是眾多指彈敲擊大法中的一小部分而已，但願能夠給你一些啟發。學會本書的基本敲擊法之後，可以延伸學習更多更誇張的敲擊，又或者可以自己創新，嘗試敲出各種別人沒想過的怪招和角度，同時又能製造好聽的音樂，那就厲害了！

雖然，對於一個指彈吉他手來說，學會敲擊是絕對必要的，因為這是就是Fingerstyle的創新精神之一。但想跟大家說明的是，對於音樂的表現來說，彈得「好聽」才是最重要的，跟有無使用炫技，並沒有絕對的關係。當然，如果能夠有炫技、又好聽，那就是最高境界了。如果炫技太多，反而造成彈不乾淨，或是學習上的障礙或困擾，這樣反而是沒有必要的。但如果只練抒情歌或慢歌，缺乏個性和變化，完全不碰敲擊的技巧，也容易造成呆板或太無聊，所以若能快能慢，動靜皆宜，快歌很炫，慢歌很感人，那就是最棒的吉他手了。

但每個人終究有自己的屬性，如果你對於快歌或敲擊類手法，無法掌握得很好，不妨專攻抒情歌曲演奏，也是可以很感人的，可以有很棒的音樂性和原創。吉他終究是要讓自己彈得開心，讓大家覺得好聽，而非一直跟別人比誰能敲得更多、更炫。最終，還是要回歸到音樂的本質：「好聽」才是最重要的。

本章除了主旋律的變化，主要在根音的部分也一直在變。請注意！此章因為講解的是關於鄉村風格的演奏，所以我們建議彈奏時使用指套（Thumb Pick），也就是戴在右手大拇指的Pick，通常用於鄉村藍調的歌曲當中。指套兼具Pick的功能與好處，彈奏音階也相當方便。然而選擇適合自己拇指的指套是相當重要的，筆者通常每到一個新的樂器行，就會拿起各種指套把玩，試試各種Size，再找出適合自己的指套。使用指套的演奏家相當多，世界知名的有Tommy Emmanuel、 Marcel Dadi、Chet Atkins、Peter Finger、Don Ross都是指套的愛用者。

各種指套圖如下：

通常，我們彈奏鄉村風格的曲子，都會將右手靠在琴枕處，請看右圖：

範例10-1

【範例10-1】是練習根音三度、五度音切換。此種根音的走法通常在鄉村民謠、簡短可愛的歌曲中出現。

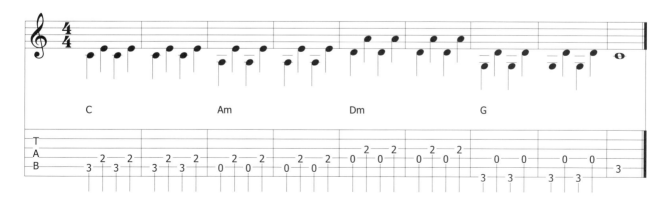

世界名曲〈小蜜蜂〉的主旋律單音版。記住要右手 i、m 兩指切換。

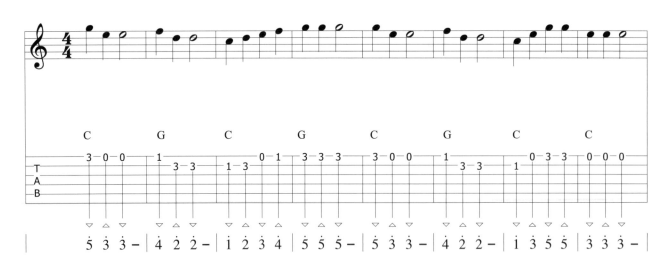

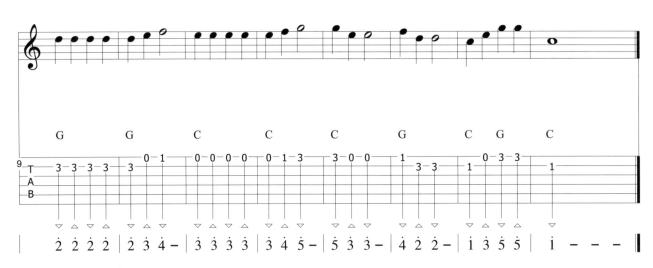

〈小蜜蜂〉主旋律＋根音版，難度忽然增加，因為雖然各別彈奏【範例10-1】、【範例10-2】很容易，但是兩個合併起來彈奏時就困難了！因此，建議的練習方法是慢慢地練，請勿一次想練完全部！先熟悉一小節，反覆彈直到背起來為止，再繼續下一小節，如此一來比較容易成功。

範例10-3

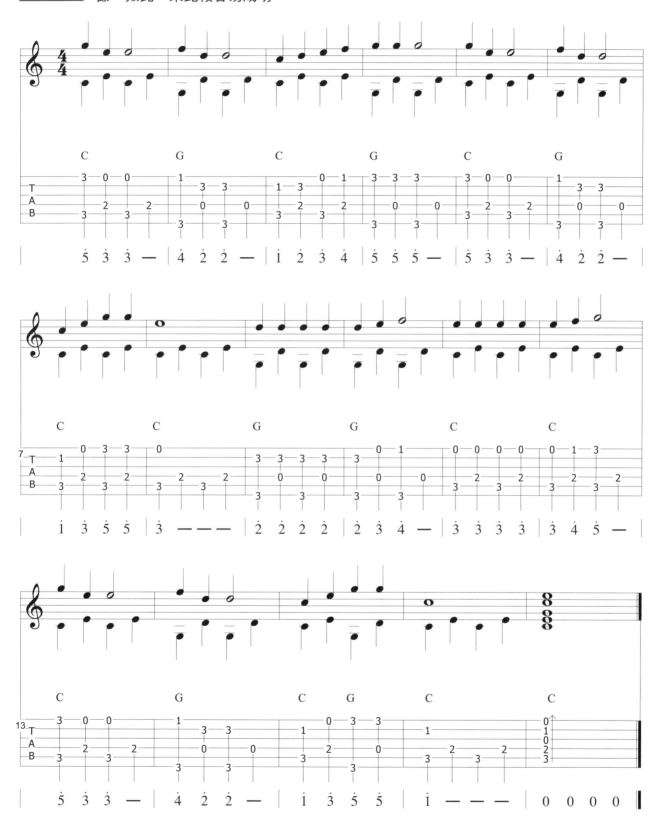

注意！此處的主旋律部分，我們不再堅持用im切換彈奏，你可以隨興用任何手指彈奏都可，但低音部分仍必須用大拇指彈奏。

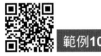

【範例10-4】將〈小蜜蜂〉的根音編為三度音和五度音的變化切換,這才是最常見的鄉村Bass Line進行。所以這個彈法最重要了。

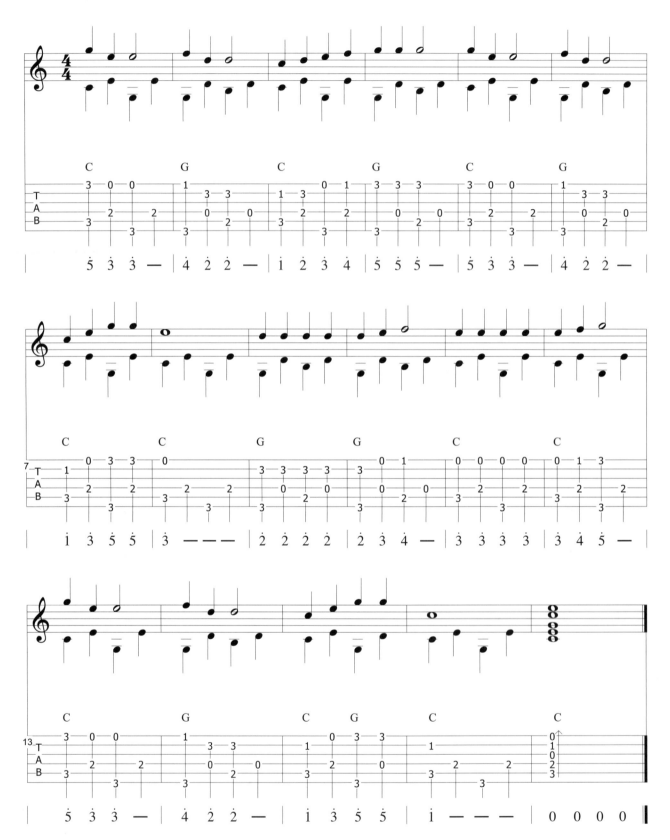

接下來安排了很多難度循序漸進的鄉村演奏曲及練習曲,請好好練習,必會有所收穫。

範例10-5 〈Travis-Picking Variations〉

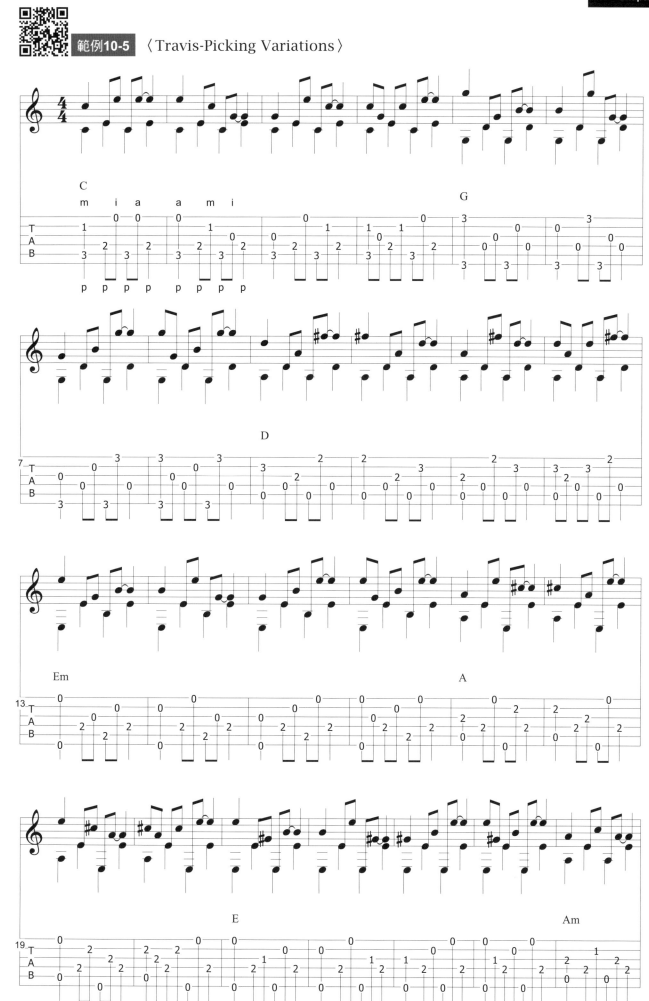

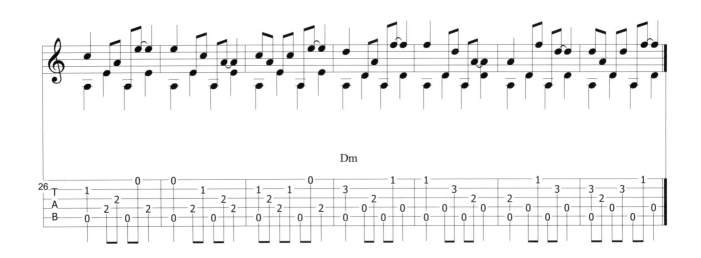

範例10-6 主旋律 + Bass的練習〈Freight Train〉

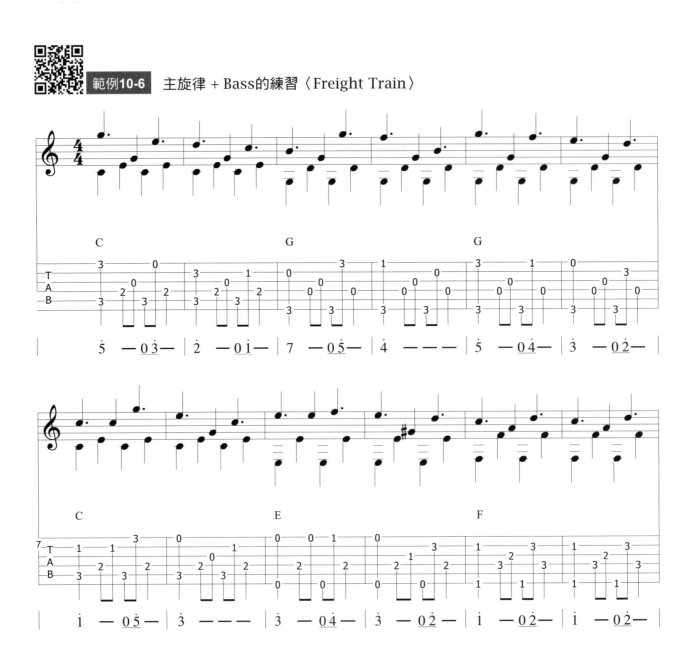

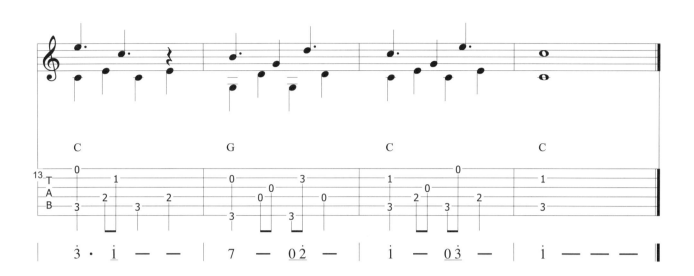

範例10-7　主旋律為八分音符 + Bass的練習

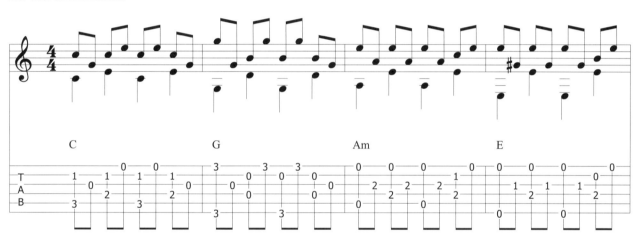

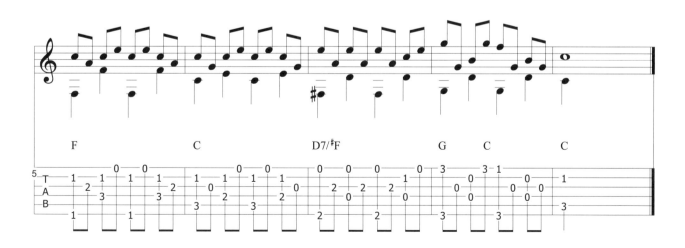

範例10-8　主旋律在同一弦上演奏 + Bass的練習

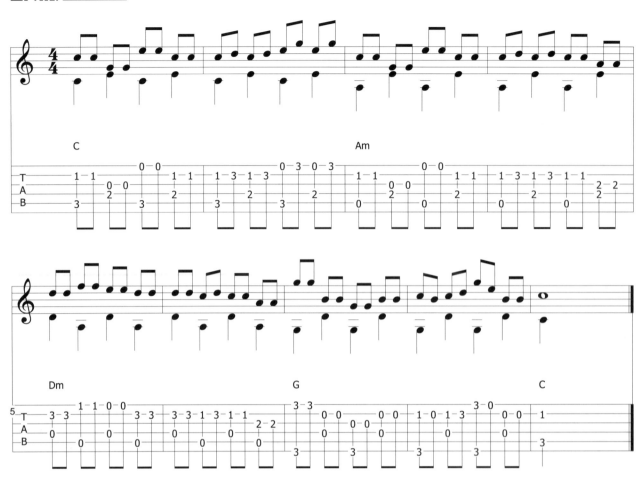

接下來介紹的為複雜的主旋律（Hammer-On搥音）+ 交互Bass，請多練習。

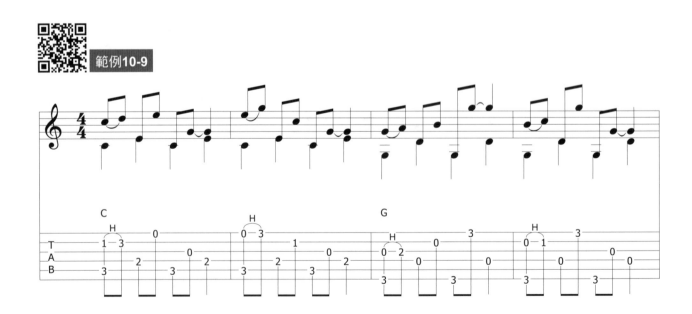

範例10-9

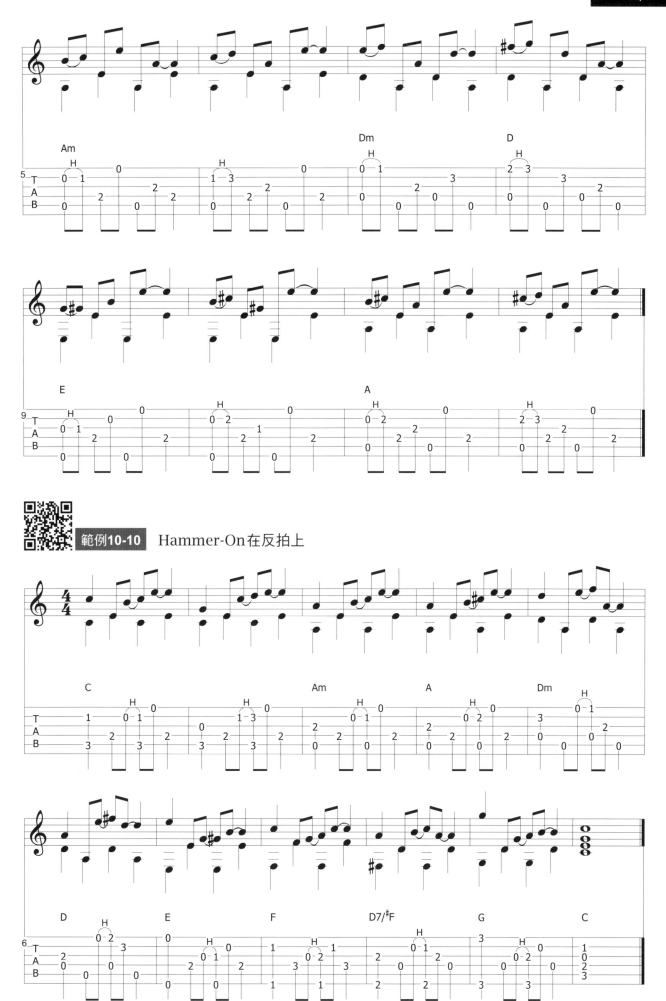

範例10-10 Hammer-On在反拍上

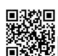

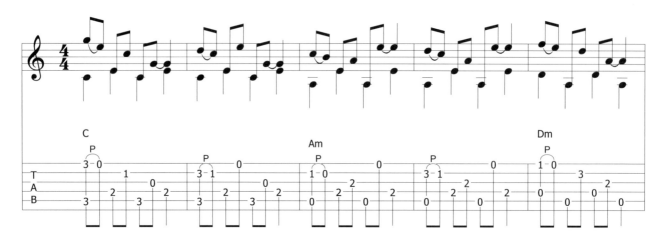

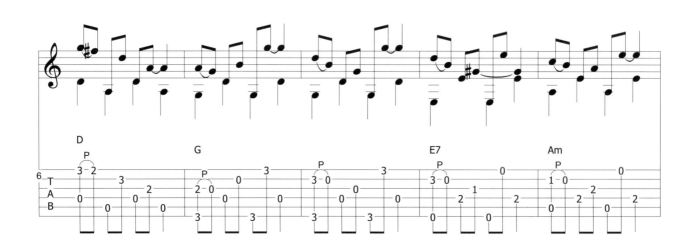

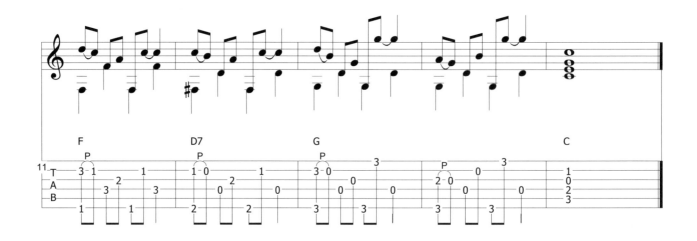

範例**10-12** Pull-Off在反拍

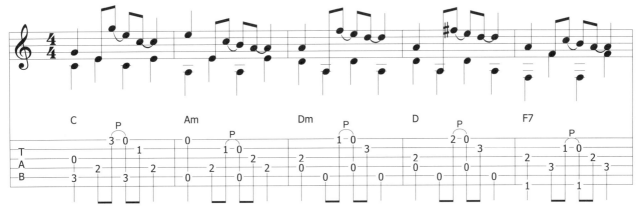

範例**10-13** 滑音Slide練習

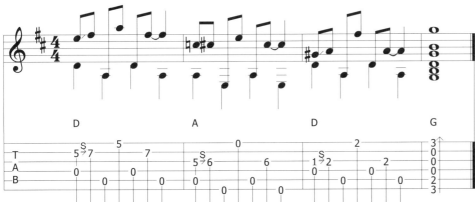

範例**10-14** 反拍的滑音

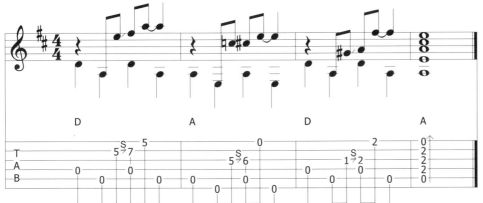

鄉村樂句

加入快速的鄉村樂句，可以在歌曲中製造驚喜和速度的快感，也是鄉村風格常見的使用手法。以下提供一些樂句當作素材，你可以盡情地使用。

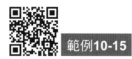
範例10-15

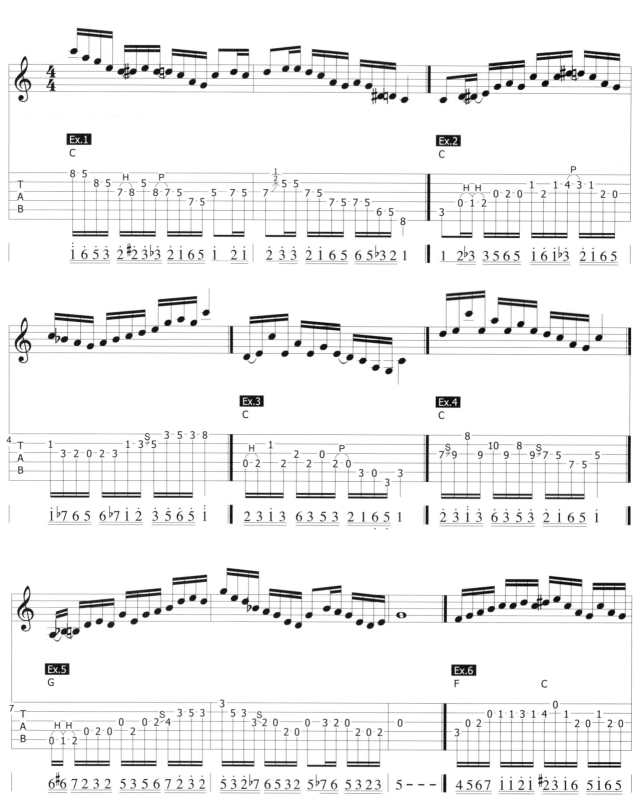

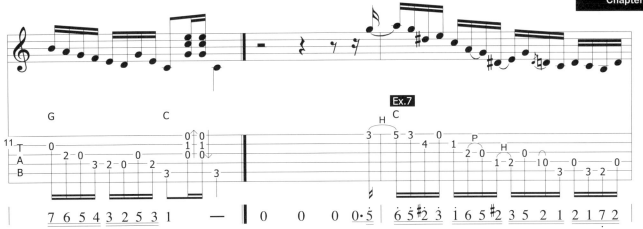

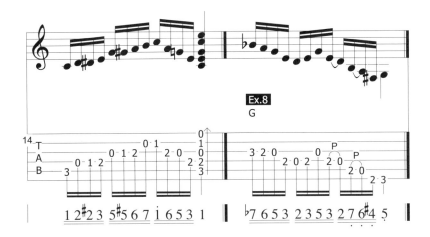

範例10-16

例如，我們把【範例10-15】的EX.2接在〈小蜜蜂〉的尾奏，請看下例。是不是很有趣呢？

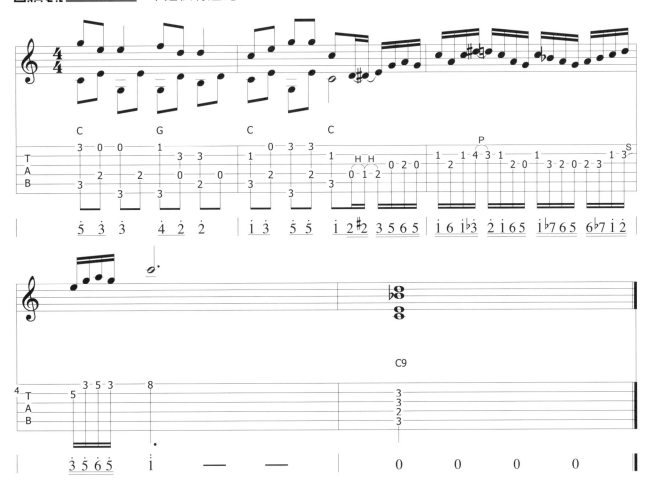

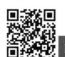

範例**10-17** 歌曲範例〈Blowing In The Wind〉

藍調風格

　　自從筆者高中時代聽到Eric Claption的《Unplugged》專輯，便深深地迷上了這種原音重現的木吉他音樂，後來才知道其中有些曲目便是Fingerstyle Blues的一種。在此節裡，我們介紹的則是以17-47-57進行為主的藍調音樂。

　　大部分早期的藍調彈奏者都是彈奏藍調12小節（12-Bar Form），你只需要三個和弦就可以彈奏藍調12小節，就是17-47-57，例如以E調來說，就是E7-A7-B7。

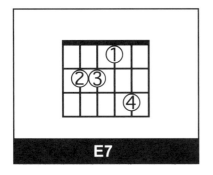
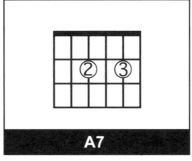
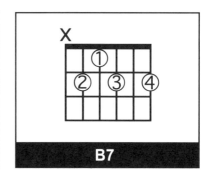

注意一個小節彈奏四次，以下練習為最簡單的Blues伴奏型態：

E7 ♩ ♩ ♩ ♩	A7 ♩ ♩ ♩ ♩	E7 ♩ ♩ ♩ ♩	E7 ♩ ♩ ♩ ♩
A7 ♩ ♩ ♩ ♩	A7 ♩ ♩ ♩ ♩	E7 ♩ ♩ ♩ ♩	E7 ♩ ♩ ♩ ♩
B7 ♩ ♩ ♩ ♩	A7 ♩ ♩ ♩ ♩	E7 ♩ ♩ ♩ ♩	B7 ♩ ♩ ♩ ♩

以下為一些Fingerstyle Blues的練習曲，請用心練習，必定會有所進步。

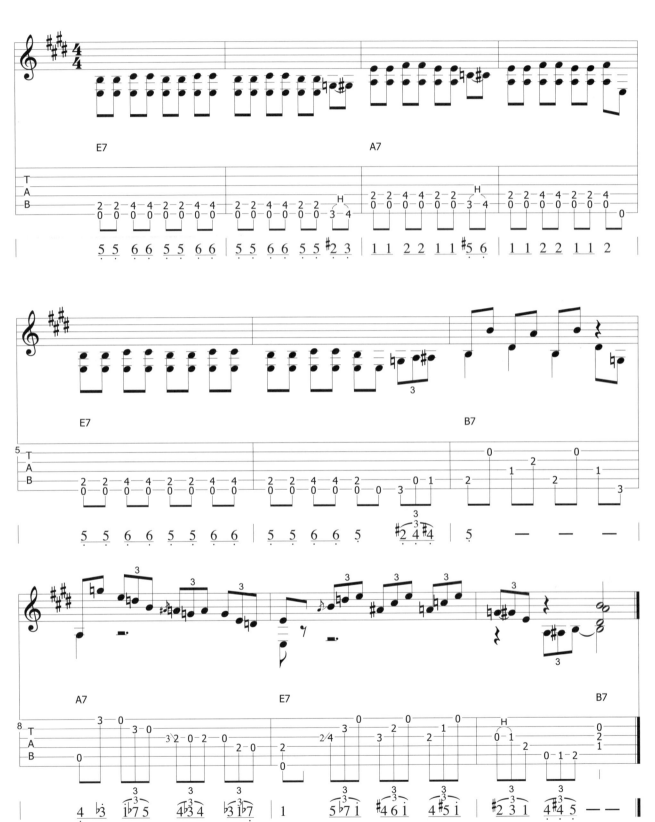

範例10-19

範例10-20

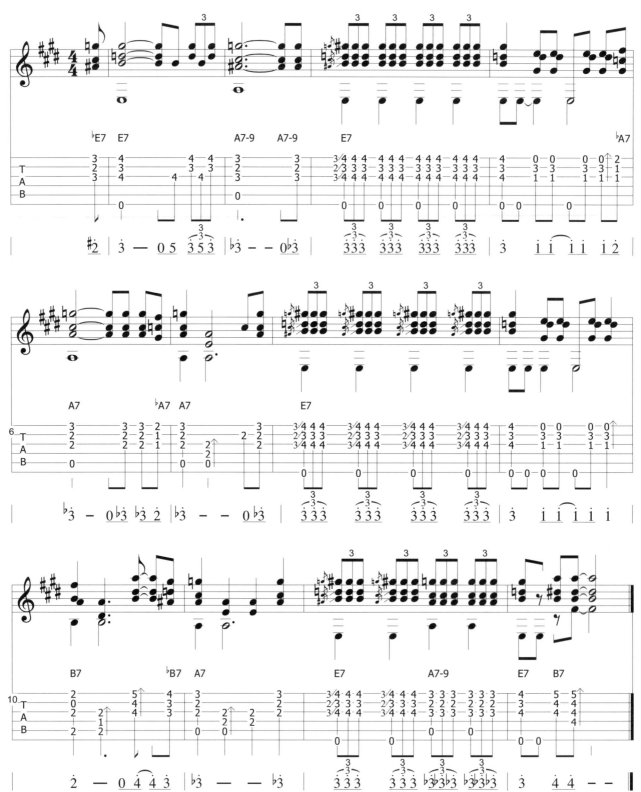

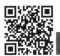

例10-21

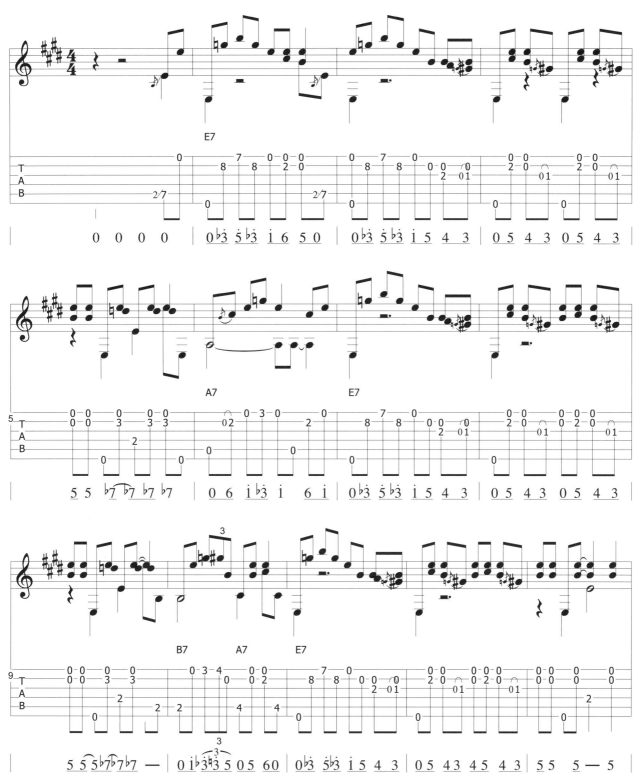

61

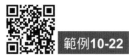

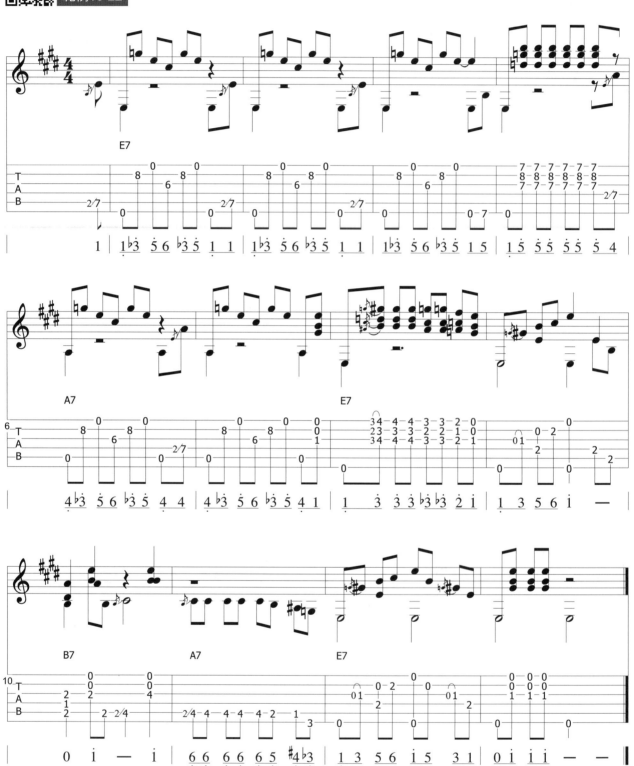

範例**10-23**

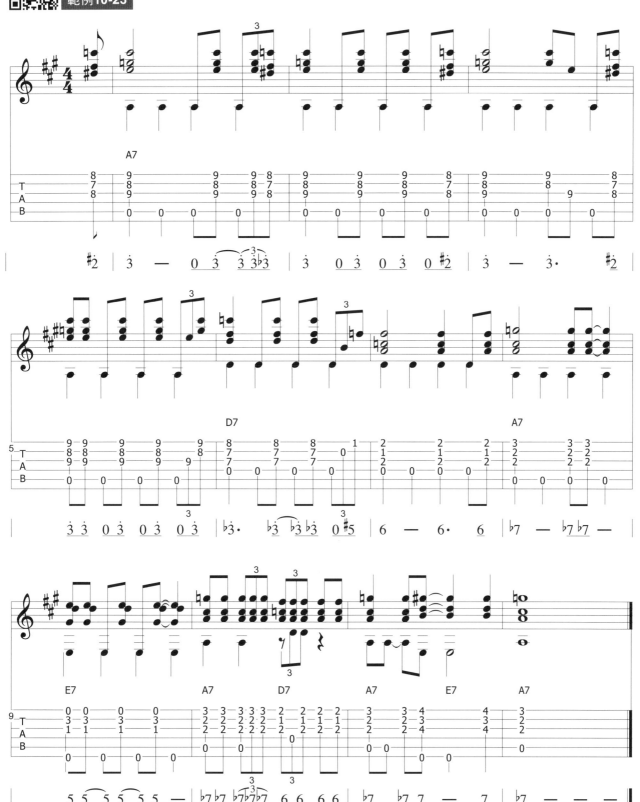

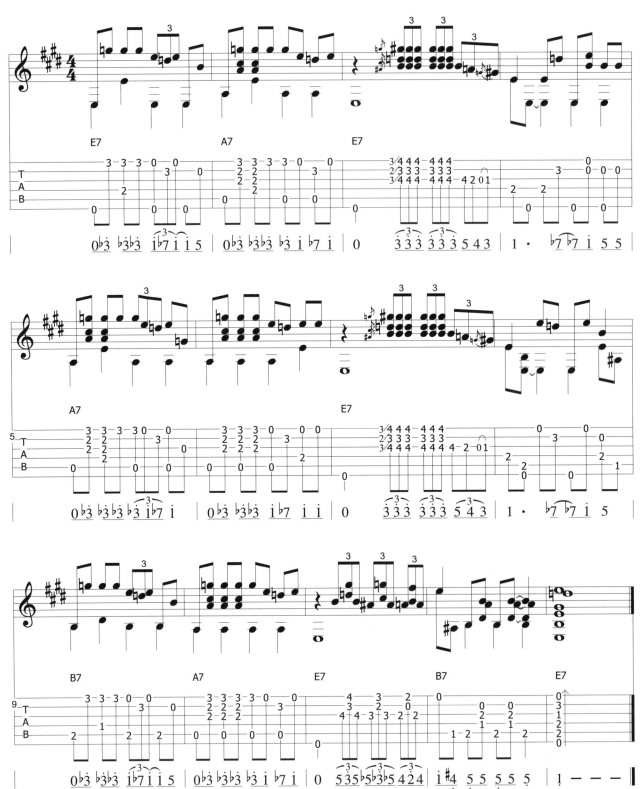

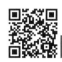

範例**10-25**

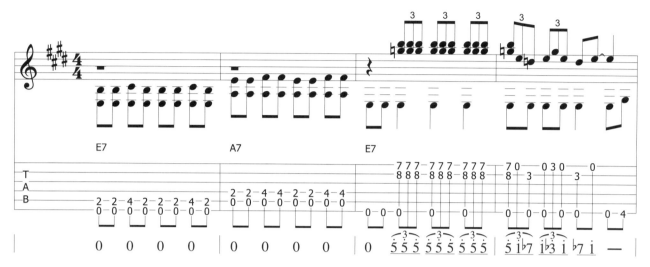

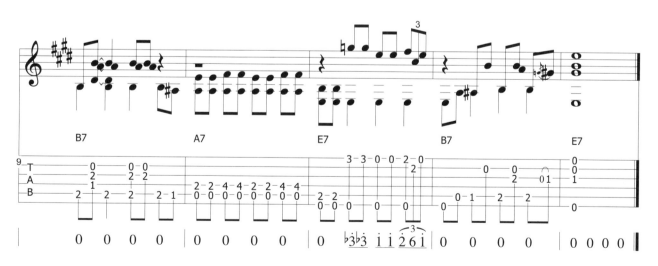

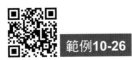

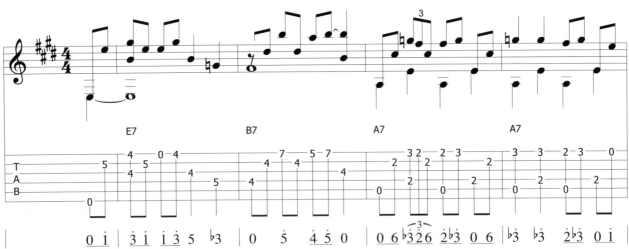

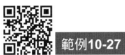

範例10-27

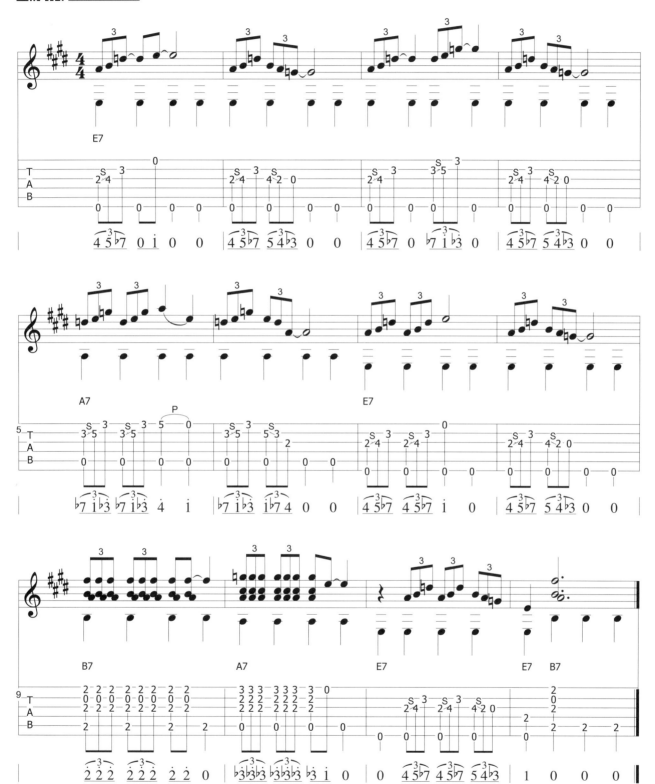

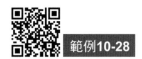

範例10-28

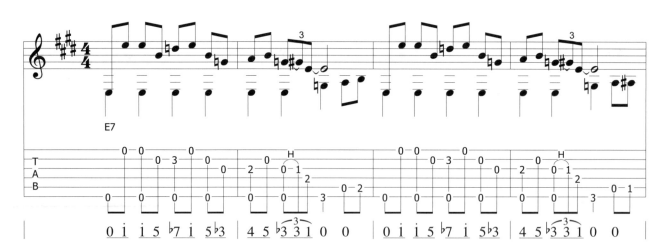

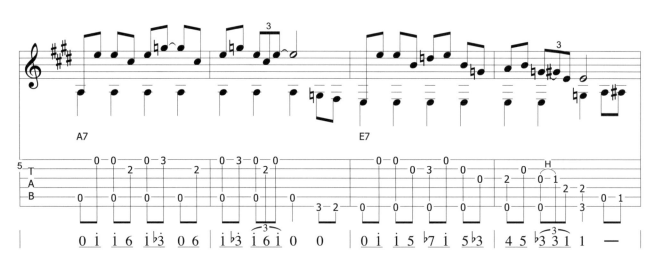

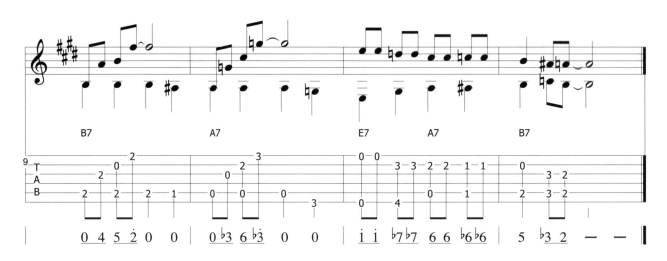

168

範例10-29

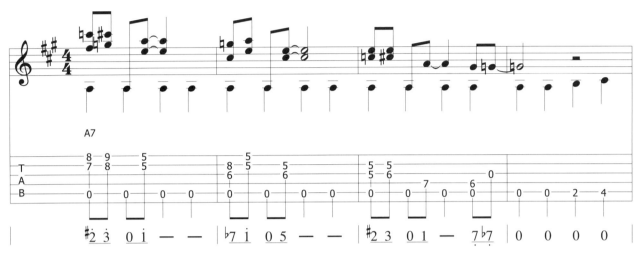

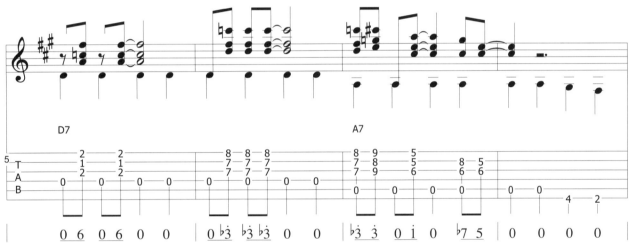

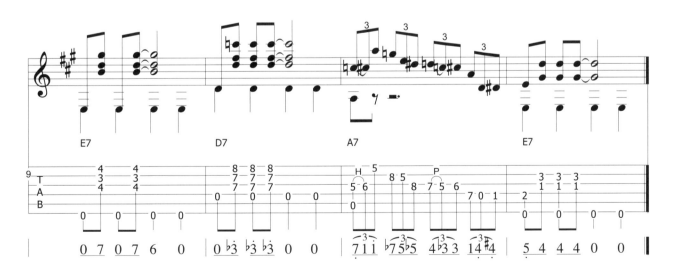

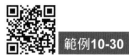

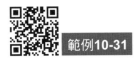

範例10-31

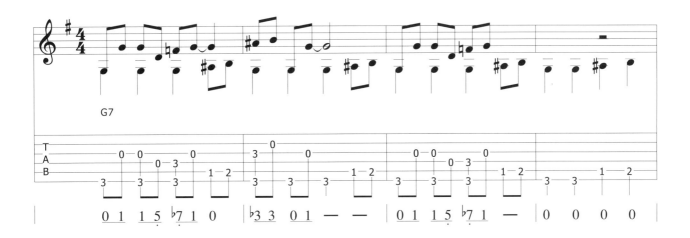

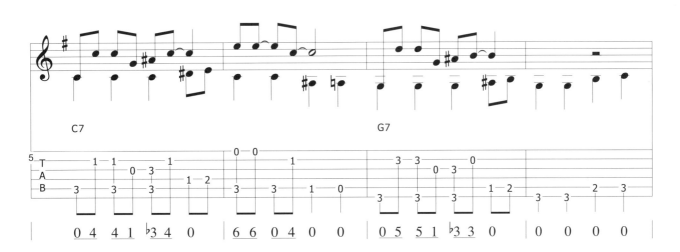

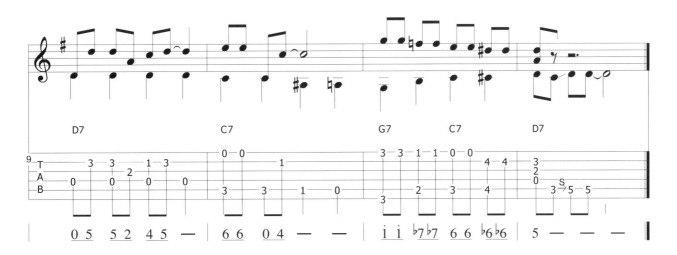

chapter 11

第十一章 爵士與Bossa風格

Jazz 的理論是如此博大精深，也很難在一個章節裡面完整陳述，我們只能在此做粗淺的介紹。特別是 Jazz Fingerstyle 乃是爵士吉他中最高境界，必須將和弦、音階、爵士理論摸得非常透徹，也才只能稍微瞭解而已。建議多參考 Joe Pass、Martin Taylor、Tuck Andress、Jim Hall、Earl Klugh 的作品，尤其以 Joe Pass 的 Virtuoso 唱片系列為最高指導原則。

先以一首簡單的民謠歌曲作為範例，由淺入深地變化，請由這些變化觀察其演進與奧妙之處。

範例　〈Dreaming Home And Mother〉簡譜（送別）

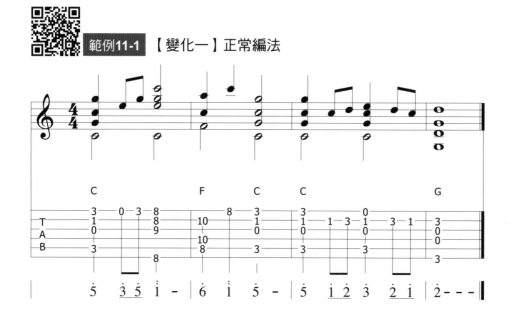

範例11-1　【變化一】正常編法

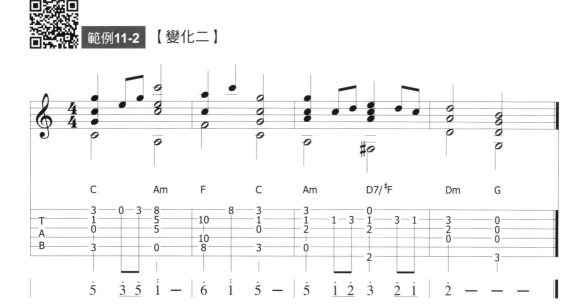

範例11-2 【變化二】

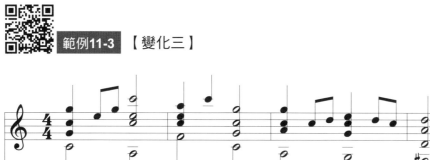

範例11-3 【變化三】

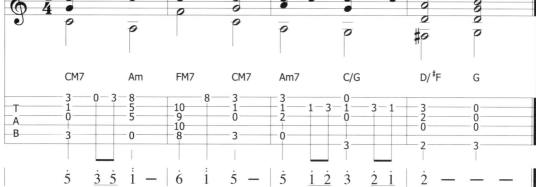

範例11-4 【變化四】

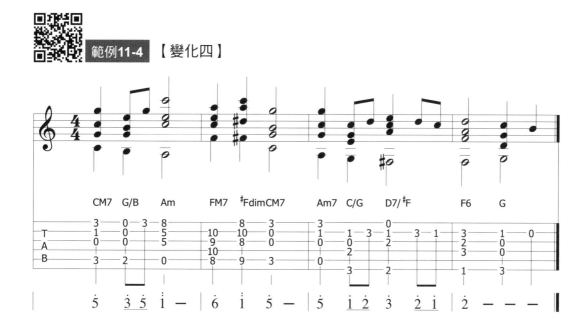

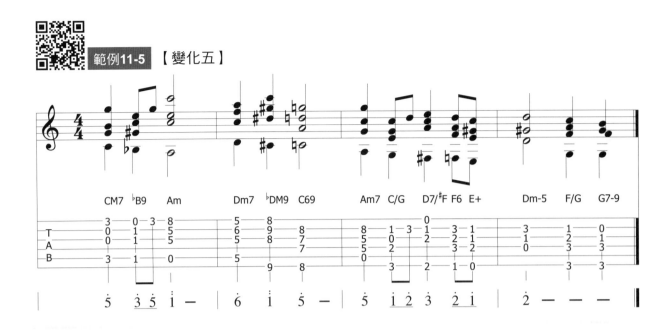

範例11-5 【變化五】

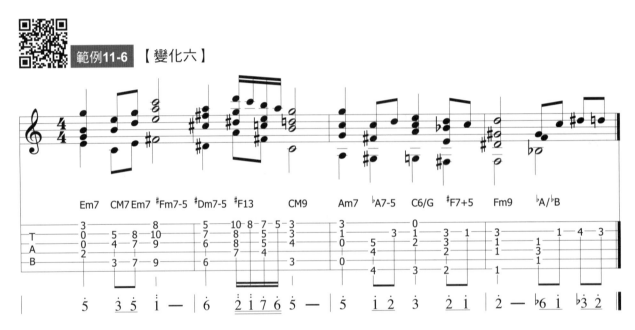

範例11-6 【變化六】

你看一段簡單的旋律居然可以有那麼多的變化，這就是Jazz的魅力了。

以下簡介一些常用的手法：

重組和弦

通常套譜都會提供歌詞、主旋律、與非常基本的和弦進行。在你知道基本的和弦進行後，可以開始重組和弦。重組和弦，大部分都是在同一個和弦家族裡面，做變動。例如：C6可以換為CM9或CM7。請看右頁表格，在表格裡面，**在同一欄，所有的和弦都可以互換**，但你必須找到真的聽起來好聽的和弦去重組，這必須要累積許多的經驗才能判斷哪些和弦較為合適。也並不是每一個和弦都一定需要重組，重組的時機必須靠自己的品味去判斷。

174

爵士與Bossa風格
Chapter 11

以C和弦為例（右欄為組成音）

大和弦（Major Chords）		小和弦（Minor Chords）		屬七和弦（Dominant 7th Chords）	
C	1 3 5	Cm=C-	1 ♭3 5	C7	1 3 5 ♭7
C6	1 3 5 6	Cm6=C-6	1 ♭3 5 6	C9=C7(9)	1 3 5 ♭7 2
CM7=C△	1 3 5 7	Cm7=C-7	1 ♭3 5 ♭7	C11	1 3 5 ♭7 4
CM9=C△9	1 3 5 7 2	Cm9=C-9	1 ♭3 5 ♭7 2	C13	1 3 5 ♭7 6
CM13=C△13	1 3 5 7 6	Cm11=C-11	1 ♭3 5 ♭7 4	C7-9	1 3 5 ♭7 ♭2
		CmM7=C-△7	1 ♭3 5 7	C7+9	1 3 5 ♭7 #2
C69	1 3 5 6 2	Cm7-5 = Cmφ	1 ♭3 ♭5 ♭7	C7-5	1 3 5 ♭7 ♭5
Cadd9=C2	1 3 5 2			C7+5	1 3 #5 ♭7
C+5=C+	1 3 #5			C7-5-9	1 3 ♭5 ♭7 ♭2
				C7-5+9	1 3 ♭5 ♭7 #2
				C7+5-9	1 3 #5 ♭7 ♭2
				C7+5+9	1 3 #5 ♭7 #2

除了以上，當然還有其他的和弦變化，不過這個表已經涵蓋大部分了。請看以下範例（和弦重組應用）

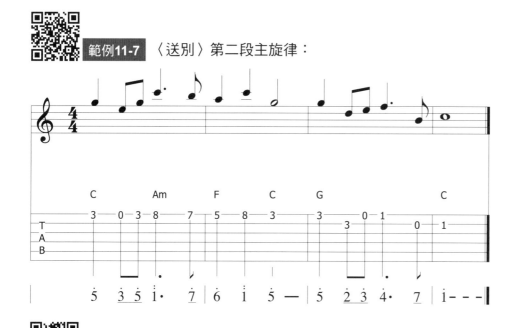

範例11-7 〈送別〉第二段主旋律：

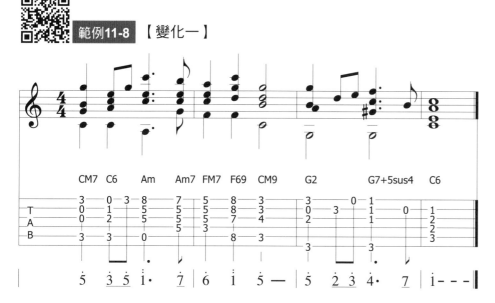

範例11-8 【變化一】

所以同一欄（族）的和弦都可以彼此互換，如此一來便有Jazz味了！再試試和弦轉位，請看下例：

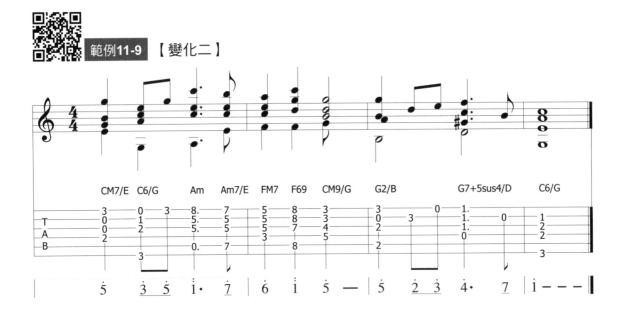

範例11-9 【變化二】

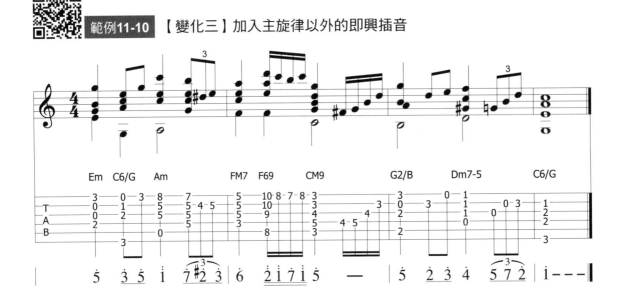

範例11-10 【變化三】加入主旋律以外的即興插音

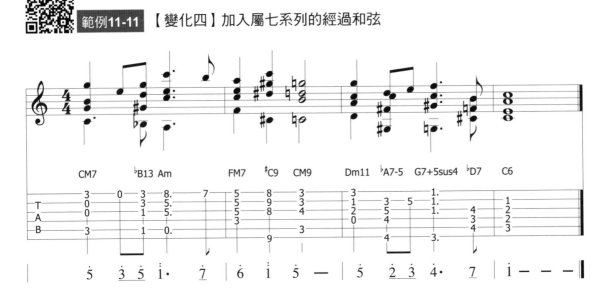

範例11-11 【變化四】加入屬七系列的經過和弦

範例11-12 【變化五】加入減七和弦的經過和弦

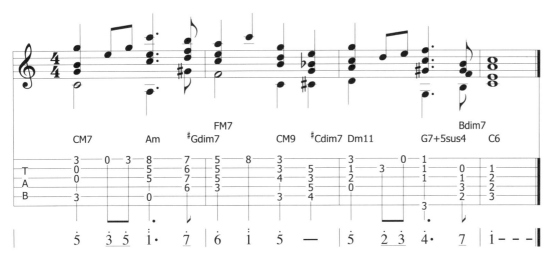

【變化六】加入Minor 7-5和弦的經過和弦，可以取代屬七和弦，例如G7（5 7 2 4）、Bm7-5（7 2 4 6）其中有三個組成音相同，所以也是兩者和弦可以互換。

範例11-13

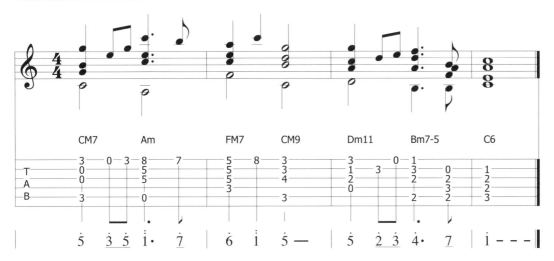

範例11-14 【變化七】加入四度和聲（69和弦）的經過和弦，以我自己的經驗，可以任意加，只要好聽就好，甚至會有很新的現代和聲感。

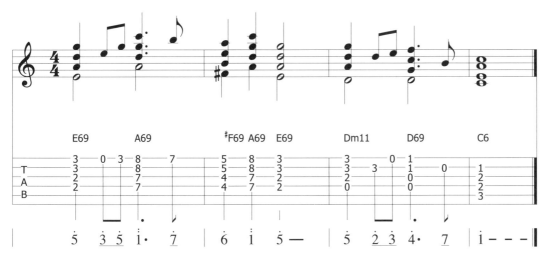

範例**11-15** 【變化八】加入單音樂句，很多樂手喜歡在和弦與和弦之間，加入樂句。

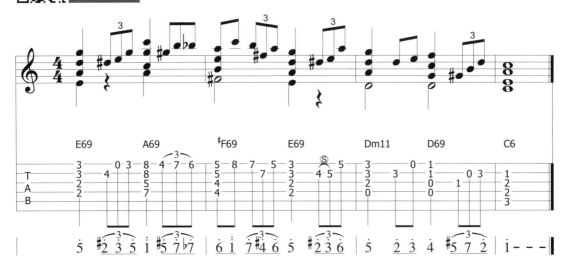

範例**11-16** 【變化九】加入八度音，可以比單音創造更強烈的效果，例如Wes Montgomery 和George Benson都是八度音的愛用者。

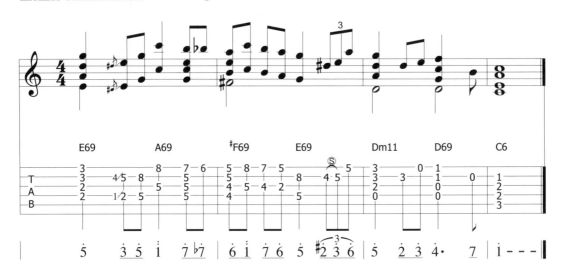

範例**11-17** 【變化十】加入經過和弦（鄰近的同一族和弦）

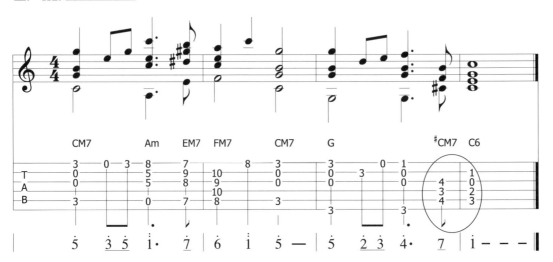

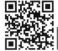

範例**11-18** 【變化十一】加入 V7I-I，IImI-V7I-I 和弦連接，是爵士樂裡面最常出現的手法。

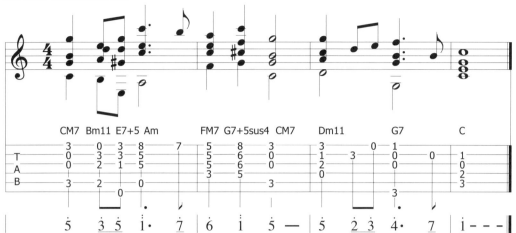

　　使用四度和弦前進的走法，也會有另外一種創意，例如 C - F - B♭ - E♭ - A♭ - D♭ - G♭ - B - E - A - D - G - C - F - B♭…然而這些和弦必須再修飾，通常還是使用屬七系列來修飾居多。下例是有點誇張的編法，每個和弦都使用四度前進和弦編法，然而你仍必須依照自己的品味去選擇適當的和弦，其實並不需要每個和弦都需要重組。

範例**11-19** 【變化十二】

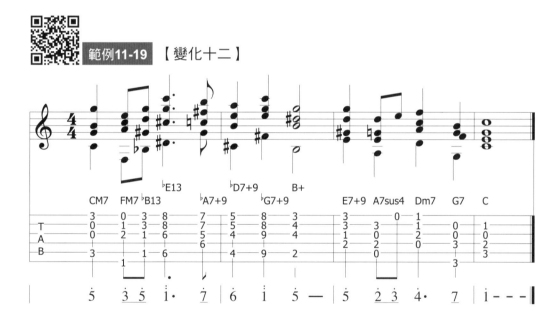

範例**11-20** 「降2代5」代換法。也就是當 V7、I 的時候，可以使用♭II7、I 的進行去代替。所以 V7 和♭II7 同一族和弦可以彼此互換（包含V9和♭II9等等…）。這招在Jazz裡面出現頻率非常高，一定要學會。例如：〈小蜜蜂〉原譜。

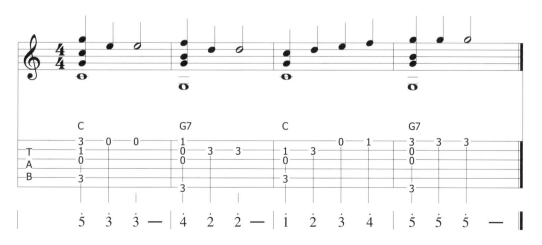

範例**11-21** 【變化十三】

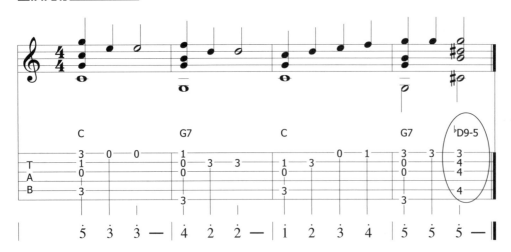

範例**11-22**

【變化十四】「驚訝和弦Surprise Chords」，意指可以加入任何你知道的和弦，只要好聽、有創意都可以用。先問自己：你知道以這個主旋律音為最高音的爵士和弦有多少個？接著，每個都拿來彈一遍試試，一定會有一些意外的發現。如果遇上喜歡的和弦，不要怕，儘管拿來用，即使你無法解釋這些樂理。記住，是先有音樂出現，後來才產生樂理，樂理只是解釋和歸納音樂的方法，所以要掌握樂理，還要能超越樂理。以下是一個比較誇張的範例，和聲已經很Out-Line了，供參考。

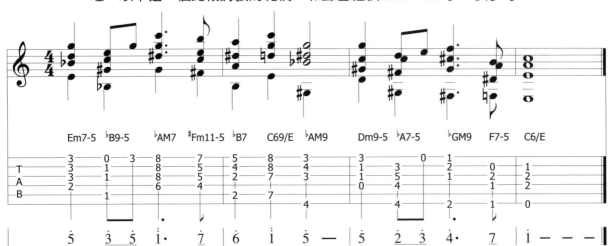

範例**11-23** 加入Walking Bass，更有律動感。必須讓音樂聽起來有同時有兩個樂器的感覺。

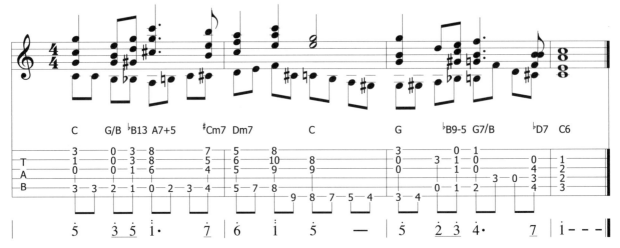

180

一個和弦的Walking Bass Lines

　　同一個和弦。再配合當時位置附近可以彈的Bass，就構成一種很漂亮的走位。下例前面為Bass Line，後面則是加上和弦之後的走位。請參考。

範例**11-24**

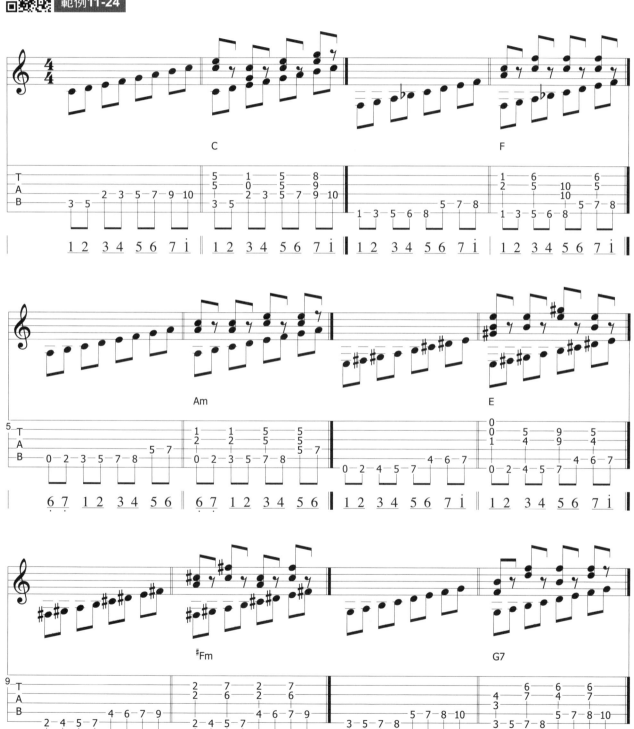

範例**11-25**

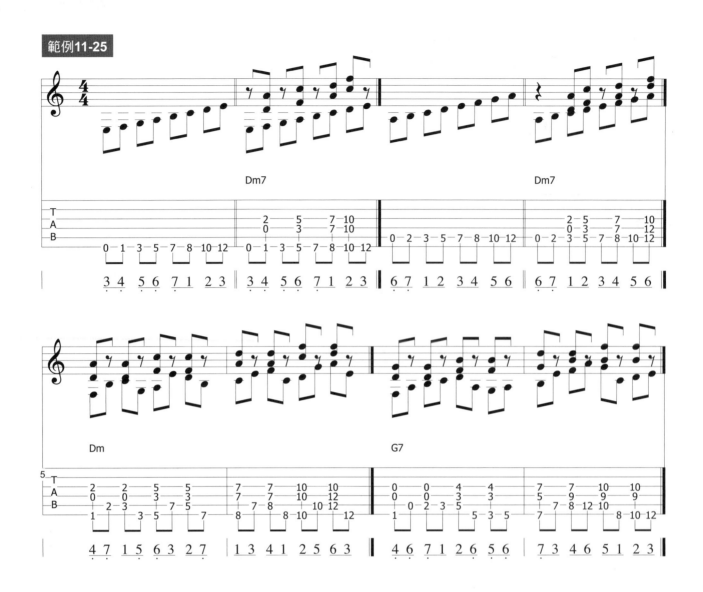

範例**11-26**　C和弦（包含大和弦系列的 C，CM7，C6）

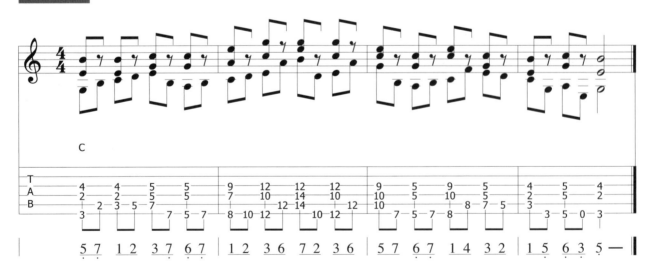

Bass Lines（半音連結）

　　當和弦連結到下一個和弦時，通常會在根音上以附近的高半音或低半音作為連結，聽起來會更Jazz。

範例**11-27**

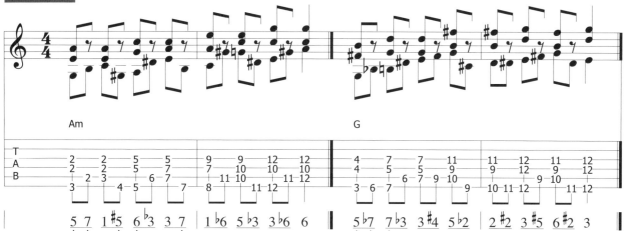

範例**11-28** 在節奏上可以做變化

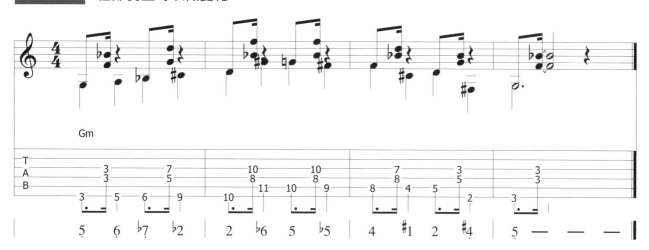

Bass Lines—II-V7-I 進行

　　許多爵士和弦進行都是一連串的II-V7-I組成，所以你必須對這樣的和弦進行熟練，任何的可能性都必須嘗試，並且永不間斷地開發。

範例**11-29**

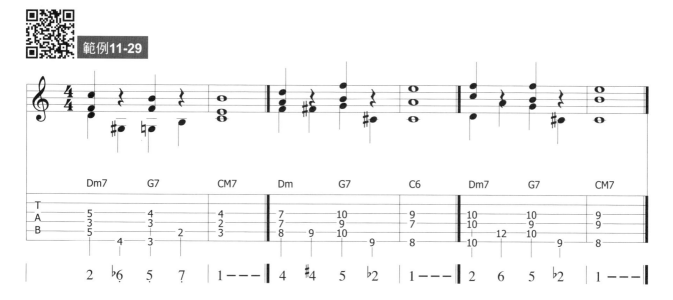

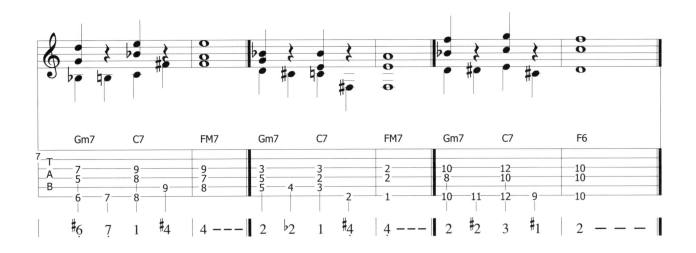

加入爵士樂句

可以在歌曲進行中，隨意加入爵士樂句，聽起來會更厲害、更即興，然而爵士樂句的學習，又可以洋洋灑灑寫好幾本書了。本處列出一些樂句，供大家參考，目的是引導大家知道如何應用。你也可以加入自己喜歡的樂句。以下是Jazz常用的樂句：

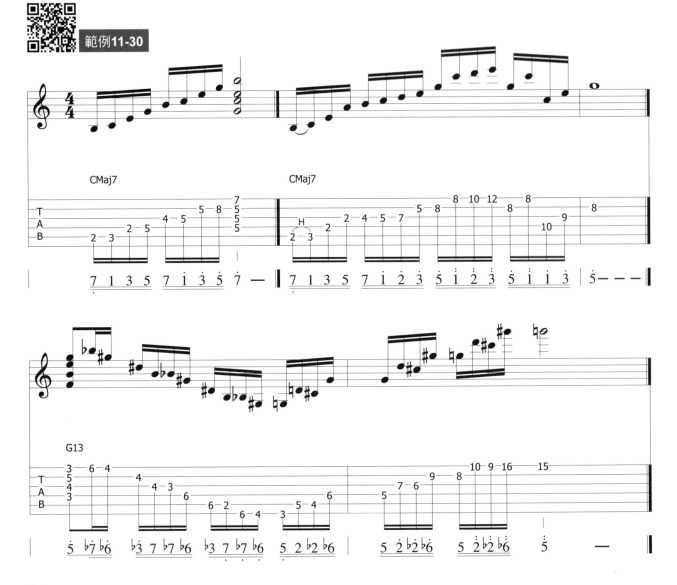

我們將以上的樂句，擷取部分放在我們要改編的曲子內，聽聽看是不是變成很有Jazz味！？

範例11-31

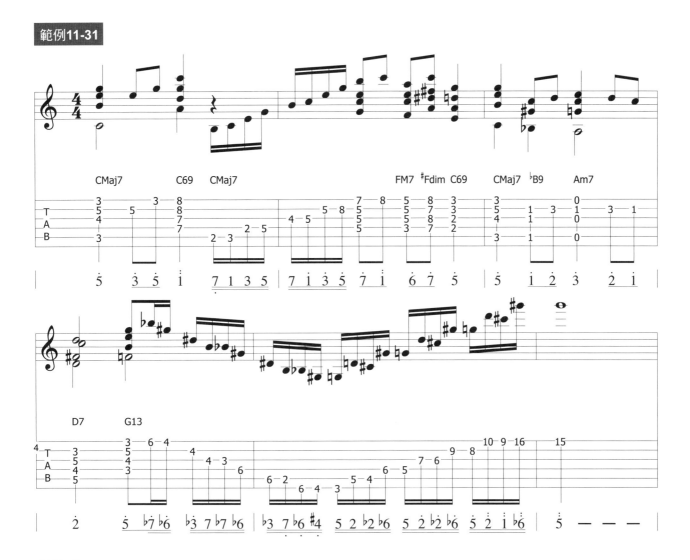

很妙吧！

　　至於爵士樂句的來源，則不在我們本書討論範圍之內，你可以多多參考爵士吉他教材，或是爵士大師的譜，都會有很多的樂句可以採用，你可以挑選自己喜歡的去練習、背誦，然後開始將句子套入歌曲中應用。相信您假以時日必能學會高深莫測的Jazz Chord-Melody！！

最後，有一些變奏的方法提供做參考：

【1】用不同的節奏感彈奏同一首曲子。
【2】用不同的調試試同一首曲子。
【3】可以用不同的曲子串起來，變成一首組曲。
【4】可以將主旋律放在低音部或中音部。
【5】編出不同的Bass Line並用此來領導和聲進行。
【6】最後再寫你的前奏。你可以模仿並擷取別首歌曲當中的某一段，放在你要編的前奏裡面。
　　　這樣會有另外一種創意。
【7】多練、多聽。

　　本章提供的範例，事實上只是爵士理論的冰山一角、也是爵士編曲裡最粗淺的方法，你仍然必須不斷地去理解這些觀念在其他爵士歌曲上的應用。對於許多爵士吉他手來說，應該要花上數年的時間去理解這些觀念和方法，然後不斷地再重編，再嘗試。

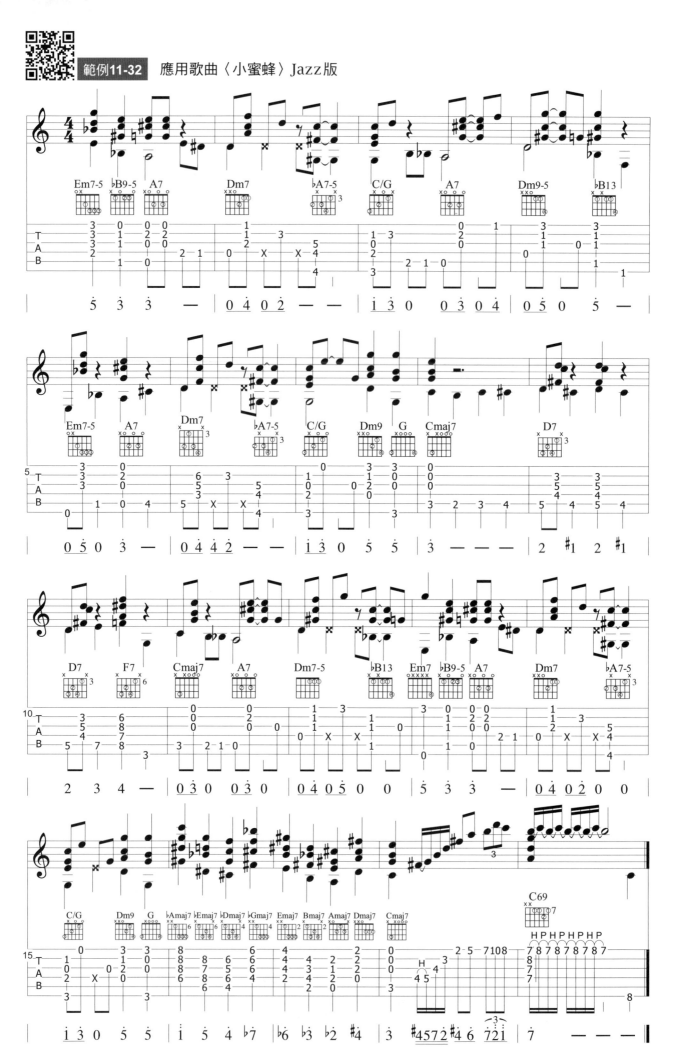

範例11-32 應用歌曲〈小蜜蜂〉Jazz版

186

Bossa風格

　　Bossa Nova是源起於巴西的東南方，也是巴西音樂中最為人熟知的一種音樂型態。Antonio Carlos Jobim（作曲家）和Joao Gilberto（歌手兼吉他手）則是Bossa Nova音樂這種類型中最重要的代表人物。Bossa Nova常常使用II-V-I進行，並使用Minor 6和減和弦作為修飾。

範例11-33　例如：原進行為Dm7、 G7、 CMaj7

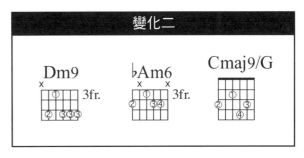

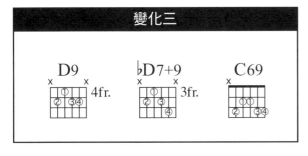

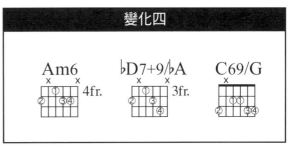

■ 基本型態
　　在高音的部分，通常以右手的食指、中指、無名指去撥，低音的部分以右手的拇指撥。節奏型態如右圖所示：

　　Bass Line通常保持五度交換，如果根音本身就已經在第六弦，則可以不必五度交換，下一個根音仍然彈奏一樣在第六弦的音符。你可以多使用69系列和m9系列和弦，並使用替換和弦彈奏II-V進行。

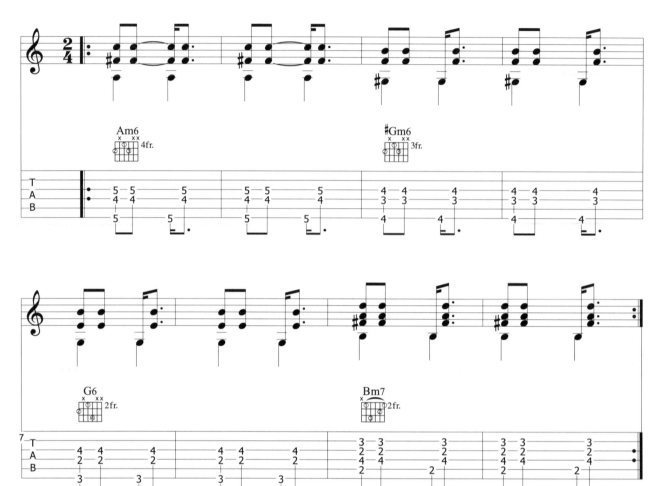

範例11-35 【變化一】此種節奏也是Bossa Nova的一種。

範例11-36　以下為I-VI-II-V的和弦重組進行（D Key 範例）

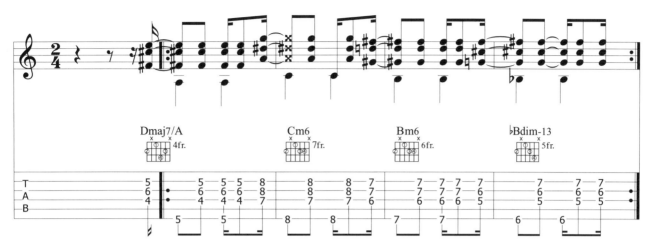

範例11-37　【變化二】

範例11-38　以下為I-VI-II-V的和弦重組進行（D Key 範例）

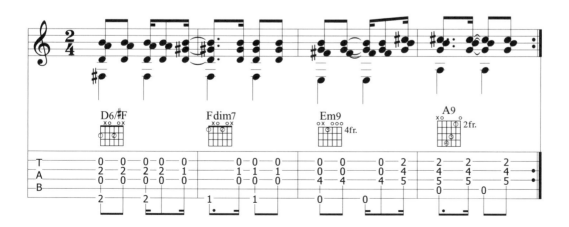

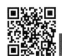

範例**11-39** 同上，但是只有後面兩小節使用【變化二】的形式。

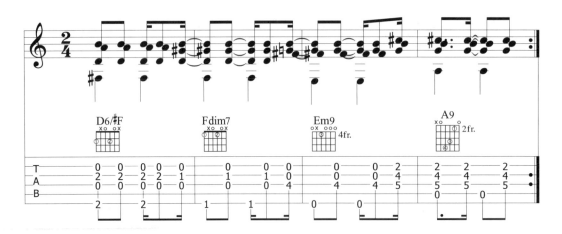

範例**11-40** 【變化三】延續【變化二】，但在第二小節有另一種節奏變化。

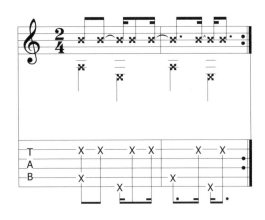

範例**11-41** 也可再加入一個16分音符作為切分音。

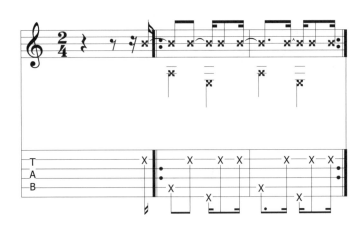

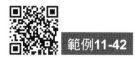

範例11-42

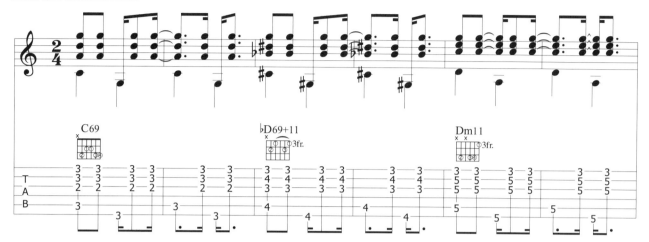

範例11-43　使用含有開放弦的和弦。

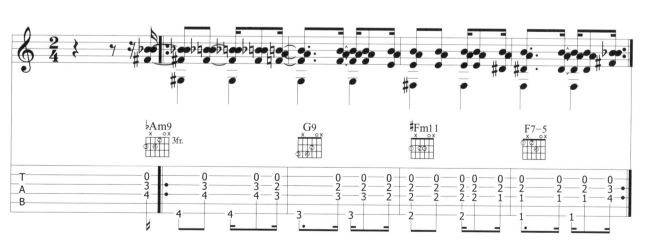

我們可以用Bossa Nova的節奏型態來改編曲子，以下是曲目範例。

範例11-44 〈Autumn Leaves〉

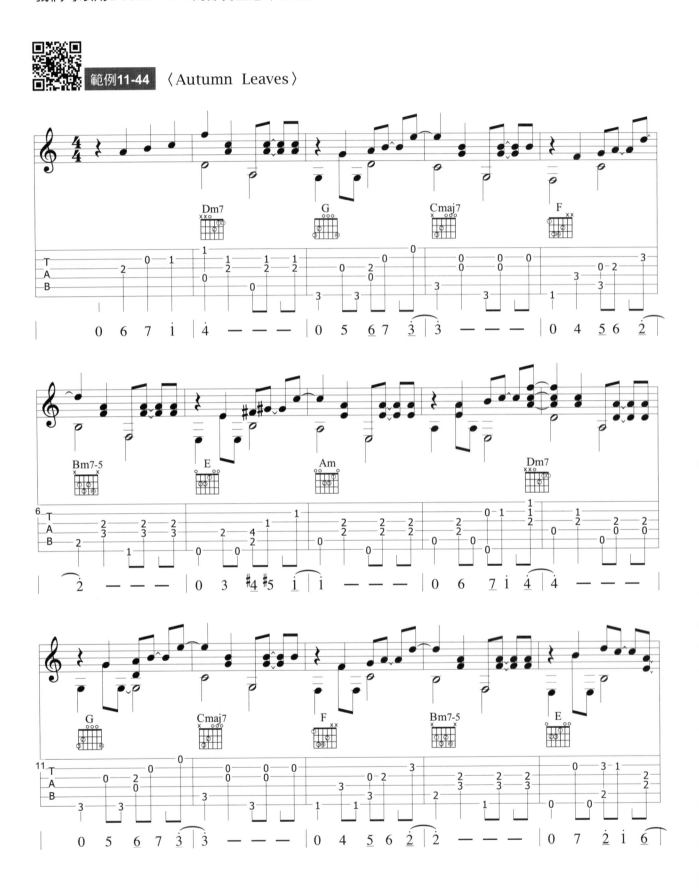

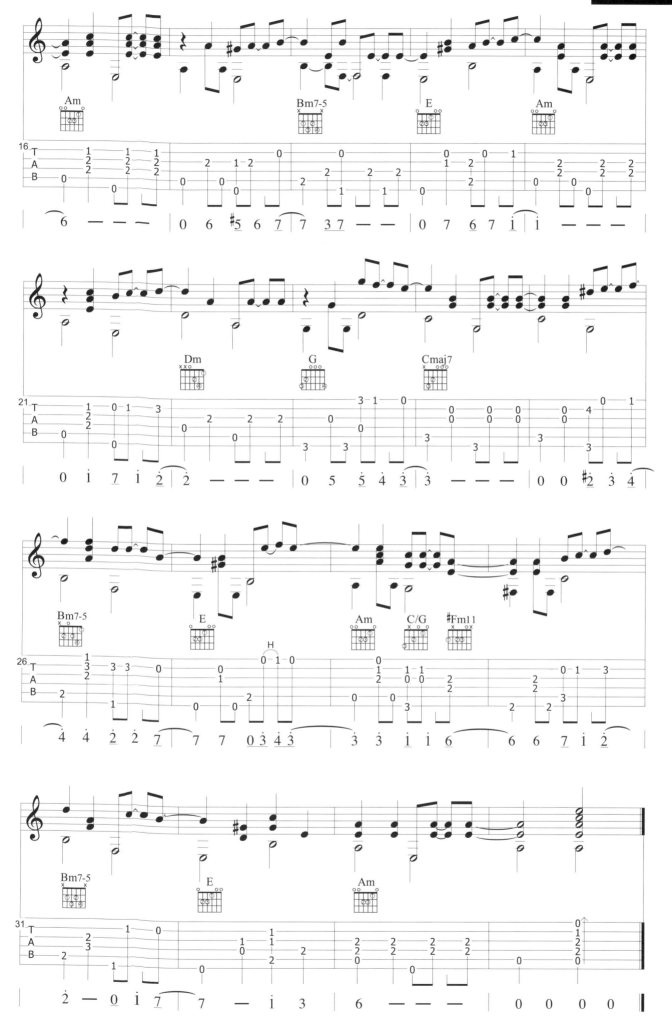

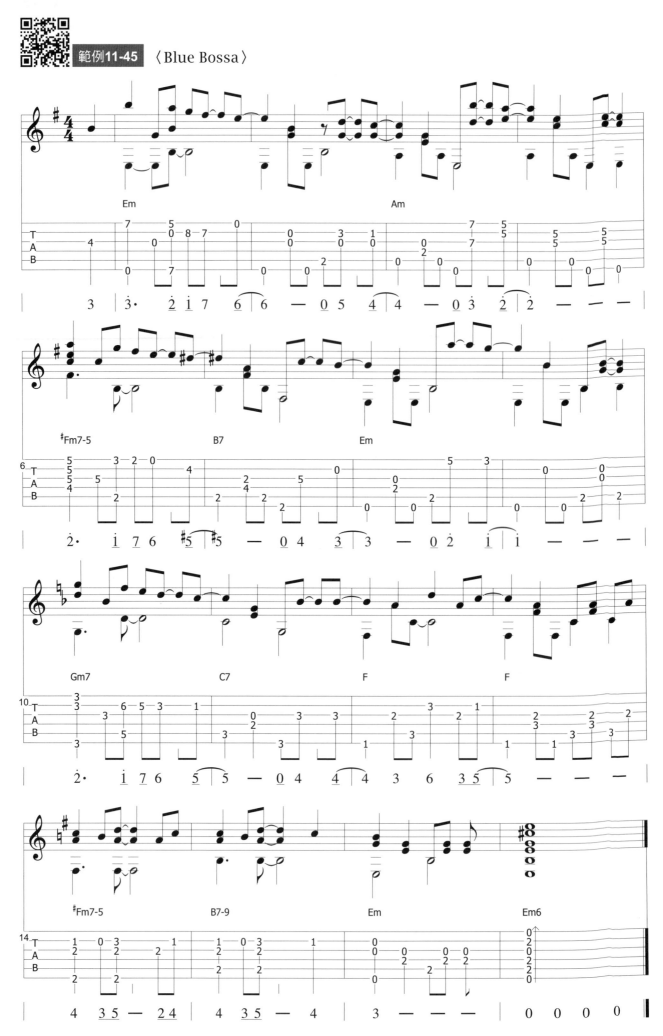

chapter 12

第十二章　Celtic風格

Celtic曲風有其特殊的和弦與音階走法，這類的音樂最早出現在歐洲、愛爾蘭、英國等地，著名的演奏家有Pierre Bensusan、Franco Morone等等。以下列了兩個標準調弦法的簡單範例，讓大家感受一下。

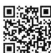 範例**12-1** 〈Behind The Bush In The Garden〉

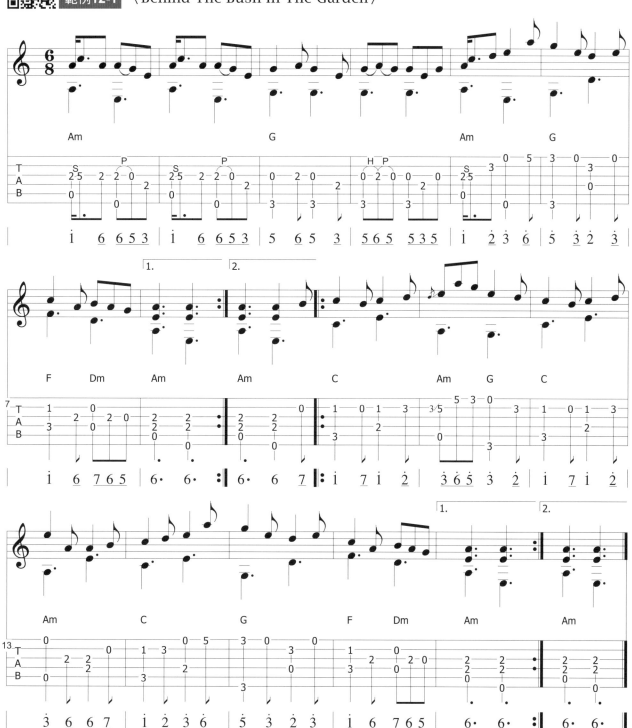

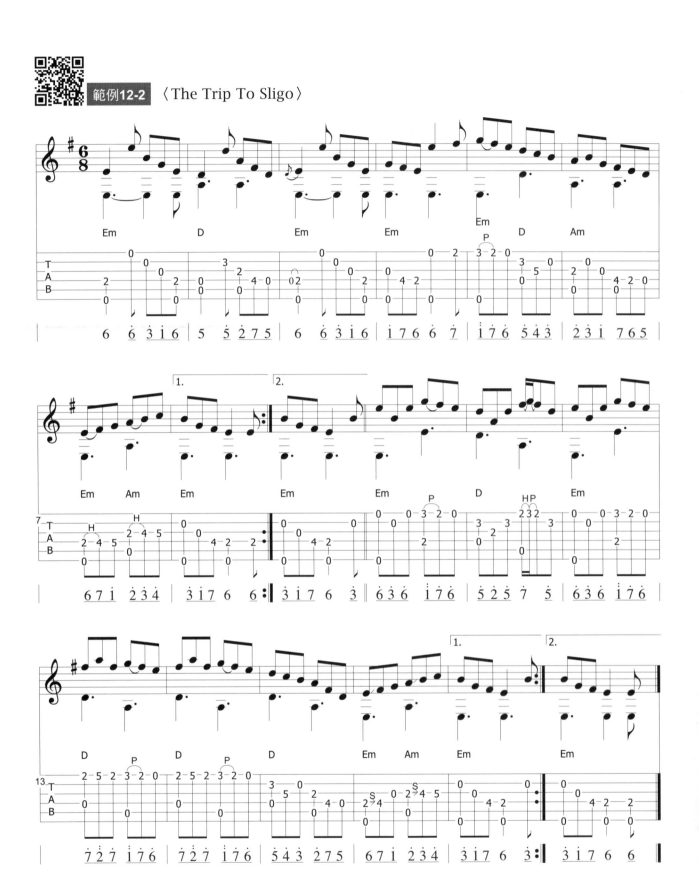

chapter 13
第十三章 調弦法介紹

在吉他演奏的領域當中，最早在19世紀就有調弦法的使用與記載了。論到指彈吉他演奏，調弦法更是不可不分析的一環。變化調弦法提供了比標準調弦法更多的可能性和便利性，例如，如果將調弦為DGDGBD（Open G），直接刷空弦，就是一個G和弦了，甚至還可以搭配Slide使用，就可以玩起藍調（G→C→D）三個和弦互換。所以調弦法，是在進階的吉他手彈奏中非常愛用的技術。

另外，調弦法絕對不只本章所介紹的範圍，你可以自創調弦法，事實上，調弦法是有無限種的，請自行發揮。

DADGAD（Dsus4）

這個調弦法是Celtic演奏者最喜歡的調弦法之一。因為沒有包含D和弦的大三度音（F#），所以它也提供了D大調和D小調的演奏可能性。DADGAD（通常我們叫做Dad Gad）最早見於1960年英國吉他手Davey Graham的作品裡，後來此調弦法開始慢慢也由其他演奏或伴奏者大量使用，甚至知名搖滾樂手Jimmy Page也使用這調弦法在《Led Zeppelin I》專輯內的〈Black Mountain Slide〉此曲。這個調弦法也變成法國指彈演奏家Pierre Bensusan的「標準」調弦法。他對這個調弦法的理解度，就如同一般演奏家對於標準調弦法的理解是一樣多的。Bensusan甚至把他的唱片公司取名為「DADGAD Music」。

你可以使用DADGAD橫跨D大調和D小調，製造出轉調的感覺，或者演奏G大調也相當合適。因為這些開放弦的D、A、G三個組成音都包含在D大調、D小調和G大調的組成音之內。如果你覺得調弦後要熟悉音階很麻煩，你可以發現第3、4、5弦和原本標準調弦法是相同不變的，所以用這三條弦來彈音階會和原本的習慣不變。而第1、2、6弦則比原本標準調弦法需要彈的位置高兩格。這樣理解會比較容易記憶，所以你可以開始練習DADGAD音階了。

Celtic音樂通常用到九度和弦和掛留四度和弦，以下也列出常用的和弦表，供參考。你可以創造自己喜歡的和弦，請實驗。

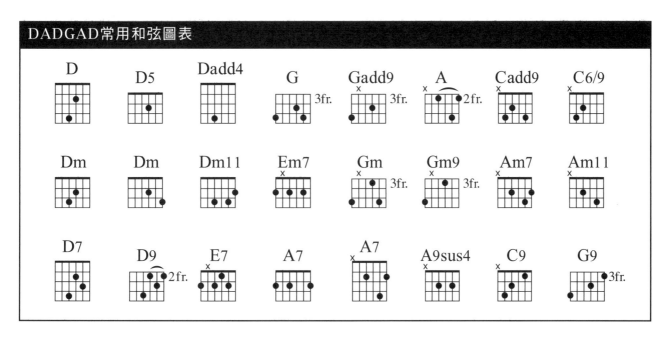

DADGAD常用和弦圖表

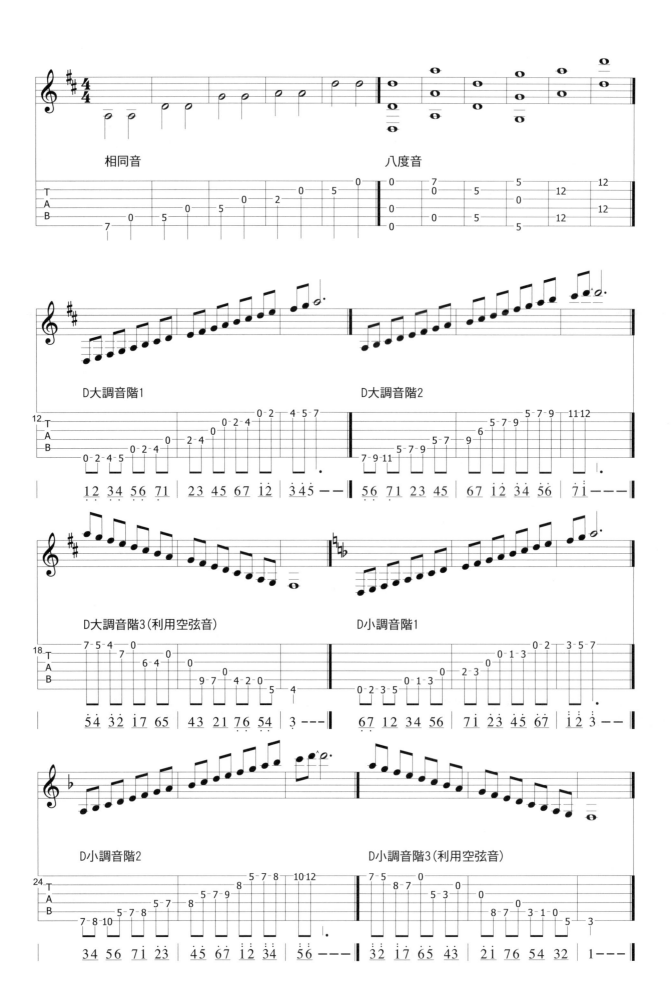

198

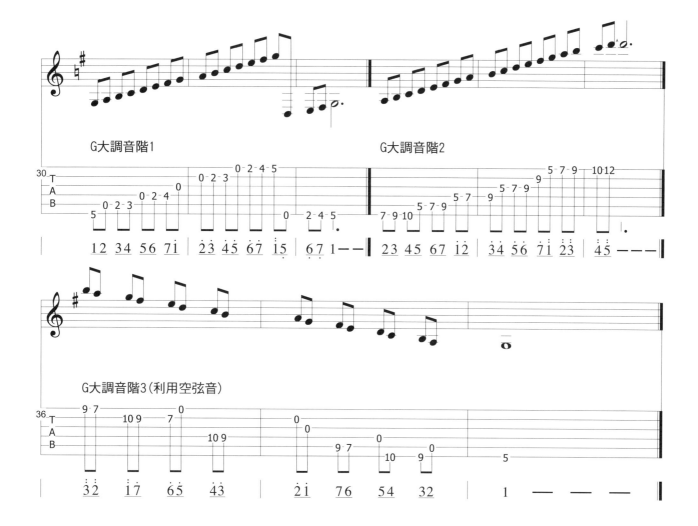

G大調音階1

G大調音階2

G大調音階3(利用空弦音)

DADGAD作品參考表

演奏者	作品	專輯
Pierre Bensusan	Around The Day In 80 Days	Wu Wei
William Ackerman	The Moment	Imaginary Roads
Kotaro Oshio	Wing You Are The Hero	Be Happy
Laurence Juber	Pass The Buck	LJ
Michael Hedges	Ragamuffin	Aerial Boundaries
Doyle Dykes	The Great Roundup	Fingerstyle Guitar
Andy Mckee	Drifting	Dancing Strings
Alex DeGrassi	Mirage	Collection
Peppino D'Agostino	Beyond The Dunes	Close To The Heart

D大調音階

D小調音階（Dm）

D小調五聲音階

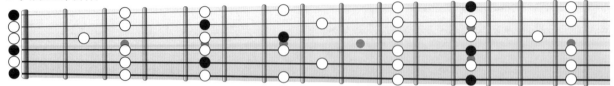

12th

DADGAD 更多常用的和弦圖表

Dmajor Emajor Gmajor Dminor Dminor

Fminor Aminor C7th C7th D7th

D7th E7th G7th Cmaj7 Dmaj7

Emaj7 Emaj7 Cmin7 Dmin7 Dmin7

Fmin7 Amin7 Dsus4 Gsus4 D7sus4

Cmin6 Dmin6 Dmin6 Dminth Dminth

　　調弦法的排列組合有非常多種，不太可能將全部調弦法熟練，所以除了標準調弦法之外，再另外熟悉一種調弦法，是一般人比較可能做到的情況。在此就介紹本人經常使用的「DADGAD調弦法」，希望讓大家發現DADGAD的美感。你也可以探索更DADGAD彈法，應用在自己的歌曲裡面。

範例**13-1**

用調弦法來表達C調的和弦進行。通常C和弦會變成有帶一些和弦外音，例如Cadd9，如此一來就可以簡單的按法，彈出和標準調弦不同風味的和弦。Am就會變成Am11，各種的和弦外音讓音樂變得有更特殊的味道，但和弦按法並不困難。這就是調弦法好玩之處。因為經常出現第一弦空弦音D和第二弦空弦音A，所以整個和弦進行會讓D音和A音不斷出現。

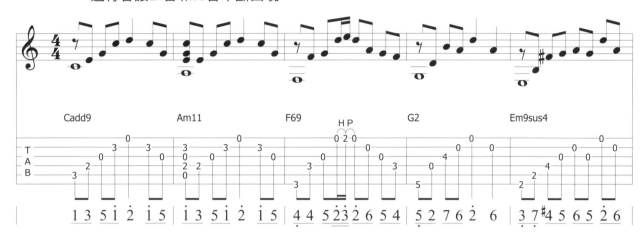

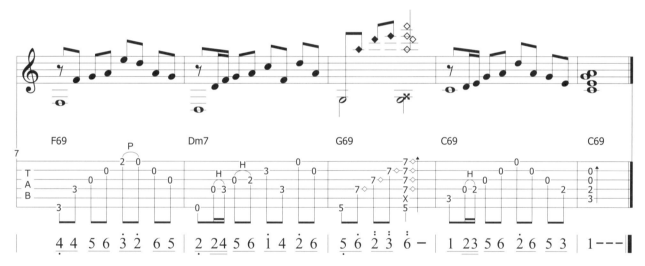

範例**13-2**

仍然是C調的和弦進行，加入一些DADGAD的搥勾音，小節數更長，並加入泛音。

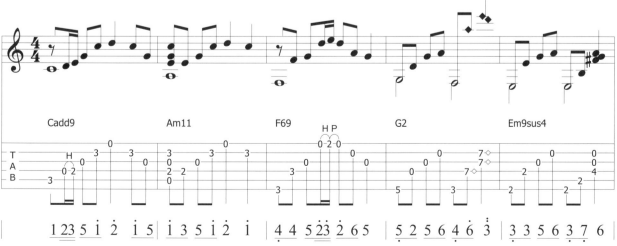

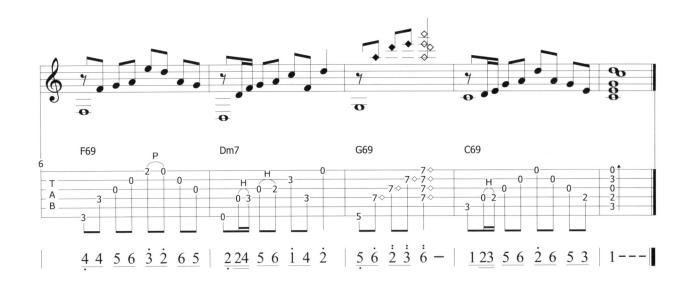

DADGAD 調弦法在演奏 Dm 調時也相當好用且精彩，六根空弦刷下去就是一個 Dsus4 和弦，很好聽。搭配第十二格的泛音，演奏分解和弦，在 Em7 有一個八度音的根音滑音，因為 DADGAD 調弦法的第四弦、第六弦都是同一個音，所以做出八度音的根音效果，可以加強低音，比標準調弦法更容易演奏八度音的根音。

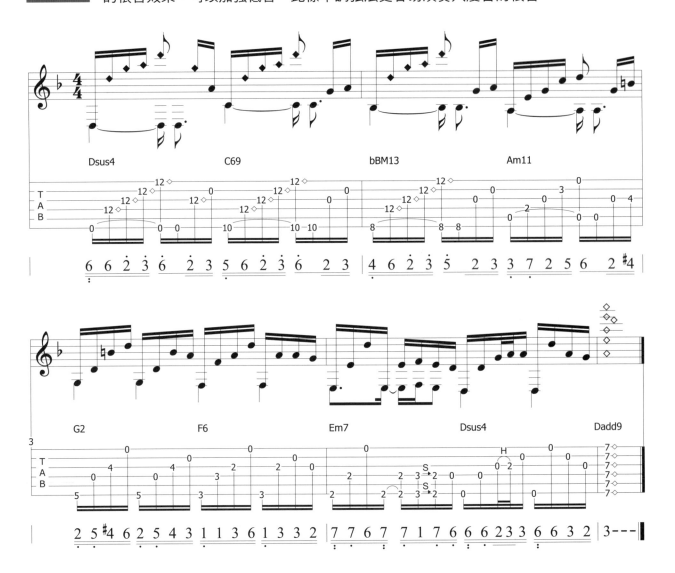

202

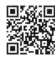

範例13-4　Dm調的和弦進行。

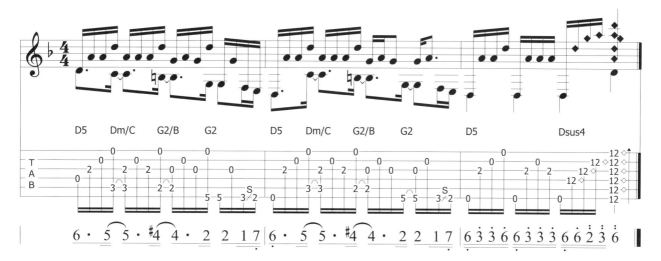

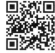

範例13-5　G調的和弦進行，最後以泛音結束。第七排的泛音相當好用，大部分的和弦再加上第七格的泛音，彈起來都相當和諧、不衝突。

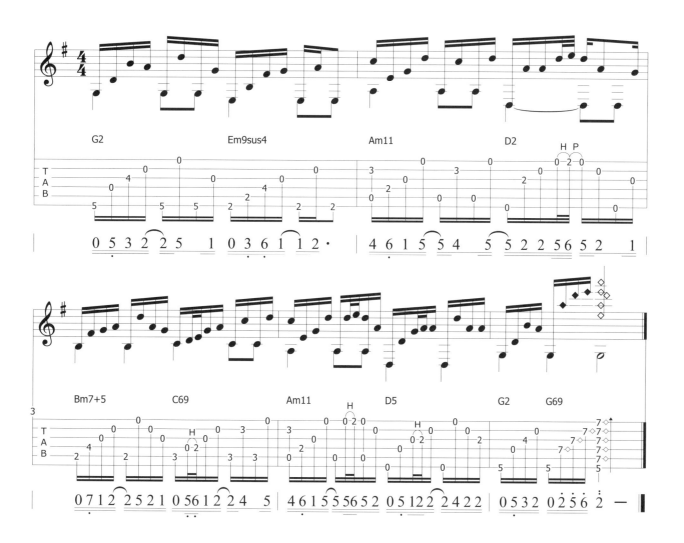

F調的和弦進行。如果用標準調弦法來彈F調，是一件非常困難的事，但使用DADGAD調弦來彈奏F調，卻是相當簡單容易。所以善用調弦法，能夠彈吉他變得更簡單又更好聽。以後遇到困難的F調，不妨用DADGAD調弦法試試看。

範例13-6

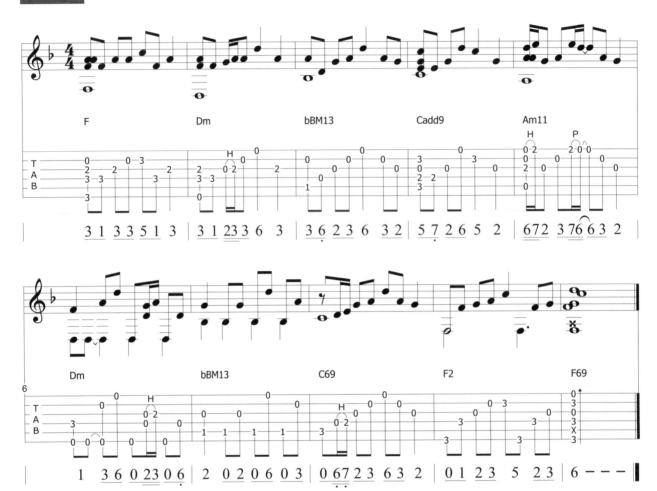

範例13-7　D調的和弦進行。

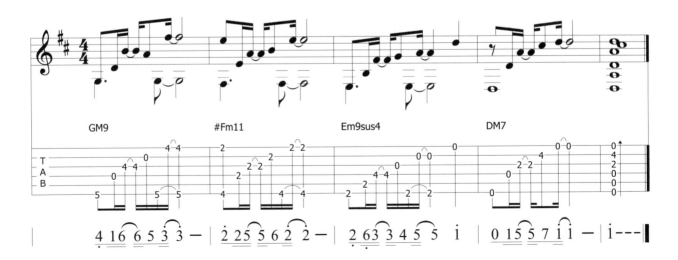

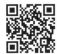

範例**13-8**　用Attack Mute加DADGAD調弦的手法來進行演奏，用在D調的快歌相當合適。

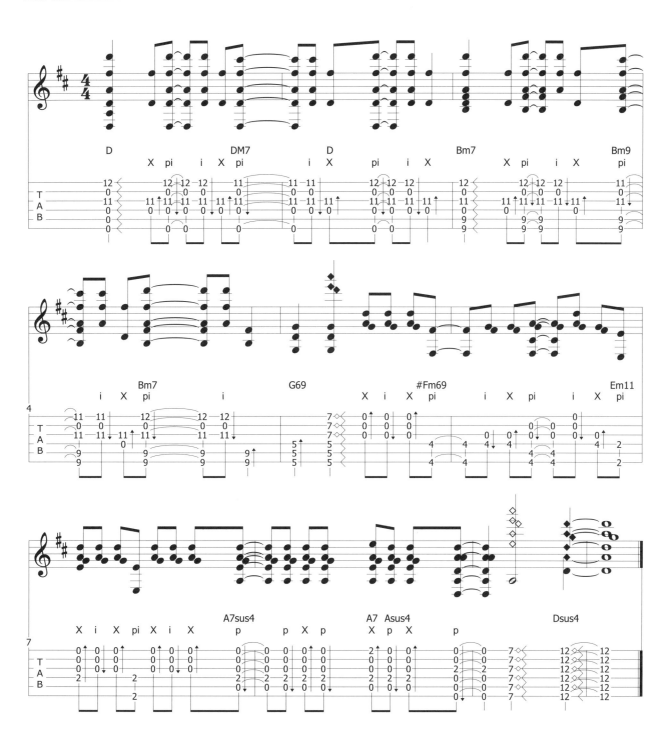

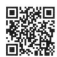

範例**13-9**　此範例沒有附譜例，用意是留作業讓同學們自我練習，試試看是否能夠自行看影片學會抓歌彈奏。

範例 **13-10**　　D調的和弦進行。

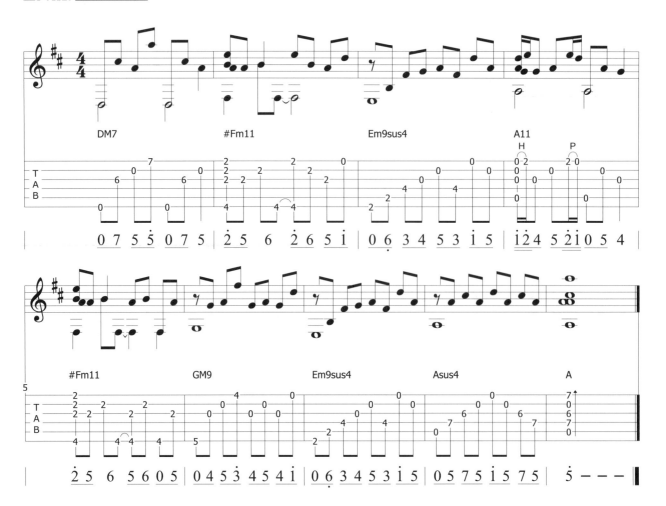

範例 **13-11**

DADGAD 調弦的特性是在第5格、第7格、第12格整排刷下去，都有很漂亮的泛音。將第四、五、六弦整排按下，就是一個五度音的Power Chord，只要一根手指按下四、五、六弦即可做到，例如直接刷空弦四、五、六弦，就是和弦D5。Power Chord 進行可以拿來彈奏搖滾曲，請參考本例。搭配Power Chord加刷弦、泛音，就是一段很棒的搖滾和弦進行。

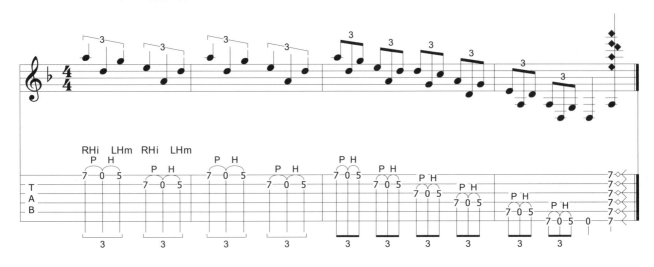

RHi＝Right Hand index（右手食指）　LHm=Left hand middle（左手中指）

範例**13-12**　右手點弦搭配左手點弦，然後快速將每根弦彈奏完，最後再加一個刷泛音，就
是一段簡單又好用的炫技，只是重複性的動作，而表演的效果也相當不錯。

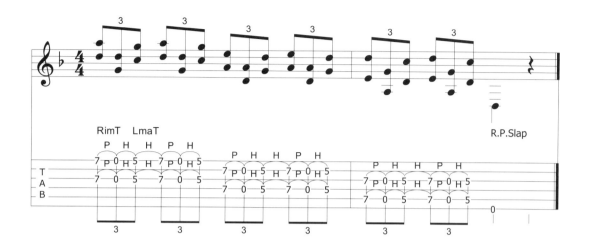

RimT＝Right im Tapping（右手的食指、中指點弦）

範例**13-13**　右手加左手點弦，各用兩隻手指，效果較上個範例更強，炫技的效果更為飽滿。

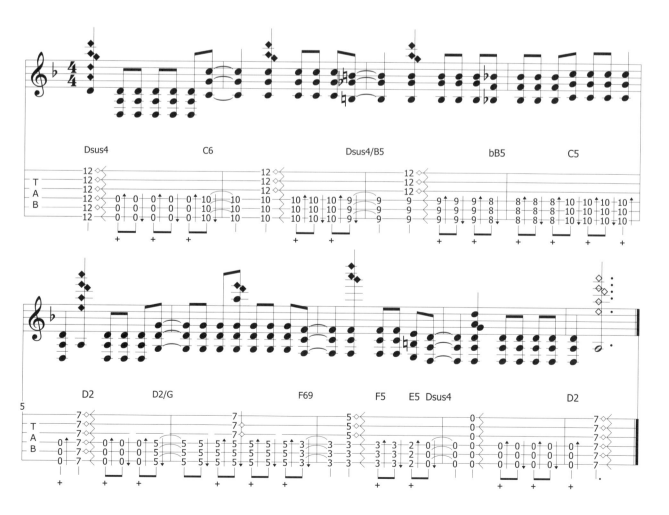

DADGBE（Drop D Tuning）

如果你過去沒有玩過調弦法，DADGBE 是一個可以嘗試開始的不錯選擇。因為它和標準調弦法只差第六弦調降全音到D。

因為第六弦為D，所以會使D和弦聽起來更飽滿，所以大部分使用這個調弦法的時機還是D大調和D小調，然而此調弦法用在G調或A調也相當不錯。

這個調弦法的方便之處是，不會影響到原本彈奏前五根高音弦的習慣，而想要彈奏的第六弦Bass音，只要比原來提高兩格彈奏即可。

使用這個調弦法的有指彈演奏家太多了，有Leo Kottke，Ry Cooder 等等，流行歌手則有James Taylor、John Denver、Pearl Jam的〈Garden〉、the Beatles的〈Dear Prudence〉等等。古典吉他曲最常使用的調弦法也是Drop D，例如〈鳩羅曲〉、〈Sunburst〉。

DADGBE常用和弦圖表

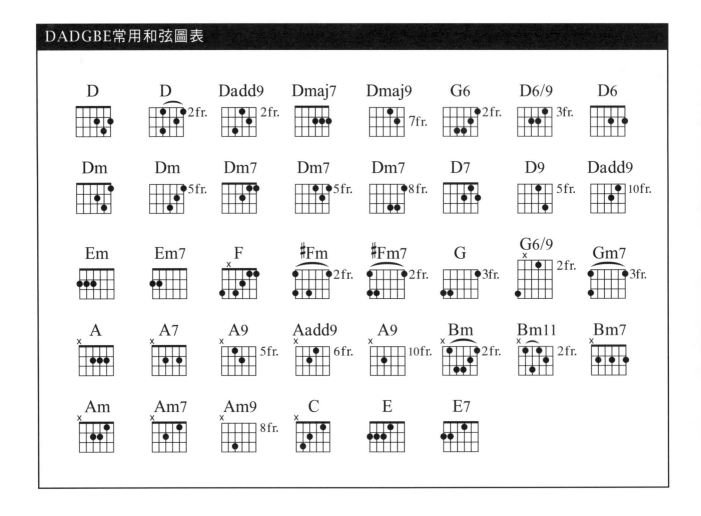

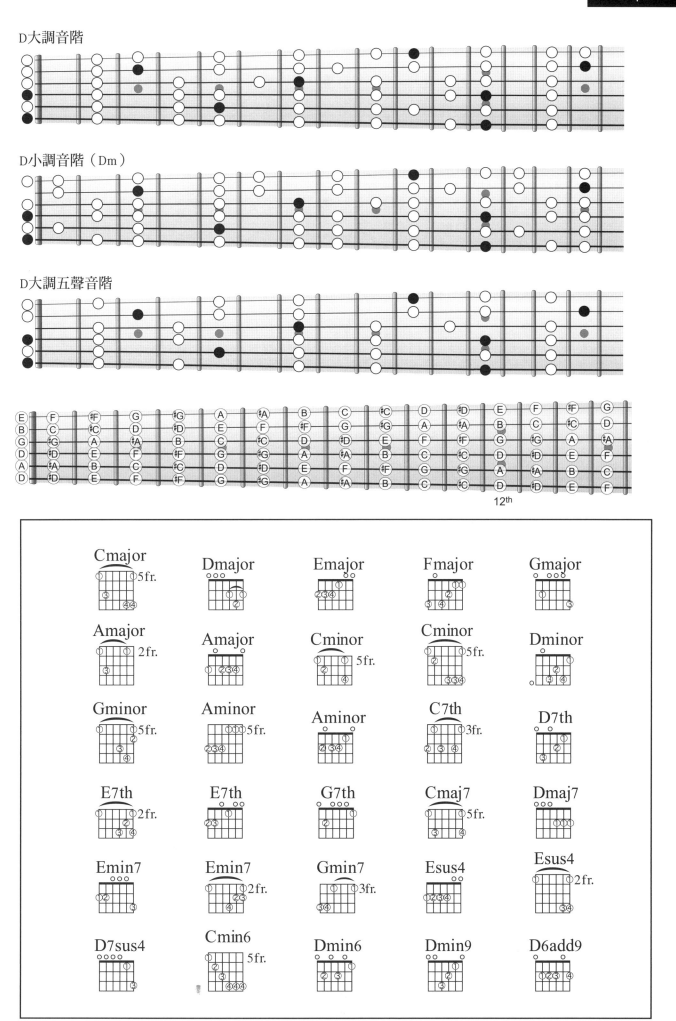

CGCGCE（Open C）音階與和弦表

C大調音階

c小調音階（Cm）

G大調音階

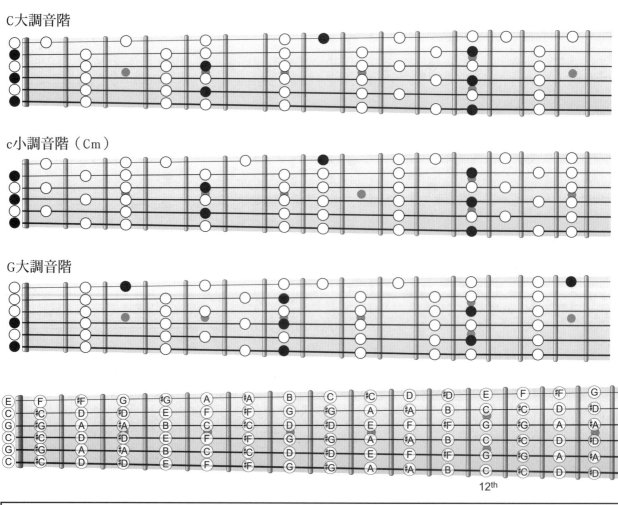

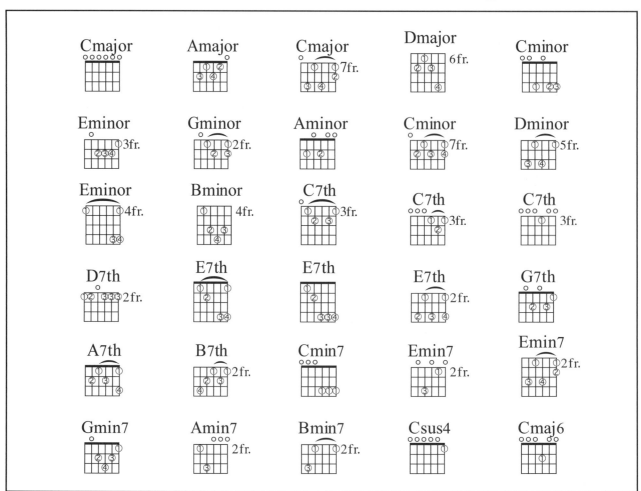

DADF#AD（Open D）

D大調音階

D小調音階（Dm）

D大調五聲音階

12th

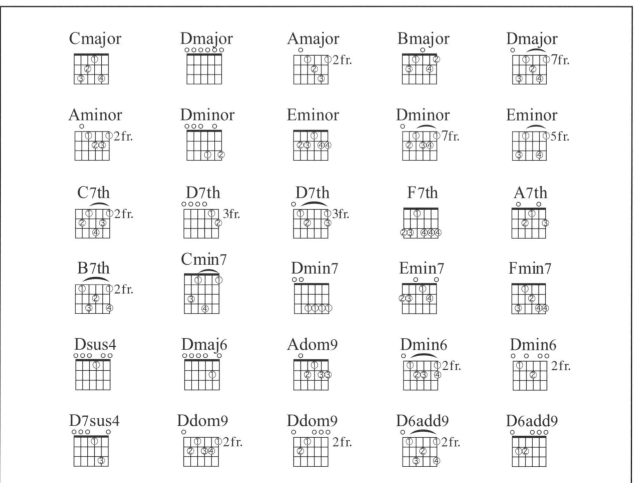

Cmajor	Dmajor	Amajor	Bmajor	Dmajor
Aminor	Dminor	Eminor	Dminor	Eminor
C7th	D7th	D7th	F7th	A7th
B7th	Cmin7	Dmin7	Emin7	Fmin7
Dsus4	Dmaj6	Adom9	Dmin6	Dmin6
D7sus4	Ddom9	Ddom9	D6add9	D6add9

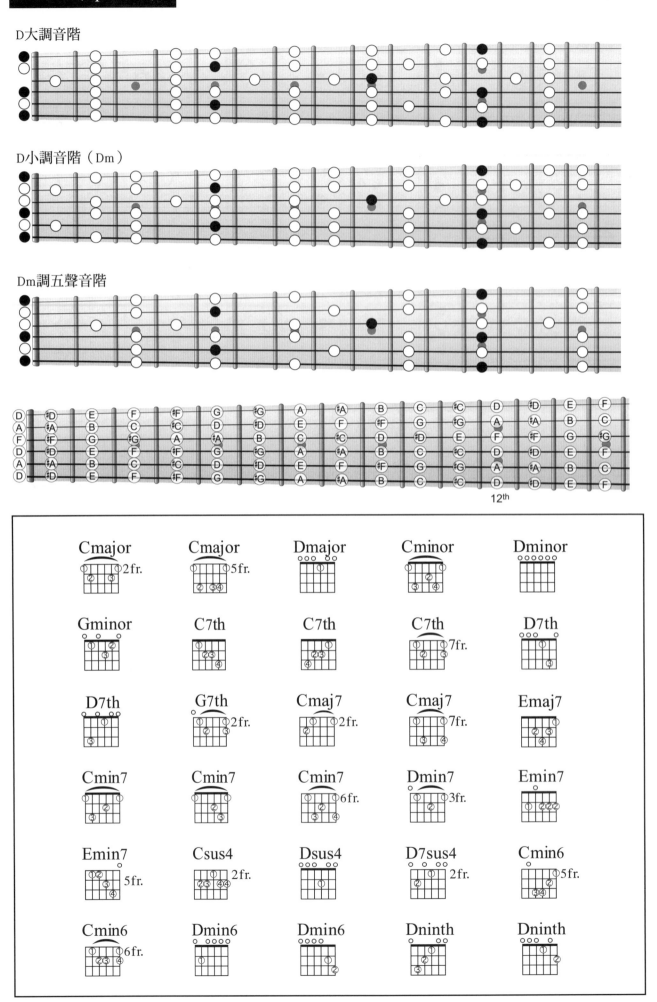

DGDGBD(Open G)

G大調音階

G小調音階（Gm）

C大調音階

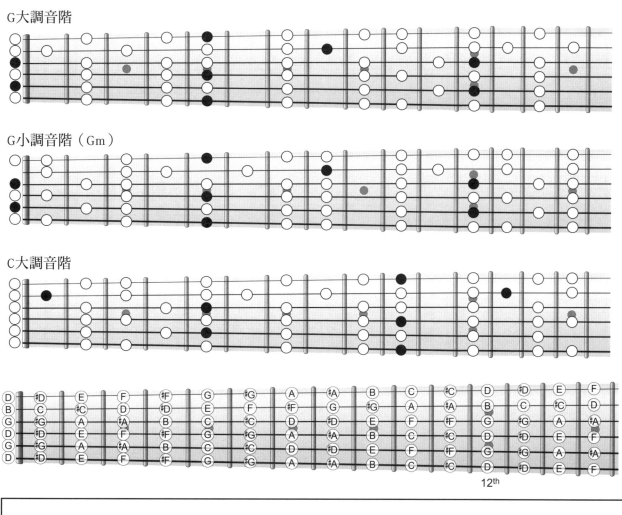

12th

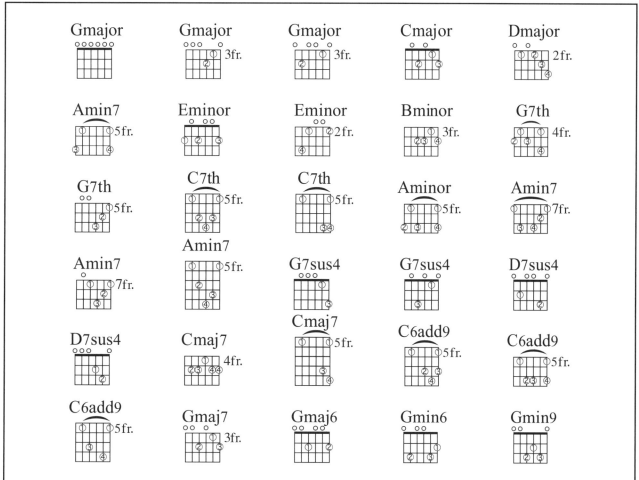

DGDGCD(Gsus4)

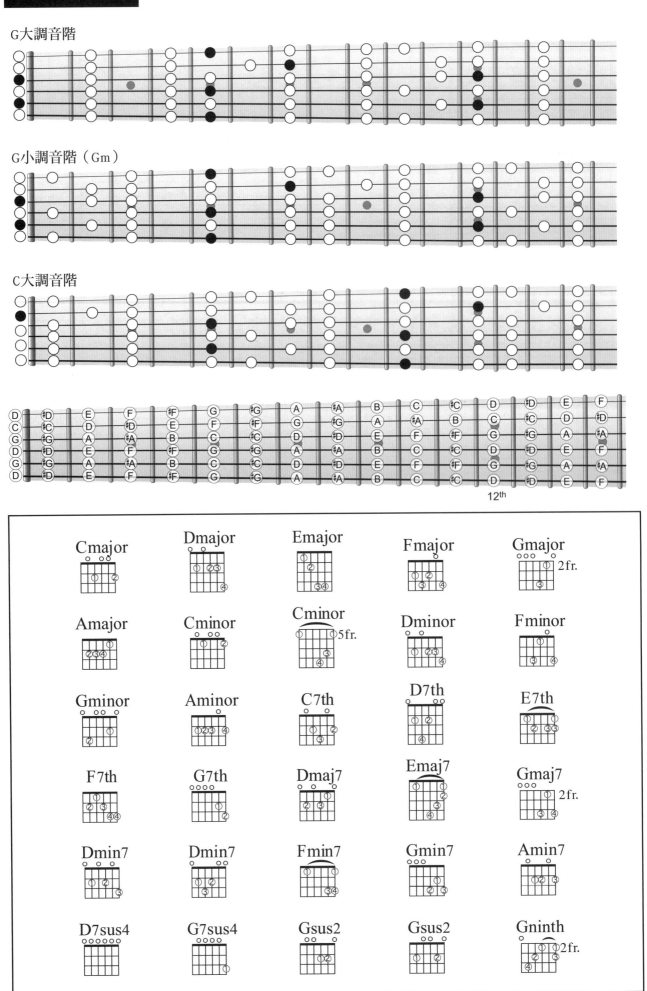

G大調音階

G小調音階（Gm）

C大調音階

12th

Cmajor　Dmajor　Emajor　Fmajor　Gmajor

Amajor　Cminor　Cminor 5fr.　Dminor　Fminor

Gminor　Aminor　C7th　D7th　E7th

F7th　G7th　Dmaj7　Emaj7　Gmaj7

Dmin7　Dmin7　Fmin7　Gmin7　Amin7

D7sus4　G7sus4　Gsus2　Gsus2　Gninth

DGDGB♭D(Open Gm)

G大調音階

G小調音階（Gm）

D大調音階

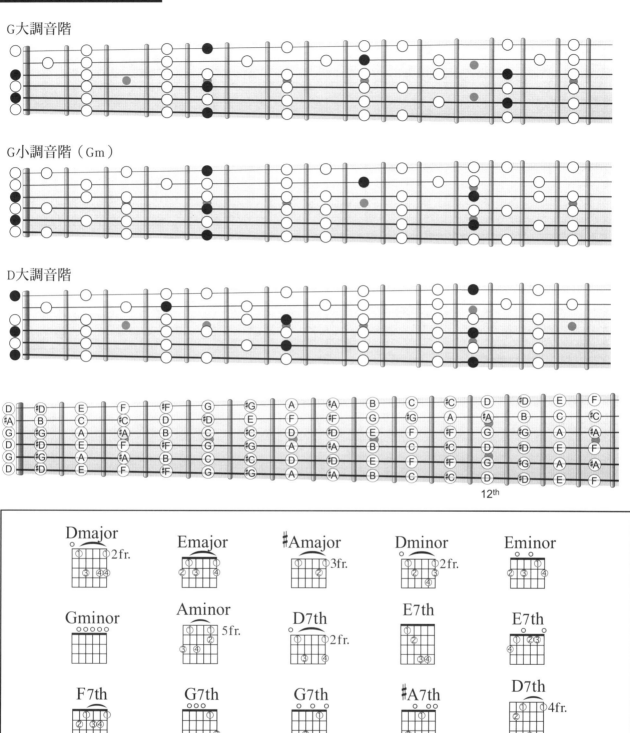

12th

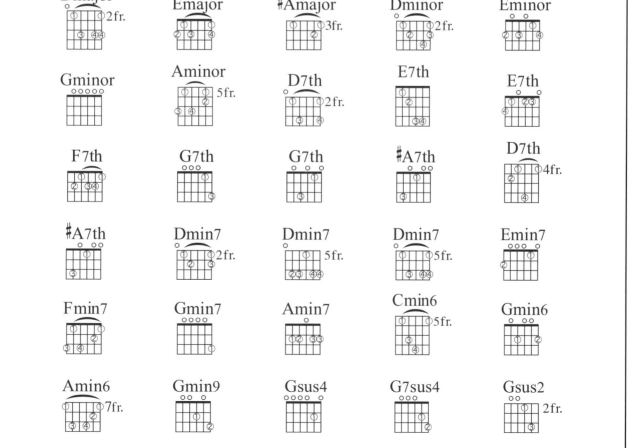

215

E A C♯ E C♯ E

A大調音階

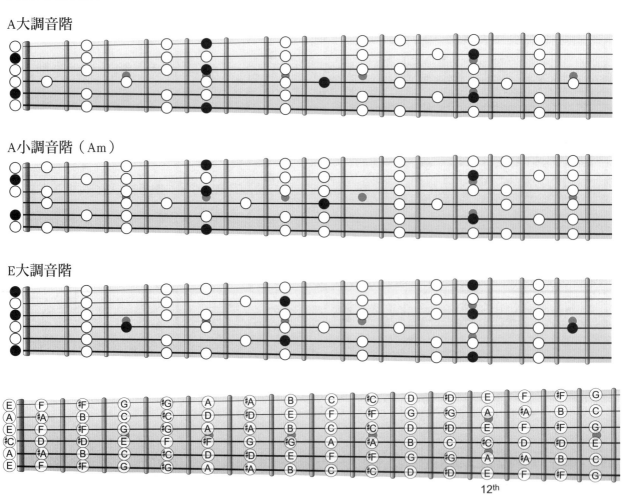

A小調音階（Am）

E大調音階

12th

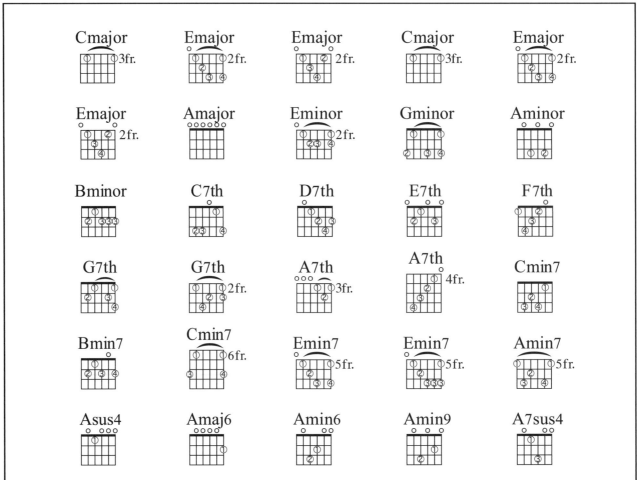

Cmajor Emajor Emajor Cmajor Emajor

Emajor Amajor Eminor Gminor Aminor

Bminor C7th D7th E7th F7th

G7th G7th A7th A7th Cmin7

Bmin7 Cmin7 Emin7 Emin7 Amin7

Asus4 Amaj6 Amin6 Amin9 A7sus4

216

其他特殊調弦法（其他樂器）

斑鳩 Banjo Tunings	G Tuning G Minor G Modal Open C Open C Minor Old - Time C D Tuning	X G D G B D X G D G B D X G D G C D X G C G C E X G C G C E X G C G C D X A D F A D X F D F A D
曼陀林	Mandolin	X G D A E X
琵琶	Pipa	X X A D E A
烏克麗麗	Ukulele	X X D G B E X X A D F B X X G C E A

chapter 14
第十四章　常見Q&A

音感及抓歌訓練

在數年來的吉他教學過程中，最常被問到的問題就是：如何訓練音感？如何抓歌？

事實上音感的建立並非一蹴可及的，記得筆者剛開始學習吉他時，聽著流行歌曲，也只能抓出大部分的和弦，對於詳細的和弦內音，也是抓不太出來。一首歌要抓半天甚至一天以上，並將錄音帶不斷重複倒帶了數百次。筆者在此介紹幾個常用的抓歌方式，提供大家作參考：

（1）早期筆者抓歌的方式，是用一般的音響（有CD及Tape裝置）將CD歌曲轉錄成Tape，再去一般販賣手提音響店買「語言學習機」（價格約NT.2000元以內），外型如一般的手提音響。這樣的「語言學習機」能夠在內部自動轉化成微電腦數位記憶資料，將一段10秒鐘的音樂不斷重複播放，且不傷及原Tape。於是您就可以不斷地重複聽取某一段和弦或旋律進行，再自行用吉他彈奏去「比對」。這樣可以省去不斷重複倒帶對機器及Tape的損害，也可以節省反覆倒帶操作的時間。

（2）現在的方式則進化成用錄音軟體（筆者是使用編曲錄音軟體Cubase或Nuendo軟體），其中在功能部分有一項叫做「Time Strech」。這個「Time Strech」功能可以將原音樂（Wave檔）其中某段拉長或縮短，並且音準不變，這樣的好處是若有速度很快的Solo部分，可以將它變得很慢地播放，就可以詳細地聽出每一個音。另外一個功能叫做「Pitch Shift」，可以將原音樂作升降調轉換，所以您可以將某段音樂轉換成C調，再彈奏吉他對照，相信一定能很快抓出來。另外Cubase其中有個功能叫做Loop，只要選取其中某段波形，即可重複播放，所以非常方便。使用這樣的軟體，您需要把原CD音樂放入電腦，再選取錄音軟體內的「匯入」功能將其轉換成Wav或Mp3檔，才能進行上述動作。

（3）最不花錢的方式，就是使用一般PC的Windows Media Player，土法煉鋼地用滑鼠「倒帶」。筆者不建議用一般的CD音響抓歌，因為電腦上可以看見整段音樂的長度，可以隨意跳到任何部分開始，如果用CD音響的話，很容易不小心按到整段音樂的「開始」部分，全曲重新倒帶，非常麻煩。

（4）最近有套新的軟體相當流行，名為「Transcribe」，可以選取Mp3當中某段音樂，重複播放，任何調Key、變速，並且分析當中的組成音，顯示在螢幕下的頻譜儀當中，波形較高的即為組成音，相信此軟體可以終結所有抓歌者的頭痛問題！不妨上網Download試用版，來嘗試玩玩看。

一般情況，如果您只懂C、Am、Dm、G四和弦，那您只能抓出簡單只有四和弦的歌曲，但是如果練過更多的和弦、Solo，相對地能聽出的範圍就更大，就能抓出和你「彈奏能力相當」的歌曲。所以音感的進步，和彈吉他的功力絕對是成非常大的正比。因此，如果您的抓歌能力不強，更應該多練各種音樂類型的吉他譜，讓自己的聽覺寬度增加，才能聽出技巧更高的吉他譜。

Q1　要怎麼編曲？

Ans.　在空拍處加入插音或Bass音，在少的地方彈多，在多的地方彈少，在單調處加入和聲，再來模仿他人曲風和手法也是好方法。

Q2　古典吉他的歌曲是否可以用鋼弦演奏？

Ans.　站在指彈吉他的角度，任何嘗試都可以，只要好聽都可。當然你要判斷用鋼弦彈之後，自己是否喜歡，或者是否容易詮釋，例如古典吉他的顫音手法，用鋼弦來演奏則較為困難。

Q3　五線譜的低音常常用延長線連起低音的，六線譜的低音則不用延長線連起低音的吧？因為吉他是彈撥樂器，聲音很難延長，樂譜延長連接低音的那樣記法，有什麼區別嗎？

Ans.　六線譜的低音也有用延長線連起低音的記法，不過有時為了美觀或閱讀方便，有時並不加入延長線，但還是要記得Bass音要持續就對了。哪些Bass音要延續或切斷，必須自己判斷。

Q4　對於樂譜上很複雜的節拍，一般非專業的吉他愛好者應該怎麼去掌握好節拍？因為我們畢竟沒有受過視聽練耳的訓練。複雜的節拍，一般的人都掌握不好？是不是要把節拍擴大一倍那樣來讓它簡化？

Ans.　沒錯，你可以把速度放很慢，然後對節拍器練習，然後再慢慢加快，並且錄音，聽聽自己錄的是否有對準節拍（Click）。

Q5　用腳打拍子，是好習慣嗎？

Ans.　用節拍器一定是最準的，至於腳應該還是會比較不準。不過用腳打拍子，仍然有一定的輔助功能，如果現場沒有攜帶節拍器，只好用腳踩拍子了。

Q6　請問大拇指指套演奏空弦低音弦的時候。怎麼止音呢？會不會有沙沙的刮弦聲音嗎？

Ans.　用右手掌其他的部分消音，例如手掌根部，或用左手任何一根手指去消音，就不會有雜音了，基本上和電吉他消音的原理是一樣的。

Q7　是不是鋼弦指彈要帶上拇指套才能讓發出的高低音色達到和諧的標準？您右手ima是用指甲演奏的嗎？

Ans.　我有些曲子也不用指套，基本上用不用指套應該是根據曲風或是個人的喜好，例如 Kotaro Oshio、Andy Mckee 都沒用指套，而我右手ima演奏時則是指甲和肉聲都有。

Q8　我的手好小，彈古典吉他的時候覺得指板太寬了。有時候真的懷疑自己是不是適合彈吉他？

Ans.　你可以換小一點的吉他就可以改善。

Q9　非古典姿勢對左手的扭曲感您有嗎？如果感覺音符比較密集的時候，非古典姿勢很吃力。這個問題可以通過練習避免嗎？

Ans.　古典吉他的姿勢有其好處和優點，所以你也可以使用背帶，如此一來琴頸就會往上翹，也會比較接近古典的姿勢，彈奏也會較為方便。例如我本身演奏則是站著並使用背帶背著演奏，如此一來也不會彎腰駝背彈奏了。

219

Q10 有時練指彈時會遇到變化調弦法，而我以前練古典的，都是標準調弦法。以前練習的不同把位、不同指型的練習已經非常熟練，但若練習變化調弦法的話，我覺得又得重新練過不同把位的音階，特別是和弦，有專門這方面整理好的和弦圖嗎？謝謝！

Ans. 其實我也會遇到同樣的問題，我想每個吉他手遇到不同的調弦一樣都需要重練，所以唯一就是熟練和死背了。

Q11 有些曲子為何不編原調？

Ans. 因素很多，有的為了好彈，有的為了好聽。

Q12 要如何熟悉每個調在指板上的分佈（包括空弦）？

Ans. 請參考本書的第四章「音階練習」。將一首歌的主旋律，在吉他指版的十個位置上找出來，並且轉換12個調練習，一段樂句通常有120種左右練習，並常常更換歌曲練習，日子久了一定會很熟悉。

Q13 如果原曲中使用了移調夾來彈奏，聽得出來嗎？在編曲時該如何使用移調夾？

Ans. 通常是先判斷空弦音為何，在歌曲進行中，空弦音通常會是比較鬆且寬的聲音，仔細聽應該都可聽得出來，聽出空弦音後，再判斷是位於第幾格，通常就是Capo夾的格數。使用移調夾的時機很多，通常是為了升Key，或刻意想要高音的效果，有時雙吉他演奏時，另一把吉他也常常需要夾Capo，以配合另一把吉他，兩把作對位的演奏。

Q14 練習的時候經常遇到跨度大的和弦，幾乎無法彈奏。請問遇到這樣的和弦是不是只能選擇換譜練呢？

Ans. 你可以換小一點的吉他試試，應該就可以，等到熟練後，再換回原吉他。

Q15 右手大拇指如何作特別訓練？

Ans. 可以參考本書右手pi部分的練習。

Q16 如何把已經有的譜進行變奏，是保留和聲，把原來的三和弦直接變成擴展和弦嗎？也就是七、九、十一、十三、掛留、增減等色彩和弦嗎？順便加入經過音？改變節奏？加入附點？

Ans. 方法很多，你講的都可以。請參考本書「爵士曲風」章節。

Q17 當指甲長到一定長度的時候，撥弦的阻力會突然變大(我的指甲是扁而寬型的)，請問該如何修剪指甲？是否有規定的形狀？

Ans. 用很細的指甲刀或挫刀，基本上指甲並沒有規定的形狀，但是一定要圓滑，你必須自己試出理想的角度，每人的理想指甲形狀或多或少都有點不同。

Q18 「指甲」、「指肉」、「匹克」、「指甲＋匹克」、「指肉＋匹克」，以上5種彈奏方式能否點評一下優劣，你本身採用什麼方式？

Ans.　我通常是「指甲＋指肉」，指套、Pick 都使用，也練習 Pick＋手指 m、a 的演奏（鄉村吉他手法）。

Q19　在編曲的時候，什麼情況下要用特殊調弦呢？

Ans.　看情況，如果正常調弦彈不出來或想要有特殊味道時，都可以嘗試看看。

Q20　在抓歌的時候能找出根音，但和弦就找不出來了，請問要怎麼抓出正確的和弦？

Ans.　和弦不外乎就是三大家族系列（大、小、屬七）（請參考「爵士曲風」部分），就是不斷地試到正確為止。

Q21　學習鋼琴和鍵盤是否能加強我們的編曲能力？

Ans.　一定會有幫助的。

Q22　請給指彈琴友提一些學習、練習的建議。

Ans.　努力最重要，想辦法利用時間充電，不要讓自己太閒。不論是彈奏、觀念、擴大領域、學習新知、搜集樂譜和相關資料或跟人請益，都必須花精神和時間，不要間斷。

Q23　老師編的譜中，某幾個小節聽 CD 好像是用刷的，可是演奏譜的標記卻是用勾的，請問是印錯嗎？還是看個人的感覺、或是也可以這樣彈？

Ans.　其實有些地方你可以自己發揮，好聽就 OK，不一定要照我的譜，可以勾也可以刷。

Q24　請問您平均編一首曲子要花多久時間？因為自己有編編看，但結果並不是很理想，能否請給個方向？

Ans.　簡單的歌彈一次就編完了，難的歌從很早以前到現在則還編不出來。建議大家先從最簡單的歌開始編，例如一些兒歌、民謠，和弦只有四和弦的歌開始，再慢慢加以提昇。

Q25　關於「Slap」，是要怎麼擊弦呢？

Ans.　用大拇指邊敲邊刷，像 Bass 手彈 Slap 音的感覺。但是注意力要集中在要彈的低音。要用左手盡量把主旋律以外的音悶掉，就會突顯原來的主旋律音了。

Q26　吉它夾了 Capo 之後，音色會不會變差？

Ans.　音色會有改變，至於變不變差則見仁見智，但若夾太高會缺乏 Bass 音，所以最好不要夾太高，除非故意安排或是當雙吉他搭配時可以用 Capo 做出高音部。

Q27　如何用 Capo 去找調？

Ans.　使用 Capo 抓調的方法是，你可以先聽出這首歌的 Do，再找出 Do 在第幾格，確定是哪個調後再夾 Capo。另外，網路上有些播放音樂軟體，可以調速度，調 Key，也是抓歌必備工具，可以善用，你可以把速度放慢，然後把所有歌曲都變成 C 調，再抓，一定會比較容易了。

Q28 如何沒有指甲而能彈出很亮的聲音？除了繭的關係，撥弦的角度有關嗎？還是力氣要要很大呢？我本來是有留指甲，可是為了點弦就把指甲都剪了，但我發覺聲音差異很大。

Ans. 基本上應該要留「一點點」指甲。撥弦的角度盡可能用指甲和肉同時觸弦較好。但你可以有自己獨特的觸弦和角度，也可以發展自己的特色。

Q29 請問譜上下刷弦處在旁邊加個B是什麼意思？

Ans. 基本上那個B可以把它去掉，就是Brush刷的意思。

Q30 在Slap的時候用姆指的哪個部份去「敲」那根弦呢？

Ans. 用拇指的左側，快速甩動，但要放鬆才行。

Q31 如何編曲？請問您是因為曲子彈多了，靠的是手指與聽力的經驗值的記憶，即興出獨奏曲，還是用Tab，先將旋律記在Tab上面，然後在原先有旋律的Tab加上伴奏，完成後再一起彈出來(彈奏中再修一修)的呢？

Ans. 我在錄音前只有在Tab上寫下主旋律和Bass音，然後錄音時即興，錄完後才聽自己的錄音，抓下完整的Tab，所以應該是兩者綜合。但是若遇到很困難或者使用調弦法的歌曲，我就會先把完整的Tab寫下來。

Q32 彈整首歌都是指法的歌曲時，要如何才比較容易把譜記起來？

Ans. 不斷練習，直到背起來為止。

Q33 Bottleneck小鐵管有可能用在演奏曲上嗎？效果如何？

Ans. 國外有位鄉村吉他演奏家Leo Kottke在這方面還蠻厲害的，請參考。

Q34 在C調曲子裡，常遇到彈奏F和弦，並要同時彈奏一個比中央Do高八度的Do，不知怎樣編配才能好聽和順手？

Ans. 第八把位有個封閉的F和弦，第一弦第八格就有Do音。

Q35 一直苦於練不好拍泛音，例如拍第12格234弦，拍了以後，也無法得知是否真的拍到了那3弦？

Ans. 其實只要有明顯泛音出現就好，至於要每一根都要完全出現泛音是不太容易，所以大概效果到了就好了。

Q36 用中指跟用食指在拍泛音上面有什麼差別嗎？

Ans. 應該沒什麼差，不過對我來說中指稍微更有力一點，效果也比較好，感覺上拍泛音比較容易。有些人則習慣用食指拍泛音。

Q37 請解釋一下單音格的拍泛音？

Ans. 單音格的拍泛音則是日本的押尾光太郎用比較多，通常是用右手的i、m，交替拍弦，這樣比較清楚且容易，其實大概拍到就好了，難免會碰到別的弦，只要不要有太難聽的雜音就好。

附錄

古典吉他入門練習曲

此章節提供指彈吉他更紮實的基本訓練，你可以用鋼弦吉他來練習以下範例，練習古典吉他的曲子會幫助我們的基礎更穩固。

我們也將五線譜轉成六線譜，方便琴友練習，彈奏姿勢也不需像古典吉他如此嚴謹，你可以使用指套或pick演奏，這樣才能學習古人的經驗，開創新的格局。

但最好還是能學習看五線譜彈奏，畢竟能看懂五線譜對自己的能力加強是百利而無一害的。

Andantino

♩=72

Joseph Kuffner

Waltz

♩=112

Dionisio Aguado

Andantino

♩=84

Matteo Carcassi

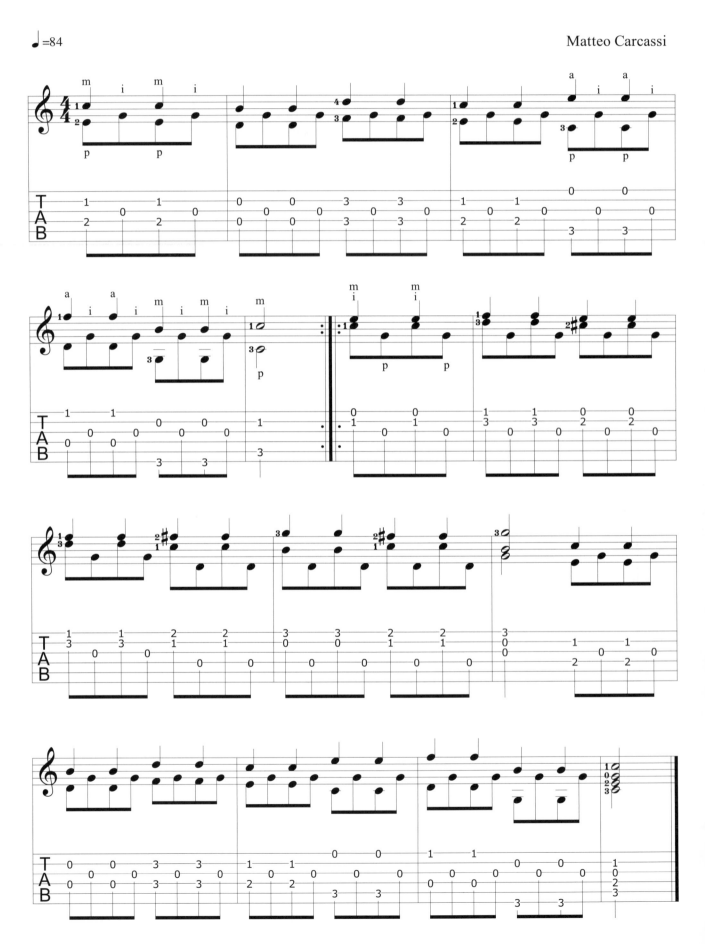

Waltz

♩.=72

Fernando Carulli

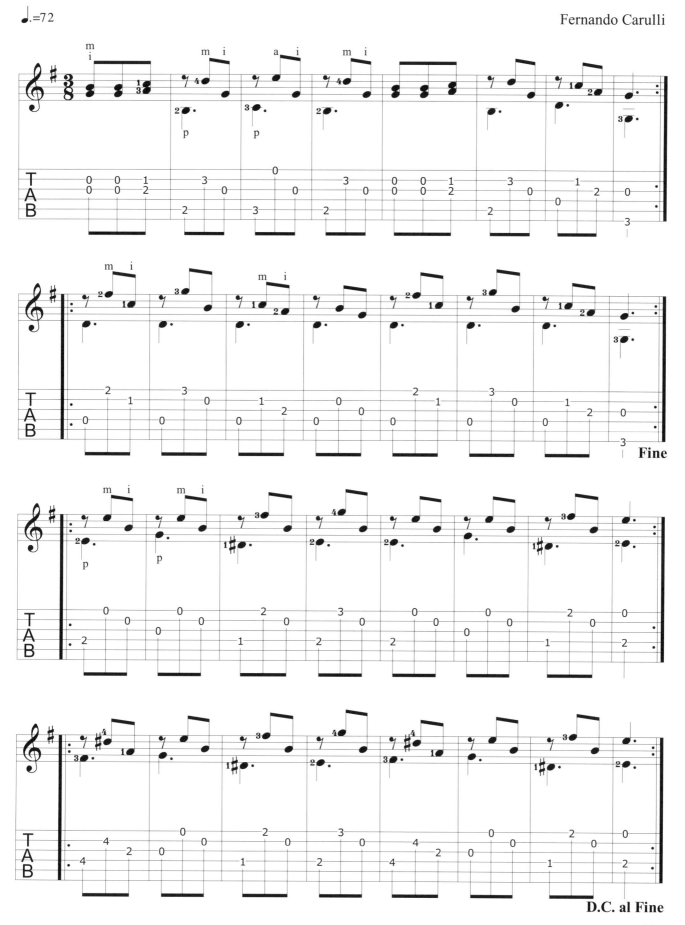

D.C. al Fine

Study

♩=92

Fernando Carulli

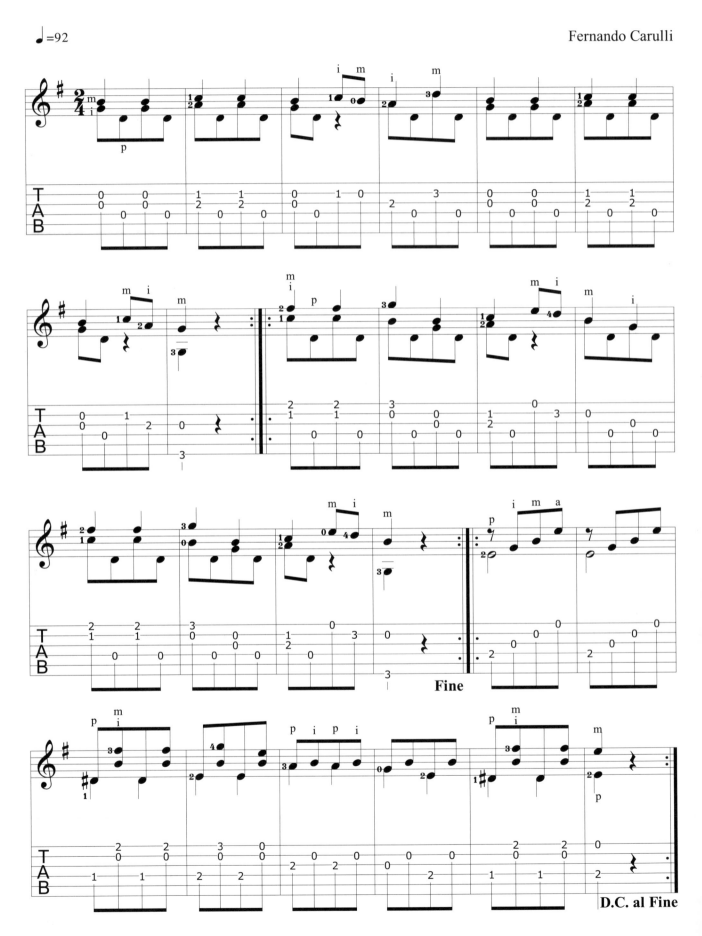

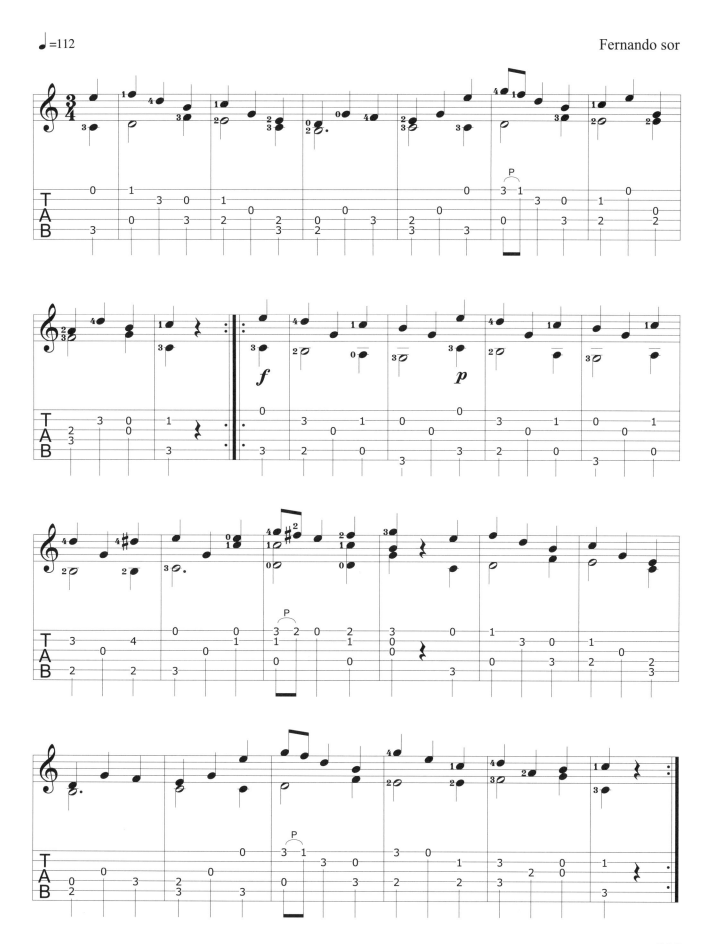

Andantino

♩=112

Fernando sor

Nonesuch

♩=76

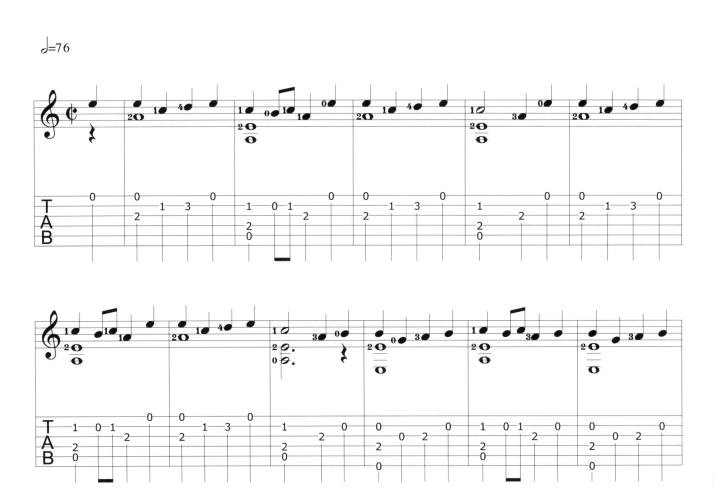

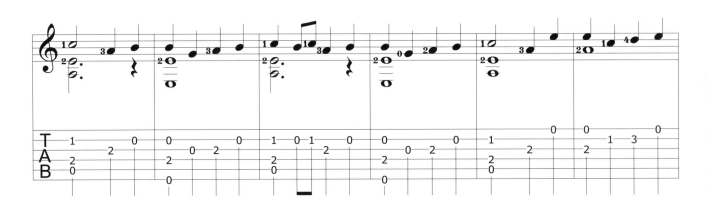

Waltz

♩=126

Ferdinando Carulli

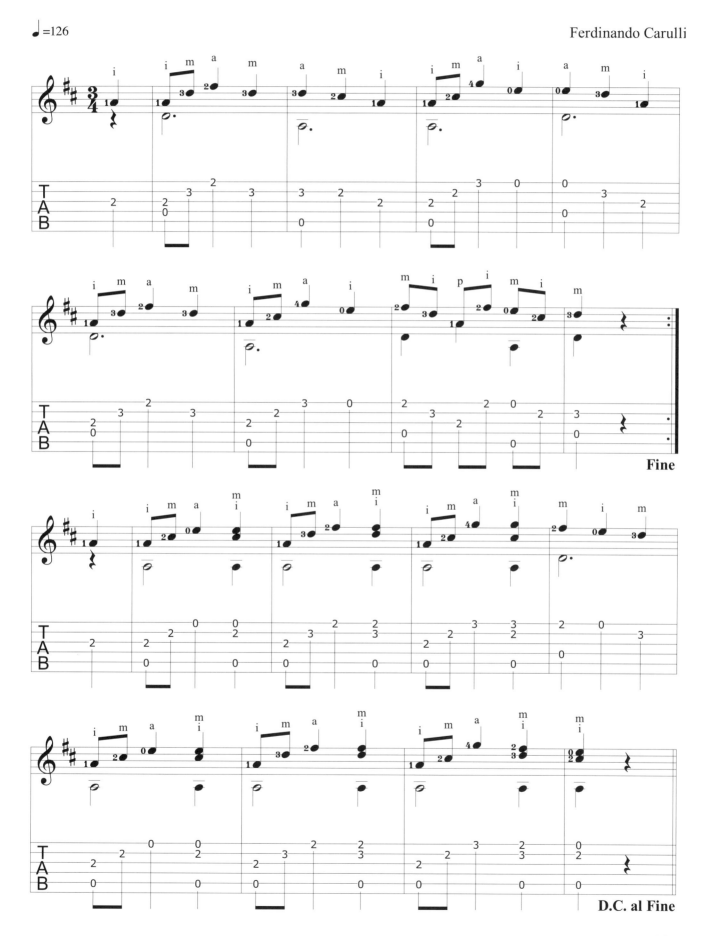

Study

♩.=72 Fernando Sor

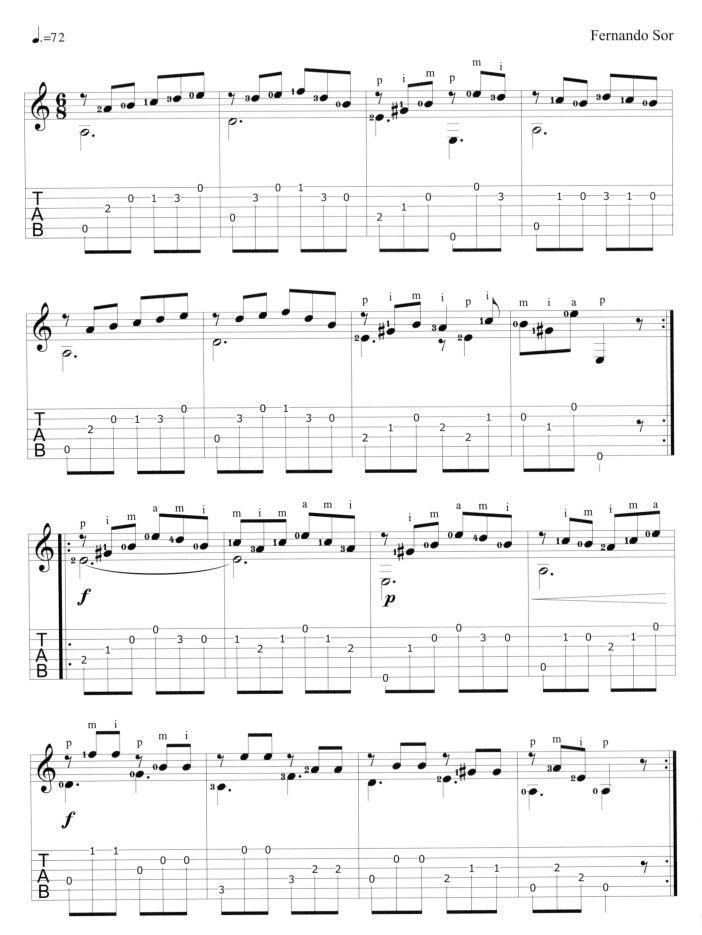

Minuet

♩=108

Johann Krieger

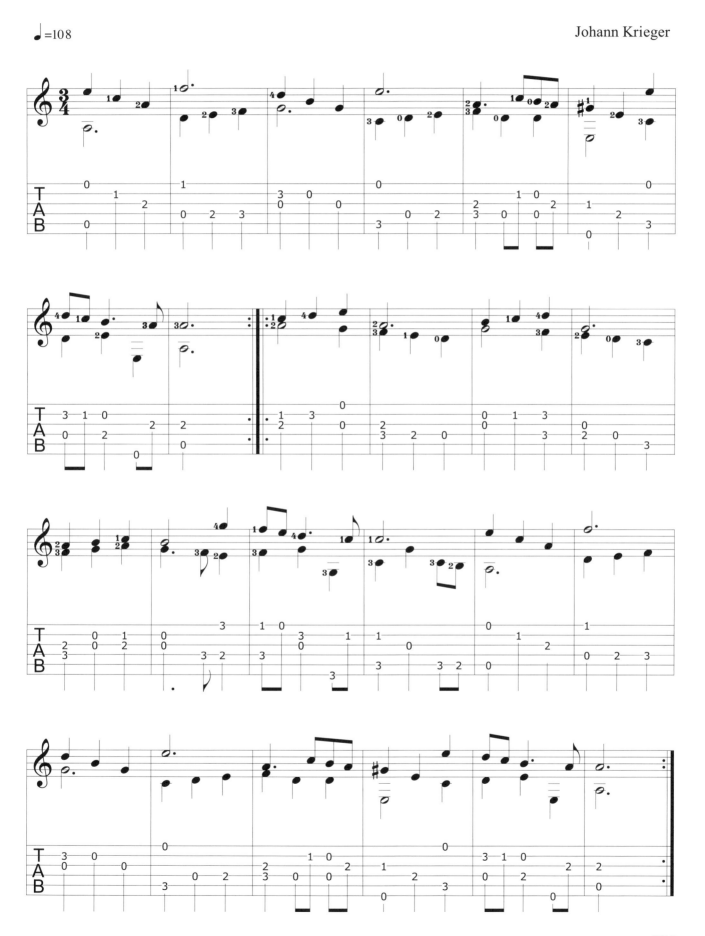

Moderato

♩=76

Fernando sor

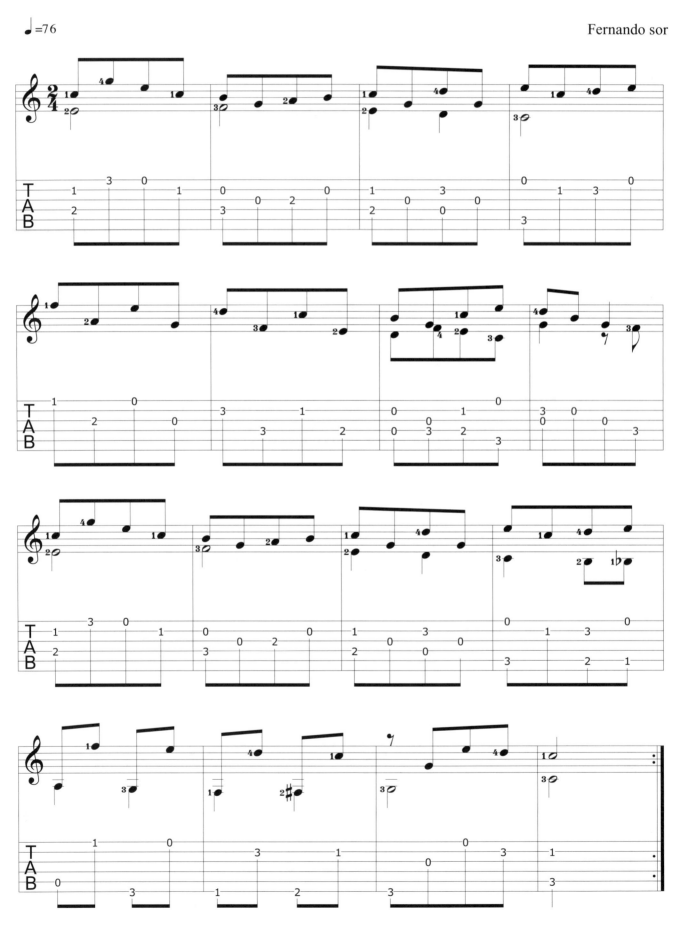

Allegretto

♩=112

Fernando sor

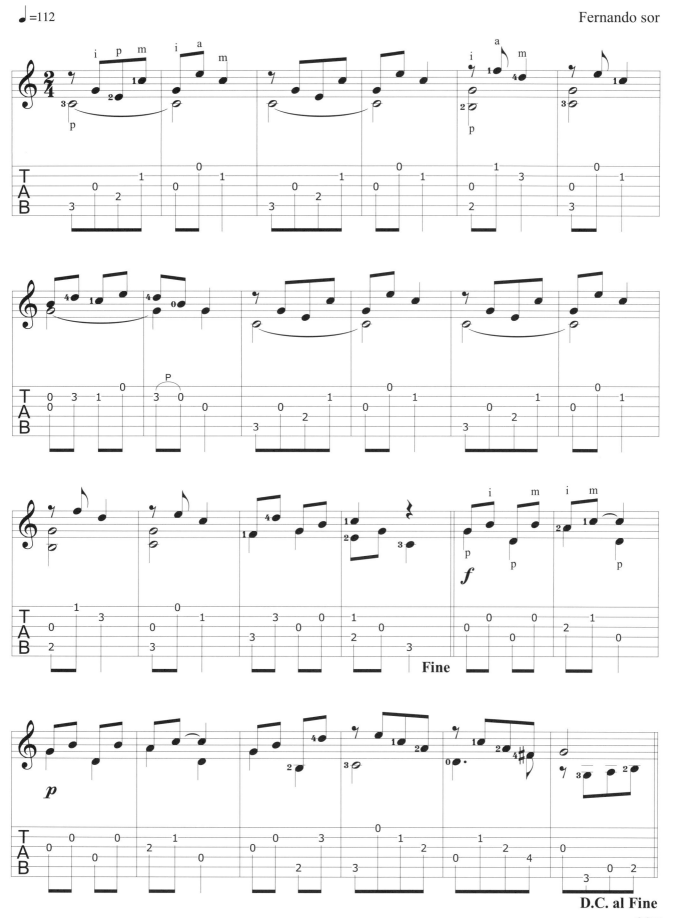

Fine

D.C. al Fine

Espanoleto

♩=126

Gaspar Sanz

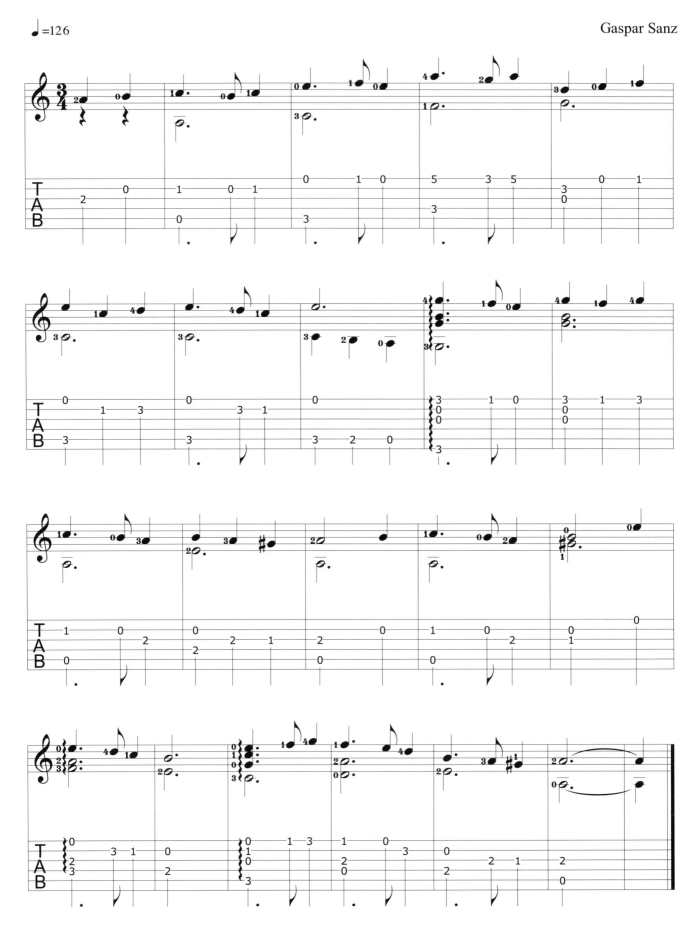

Study

♩=60

Dionisio Agaudo

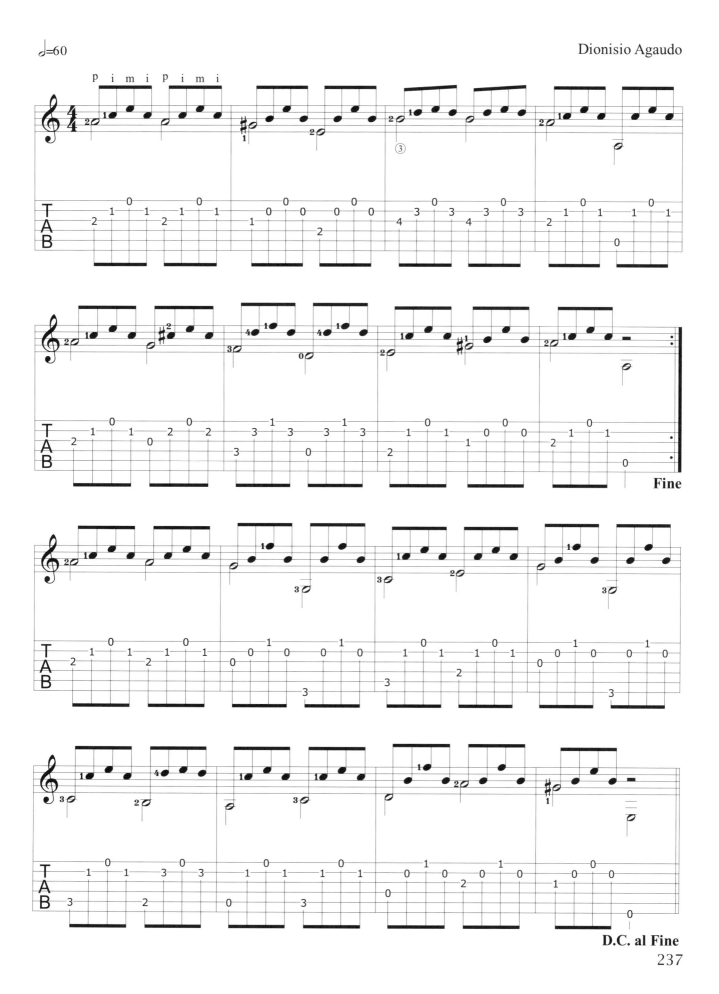

D.C. al Fine

What If a Day a Month or a Year

♩=96

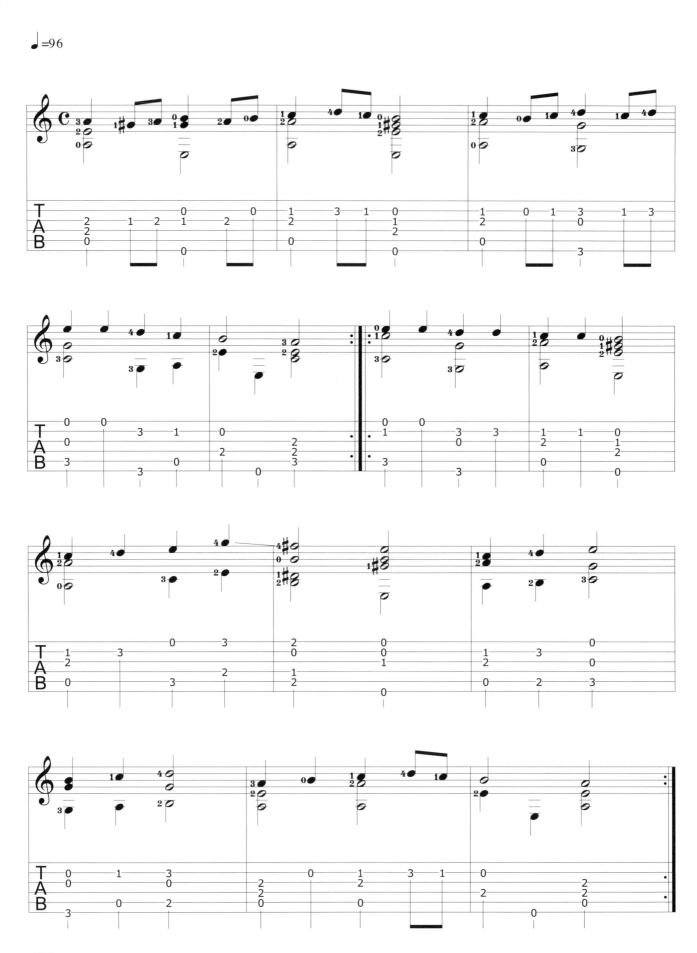

Rujero

♩=132

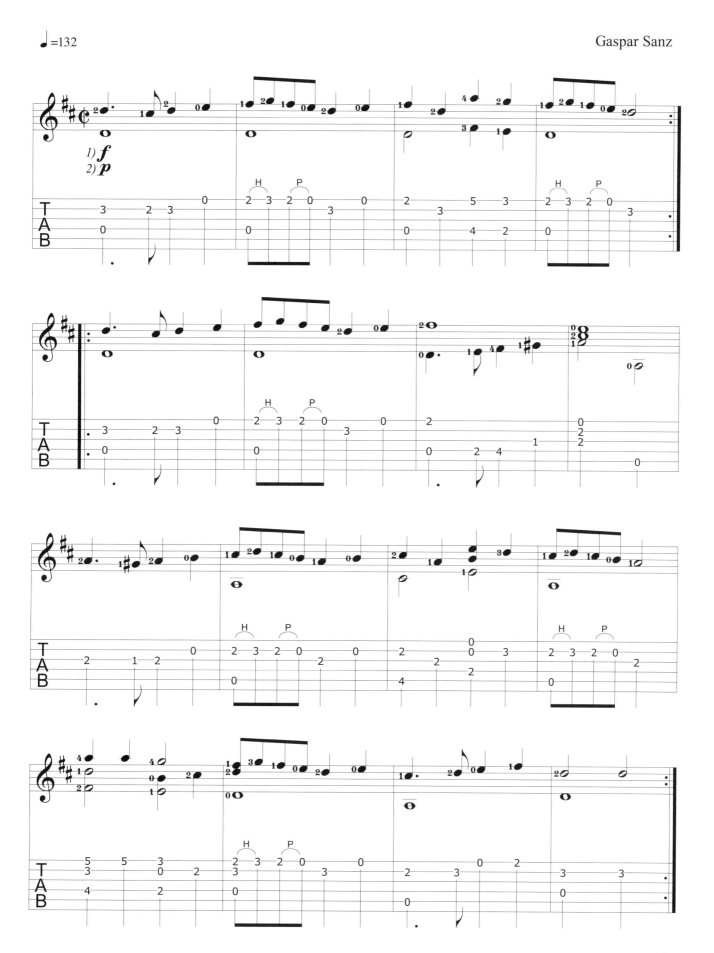

Minuet

♩=112

Robert de Visee

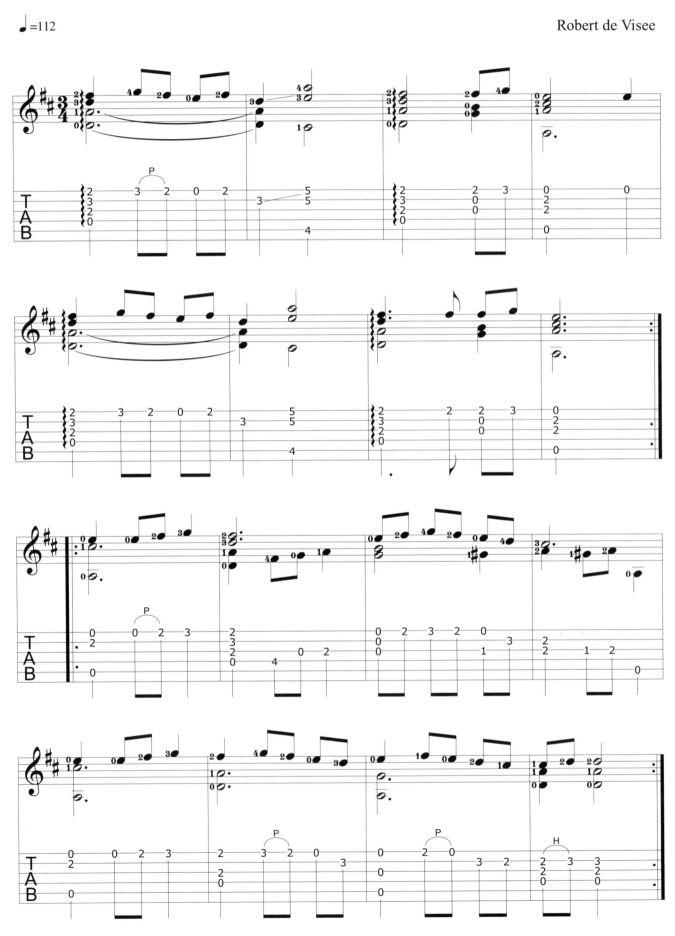

Volte

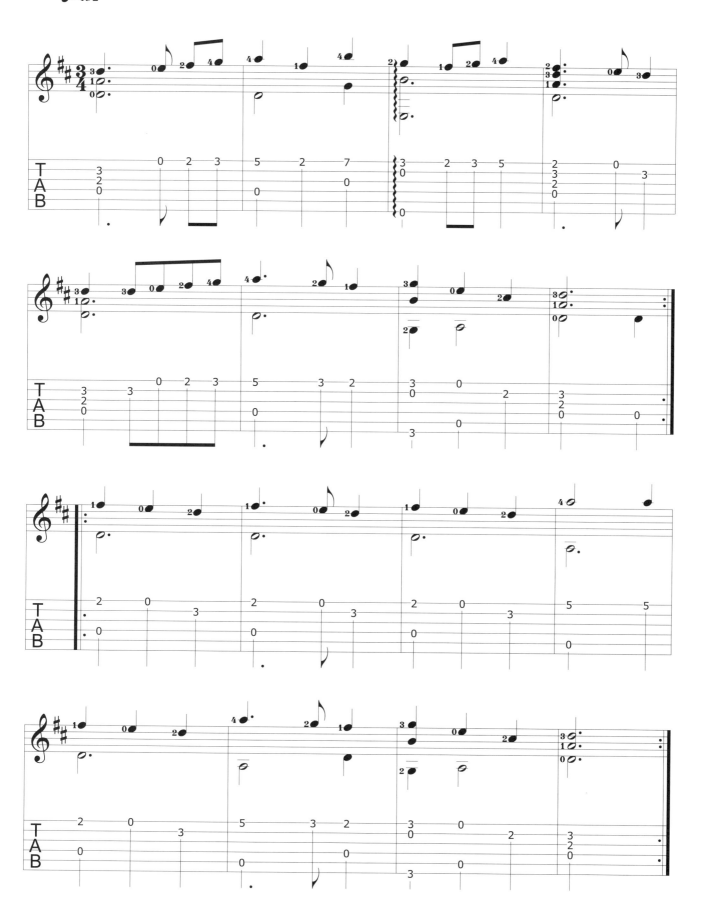

Greensleeves

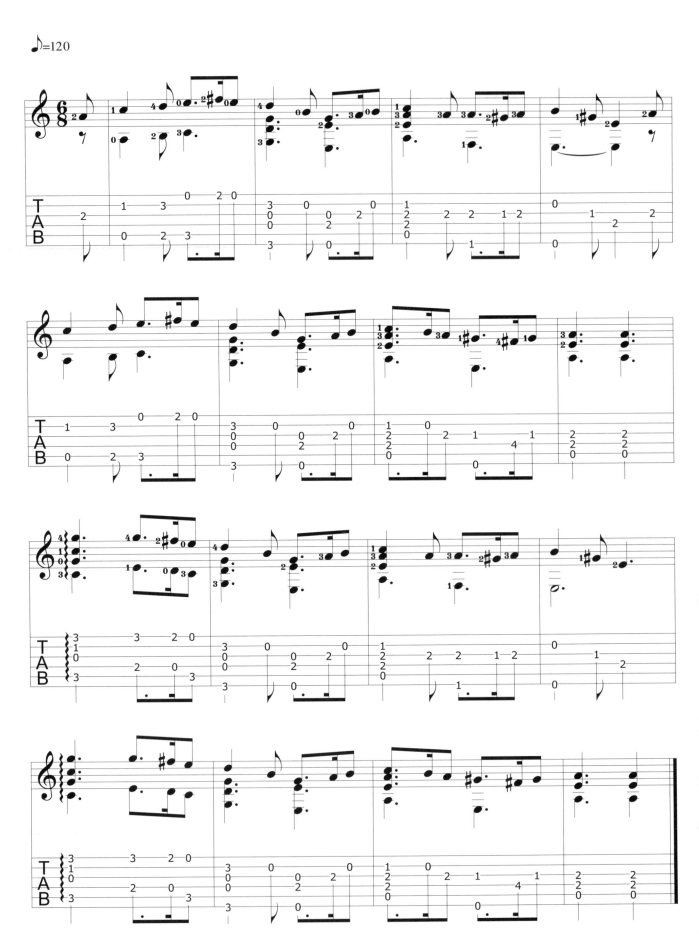

Bouree

Johann Krieger

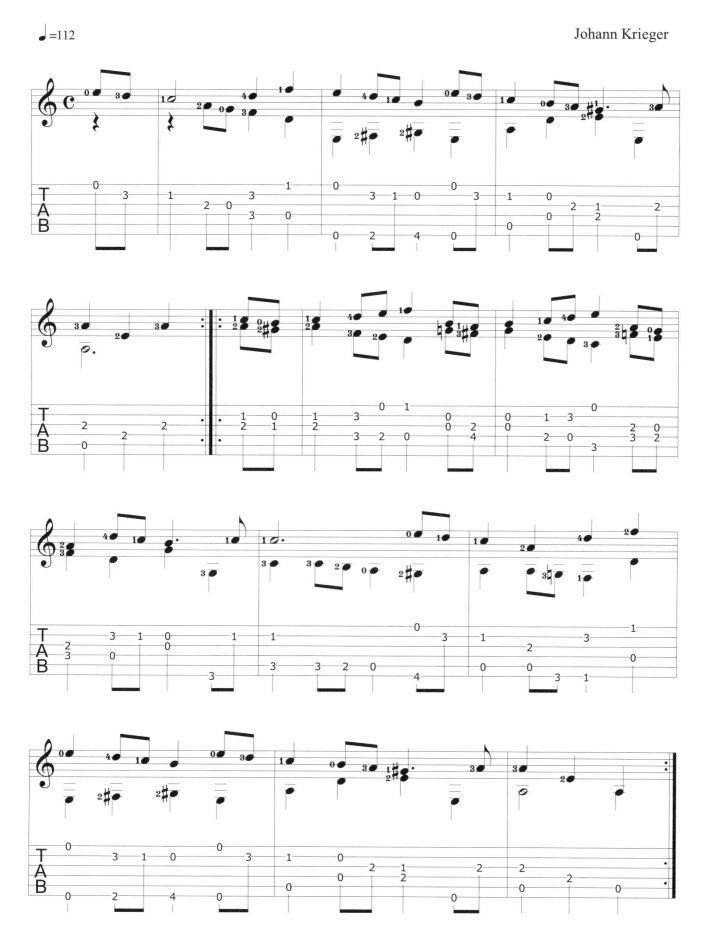

Mrs. Winter's Jump

♩=144

John Dowland

Bouree

♩=132

Leopold Mozart

Andante

♩=96

Fernando Sor

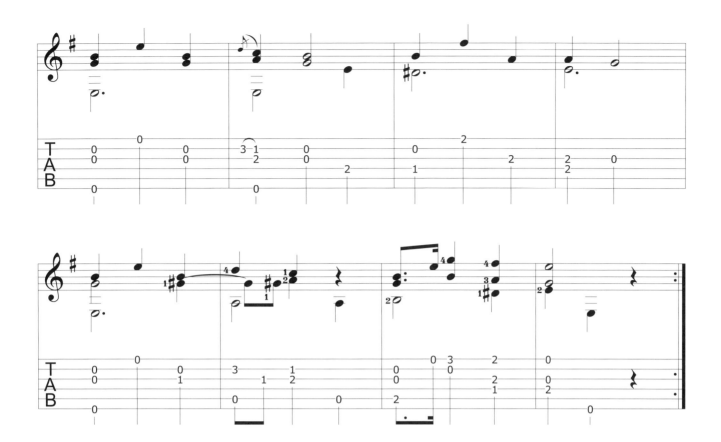

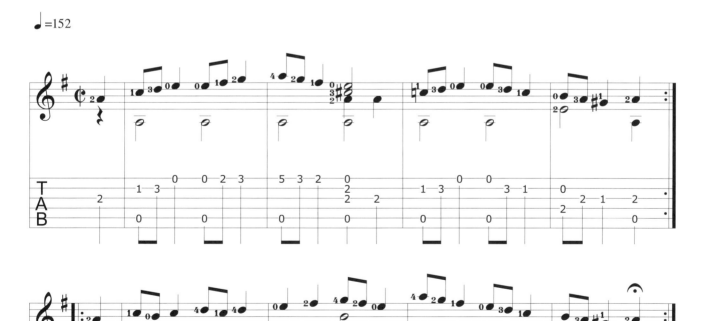

Branle

♩=152

Moderato

♩=112

Fernando Sor

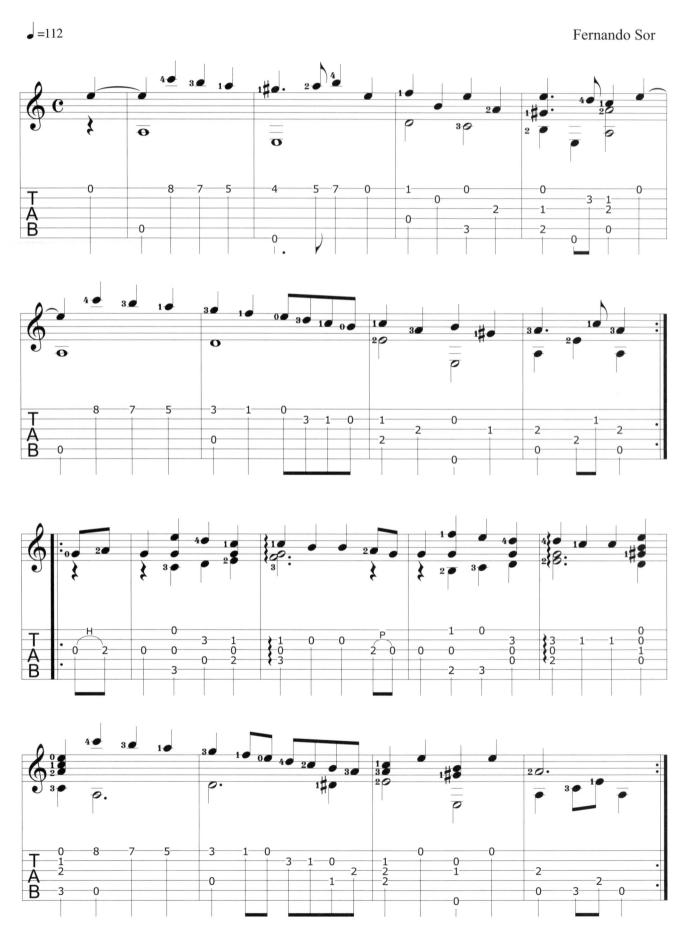

Minuet

Robert de Visee

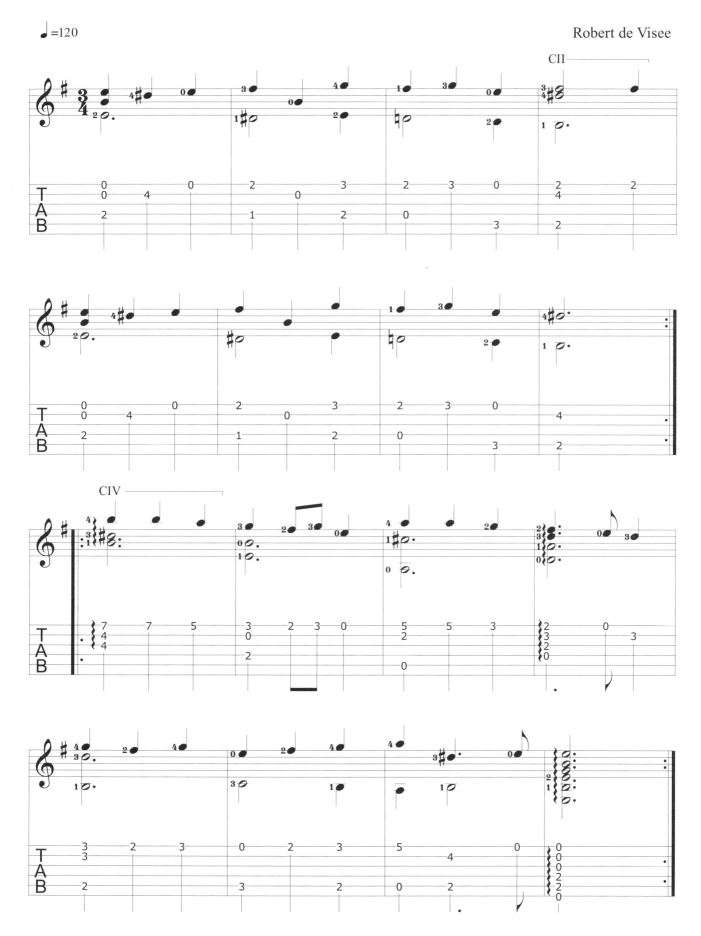

Opus 60 No. 01 (Allegro)

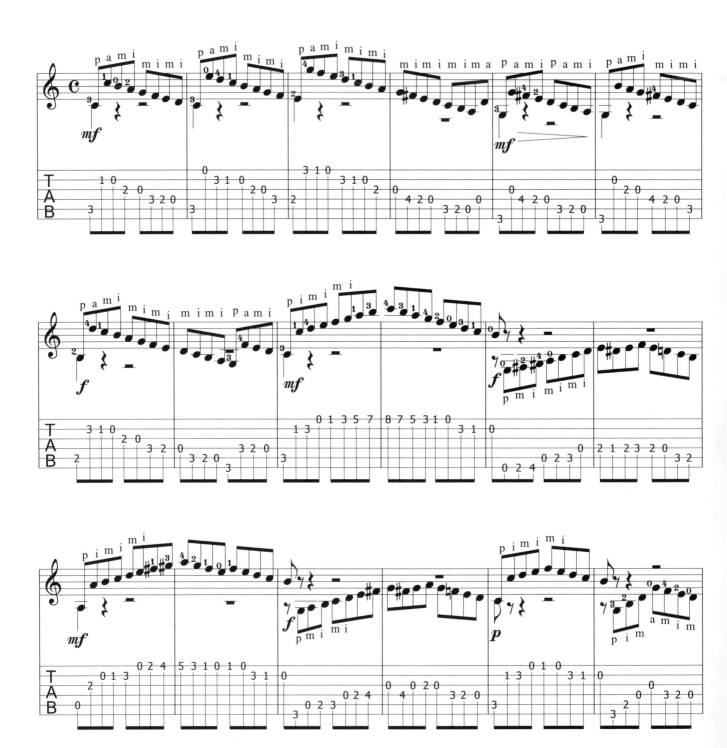

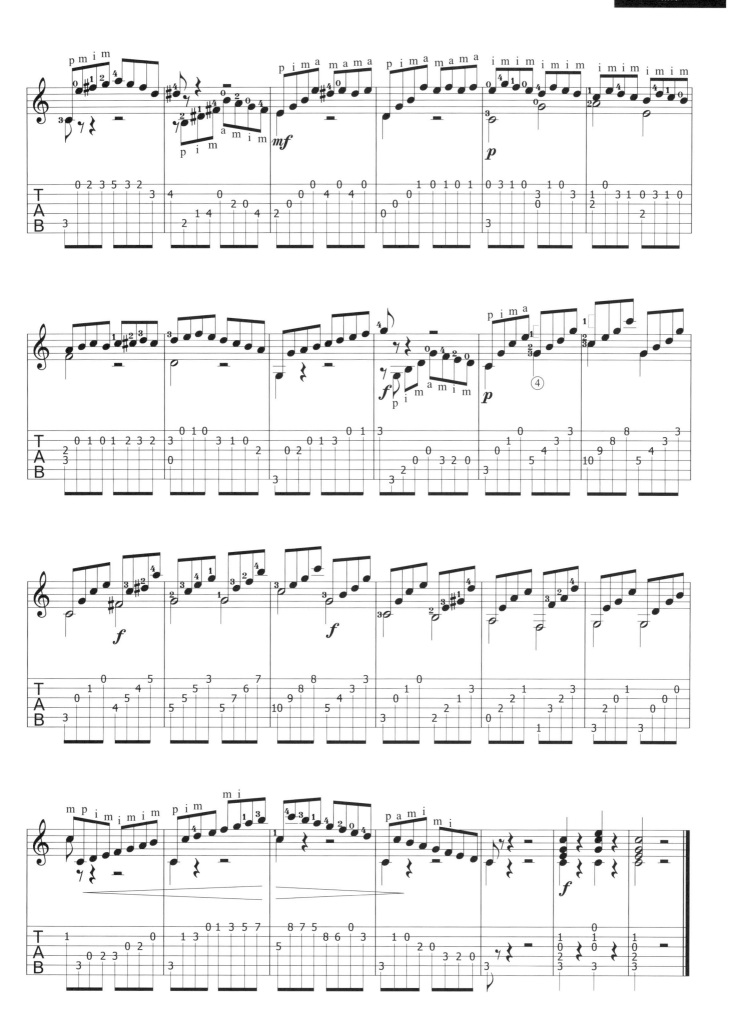

Opus 60 No. 02 (Moderato Con Espressivo)

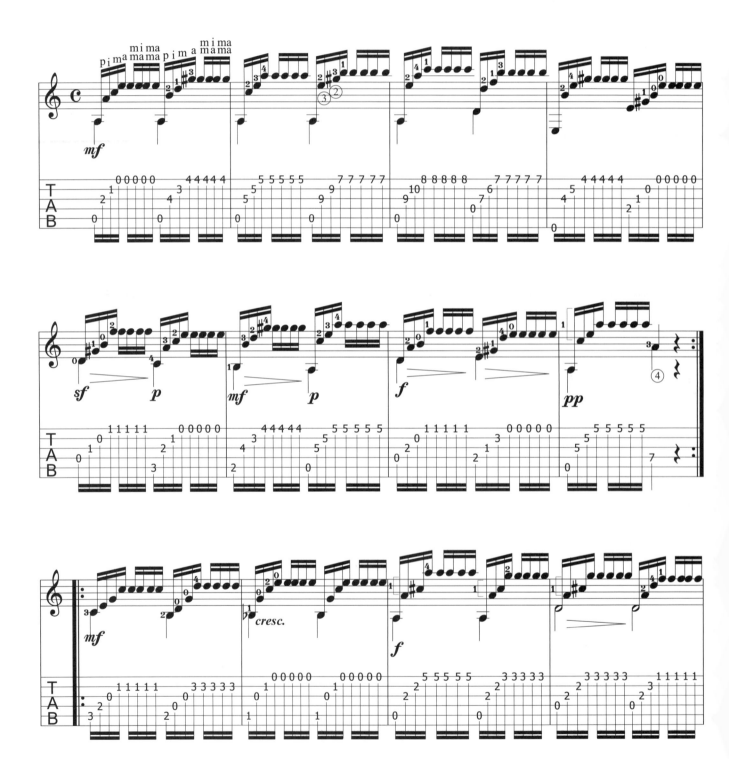

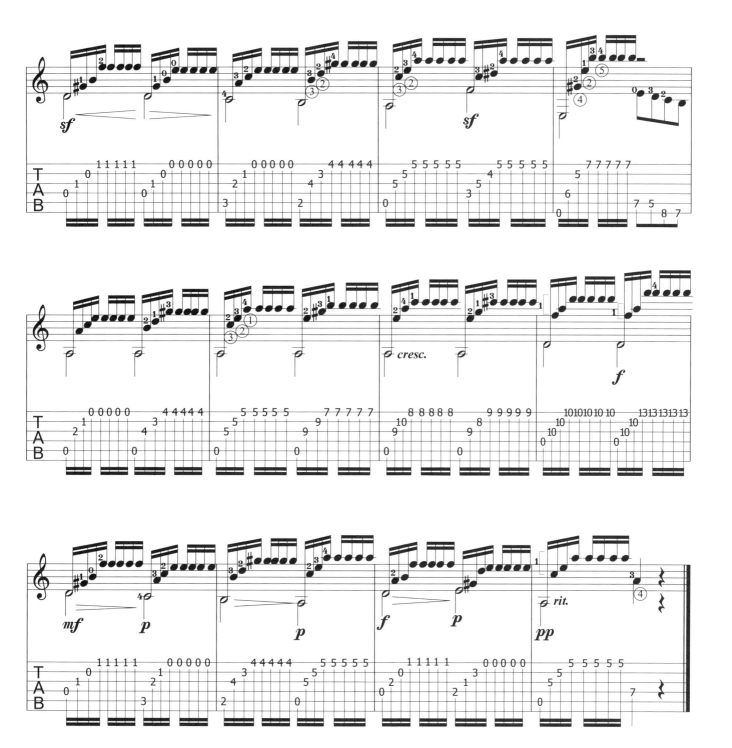

Opus 60 No. 03 (Andantino)

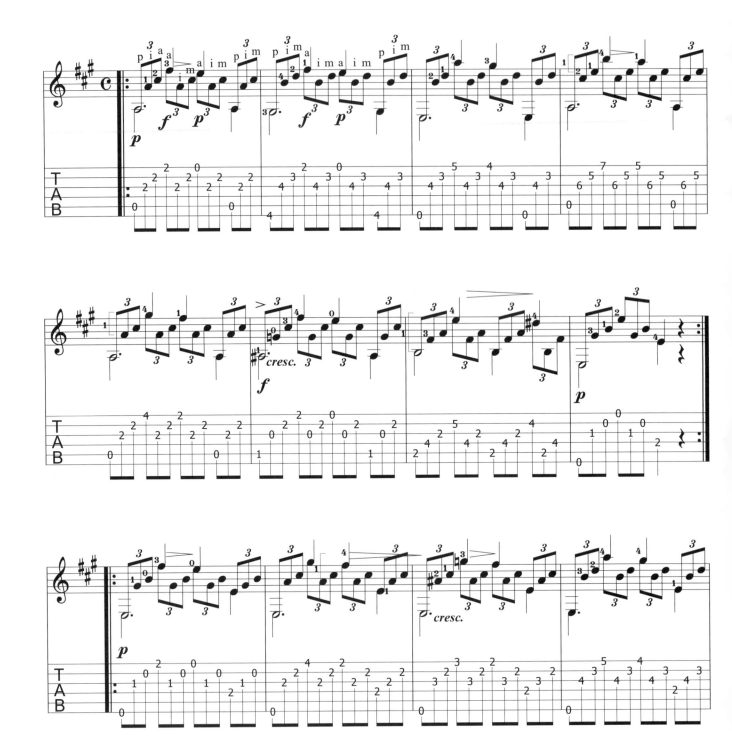

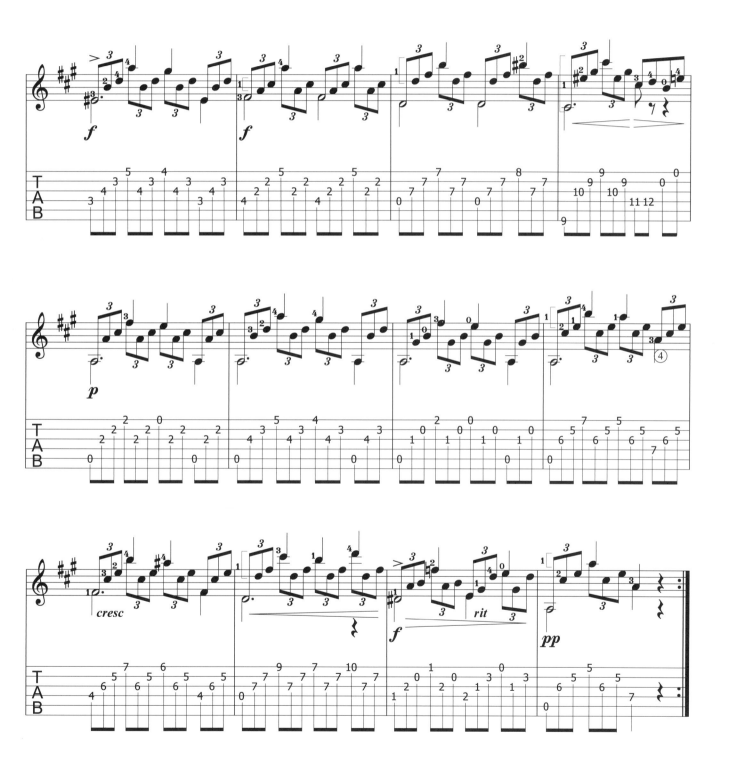

COMPLETE FINGERSTYLE
指彈吉他
訓練大全
GUITAR TRAINING

編著　盧家宏

吉他編奏　盧家宏

封面設計　呂欣純

美術編輯　沈育姍・呂欣純

電腦製譜　李國華・史景獻・明泓儒

譜面輸出　李國華・史景獻・明泓儒

錄音工程　陳韋達・明泓儒

影片拍攝　陳韋達・李禹萱

攝影　李國華

剪輯　陳韋達・葉詩慈・李禹萱

出版發行　麥書國際文化事業有限公司
Vision Quest Publishing International Co., Ltd.

地址　10647 台北市羅斯福路三段325號4F-2
4F.-2, No.325, Sec. 3, Roosevelt Rd., Da'an Dist., Taipei City 106, Taiwan (R.O.C.)

電話　886-2-23636166・886-2-23659859

傳真　886-2-23627353

郵政劃撥　17694713

戶名　麥書國際文化事業有限公司

http : // www.musicmusic.com.tw

E-mail : vision.quest@msa.hinet.net

中華民國110年1月五版